질감이 느껴지는 오피스룩 채색 기법

# 리얼하게 옷 채색하기

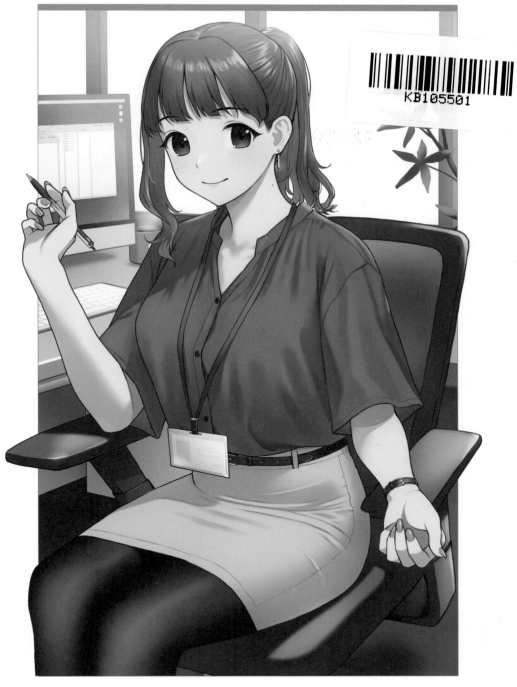

잉크잼

## 특전 안내

이 책은 특전 CLIP 파일을 제공하고 있습니다. 데이터는 오른쪽 QR코드 혹은 아래의 URL을 통해 다운로드 하실 수 있습니다. 자세한 사항은 142쪽을 확인해 주세요. 특전 동영상 시청 시 참고할 사항도 해당 페이지에 정리해 두었습니다.

> **데이터 다운로드 URL**   https://ejong.co.kr/download_clothes.html

---

── 질감이 느껴지는 오피스룩 채색 기법 ──

# 리얼하게 옷 채색하기

**초판 1쇄** 발행 2023년 2월 20일

**저자** 도우시마
**옮김** 장정화 김재훈

**발행인** 백명하 **발행처** 잉크잼
**출판등록** 제 313-1991-16호
**주소** 서울시 마포구 월드컵북로1길 50 3층
**전화** 02-701-1353 **팩스** 02-701-1354

**편집** 강다영 **디자인** 서혜문
**마케팅** 백인하 신상섭 임주현 **경영지원** 김은경
**ISBN** 978-89-7929-370-8 (13650)

DOSHIMA GA HONKI DE OSHIERU 「FUKU」 NO NURIKATA
FECHI GA MEBAERU SAKUGA RYUGI
©Doshima 2021
First published in Japan in 2021 by SB Creative Corp., Tokyo.
Korean translation rights arranged with SB Creative Corp.
through Shinwon Agency Co.

**저자  도우시마**

일러스트레이터. 커리어우먼을 테마로 한 일러스트를 다수 발표해 왔으며, Twitter에서는 '마음에 들어요'가 수만 개 찍히는 작품이 잇따라 나왔다. 동인지 『내가 좋아하는 것을 정리한 책 커리어우먼 편(ぼくの好きをまとめた本OL編)』이 인기를 끌고 있다. 커리어우먼 옴니버스 화집인 『OL-Office Love-』의 감수를 맡았다.

Twitter ➜ https://twitter.com/doshimash0
pixiv ➜ https://www.pixiv.net/users/325475

---

**재밌게 그리고 싶을 때, 잉크잼**

**Web** www.ejong.co.kr
**Twitter** @inkjam_books
**Instagram** @inkjam_books

* 잉크잼은 도서출판 이종의 출판 브랜드입니다.
* 책값은 뒤표지에 표기되어 있습니다.
* 도서출판 이종은 작가님들의 참신한 원고를 기다리고 있습니다.
* 이 도서는 친환경 식물성 콩기름 잉크로 인쇄하였습니다.

# 들어가며

『리얼하게 옷 채색하기』를 찾아주셔서 감사합니다. 저는 도우시마입니다.

이 책은 여러분께 실감나게 옷을 채색하는 기법을 소개해 드립니다.
옷의 채색 순서와 유의할 점, 원단별 특징, 그리고 옷을 그리면서 제가 터득한 노하우를 그대로 설명하고자 했습니다. 저 자신도 느낌 가는 대로 채색하던 부분이 있어서, 이번 기회에 독자 여러분이 알기 쉽도록 저의 채색 기법을 정리하며 그려 나갔습니다.

시중의 옷은 형태가 다양하고 원단의 종류도 많습니다. 저마다의 특징을 조금만 알고 그려도 의상 표현의 폭이 넓어집니다. 이는 그림에 현실성을 높이거나, 그 옷만이 묘사할 수 있는 상황을 표현하는 등 모든 표현의 폭이 넓어지는 것으로 연결됩니다. 그릴 수 있는 것이 많아지면 그리는 즐거움도 쑥쑥 커지게 됩니다. 제게도 배움의 세계는 끝이 없지만, 독자 여러분께 조금이나마 참고가 되기를 바라며 이 책을 집필했습니다.

저 역시도 다른 분의 드로잉 기법이 매우 궁금했습니다. 기법서를 사서 모사해 보면, '이런 방법도 있구나!' 하고 감탄한 적이 있는가 하면, '이런 건 안 맞는 것 같은데…'라고 생각한 적도 있습니다.
개인적인 경험을 이야기하자면, 저는 처음에 '두껍게 칠하기' 기법이 저와 맞지 않을 것으로 여겼습니다. 늘 세련된 '애니메이션 채색' 기법을 동경해 왔기 때문에 줄곧 같은 방법으로 연습했습니다. 하지만 이 방법으로는 선화를 깔끔하게 그리거나 옷의 질감을 전달하는 음영 표현이 어려웠고, 좀처럼 실력이 향상되지 않아 답답했습니다.

당시에 참고하던 기법서에 마침 두껍게 칠하기의 제작 과정이 실려 있었습니다. 시험 삼아 한번 해 보자는 가벼운 마음으로 도전했는데 정말 즐거웠습니다. 저와는 맞지 않을 거라 여겼던 기법이 실제로는 잘 맞는다는 사실을 깨달았습니다. 새로운 기법으로 일러스트를 완성하는 과정에서 스스로를 채색에 약하

다고 여기던 습관적인 생각도 점차 사라졌고, 표현의 폭도 넓어졌습니다.

물론 애니메이션 채색 기법을 연습했던 과정이 헛되지는 않았습니다. 제 안에 두 가지 채색법이 공존하기 때문이죠. 실제로 지금 제가 사용하는 채색법은 정통적인 두껍게 칠하기와는 조금 다릅니다. 두껍게 칠하기와 애니메이션 채색의 중간쯤에 있는 기법이라고 할 수 있습니다.

무엇이든 시도해 보는 것이 아주 중요합니다. 어떤 기법이 자신과 잘 맞을지 모르기 때문입니다.
제 드로잉법 외에도 더 효율적인 방법이 있을 수 있다고 생각합니다. 부디 여러분도 이 책을 참고하며 모사하는 과정에서 자신만의 드로잉 기법에 새로운 발견을 이어가시길 바랍니다.

도우시마

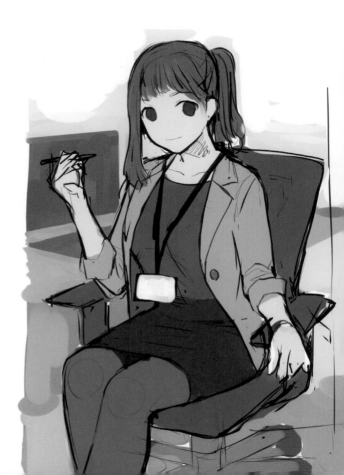

# 목차

## Chapter 1
# 옷 채색의 기본                    P.7

## Chapter 2
# 옷 채색의 핵심 기법                P.25

# Chapter 3
## 옷이 돋보이는 구도와 포즈　　P.75

# Chapter 4
## 표지 일러스트 제작 과정　　P.93

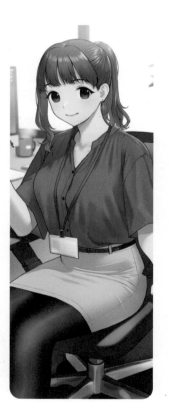

# 이 책의 활용법

이 책은 일러스트레이터 도우시마의 옷 채색 기법을 소개합니다.
커리어우먼의 오피스룩을 예시로, 옷 채색의 기본적인 사고방식부터 실천까지의 과정을 한 권에 꽉 채웠습니다.
페인팅 툴은 CLIP STUDIO PAINT PRO를 사용했습니다. 이 책의 예시는 MacOS와 Windows의 Version 1.11.1에서 실행했습니다. 버전 및 설정에 따라 예시와 차이가 있을 수 있습니다.

◉ **그림 번호**
작업 순서를 표시합니다. 본문과 레이어 구조도에도 해당 그림 번호가 붙어 있기 때문에 무엇을 설명하는지 빠르게 대조할 수 있습니다.

◉ **레이어 구조도**
일러스트의 레이어 구조도입니다. 각 레이어에도 해당하는 그림 번호를 붙였습니다.

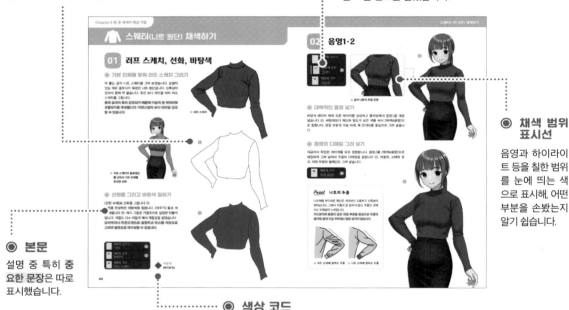

◉ **채색 범위 표시선**
음영과 하이라이트 등을 칠한 범위를 눈에 띄는 색으로 표시해, 어떤 부분을 손봤는지 알기 쉽습니다.

◉ **본문**
설명 중 특히 중요한 문장은 따로 표시했습니다.

◉ **색상 코드**
사용한 색상의 RGB값은 16진수(HEX)입니다.

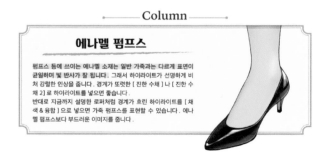

◉ **Point**
각 장에서 도움이 되는 팁과 노하우를 소개합니다.

◉ **Column**
독립된 내용이면서 특히 더 중요한 팁과 노하우를 소개합니다.

## 모사에 관해

이 책은 모사를 환영합니다. Chapter 1, 2, 4에 게재한 일러스트의 모사는 Twitter나 Instagram 같은 SNS에 올리셔도 괜찮습니다. 공유하실 때는 이 책의 일러스트를 모사했다는 사실을 밝혀 주시기 바랍니다.

# Chapter 1
# 옷 채색의 기본

이번 장은 옷 채색에 필요한 기본기를 다집니다. 본격적
으로 채색하는 법을 배우기 전에 옷의 구조와 특징을 먼
저 알아보겠습니다. 그 후에 일반적인 프린트 티셔츠를
예시로, 옷 채색의 기본적인 기법과 지식을 소개하겠습
니다.

# 옷 종류별 구조와 주름의 기본

옷을 채색하기 전에는 먼저 옷의 구조와 특징, 실제로 입었을 때의 형태 변화, 그리고 주름이 지는 방식을 이해하는 것이 좋습니다. 여기서는 옷 종류를 몇 가지 골라서 그 구조와 특징, 주름을 설명하겠습니다.

## ◉ 티셔츠

일반적이며 성별과 관계 없이 입을 수 있는 기본 상의입니다. 원단은 대부분 부드러운 면 소재이며 비교적 주름이 잘 집니다. 헐렁한 박시 티셔츠는 소매가 팔 두께보다 크기 때문에 공간이 크게 생깁니다. 또, 티셔츠 옷단은 하의에 자주 걸리기 때문에 아랫배 쪽에 여유가 남아서 주름이 잘 집니다.

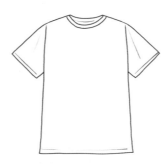

▲ 소매에 여유 공간이 생긴다

▲ 여성의 가슴 부분은 천이 팽팽해진다

▲ 아랫배 쪽은 여유가 있다

### *Point* 천의 경도에 따른 주름의 차이

옷에 생기는 주름의 형태는 원단 소재가 가진 성질에 따라 달라집니다.
옷이 부드러운 소재일 때 주름의 형태는 Ⓐ처럼 둥그스름하게 됩니다. 반면, 빳빳한 원단과 탄탄하고 두툼한 원단은 Ⓑ처럼 다소 각진 삼각형 같은 주름이 집니다.
옷을 채색할 때는 주름 실루엣과 측면 음영의 그러데이션으로 형태의 차이를 표현합니다.

## ◉ 와이셔츠(블라우스)

단추와 옷깃, 소맷부리가 있으며 앞에서 잠그는 셔츠입니다. 주로 비즈니스나 공적인 자리에서 입으며 깍듯하고 진지한 분위기가 나는 옷입니다. 셔츠를 입었을때, 단추를 채운 후 왼쪽이 위로 올라오면 남성용이고, 오른쪽이 위로 올라오면 여성용입니다. 여성용은 블라우스라고 부르는 경우가 많습니다.
탄탄한 원단으로 신축성이 별로 없습니다. 따라서 주름이 많이 생깁니다. 팔과 몸통의 흐름을 따라 주름을 넣는데, 특히 관절 부분에 세세하게 그려 넣으면 와이셔츠다워집니다.

▲ 팔의 흐름을 따라 주름이 생긴다

▲ 관절을 굽히면 자잘한 주름이 잡힌다

## ◉ 스웨터

주로 겨울에 많이 착용하며 도톰하고 부드러운 원단입니다. 털실로 짰기 때문에 표면에는 땋은 듯한 텍스처가 있습니다. 편직법은 여러 종류가 있고 그에 따라 뜨개코의 모양도 달라져서 느낌도 변합니다.
다른 원단에 비해 주름의 수는 적지만 하나하나 큰 주름이 잡힙니다. 원단이 두꺼워질수록 주름은 적어지면서 커집니다. 다만 팔꿈치 등 관절 부분을 굽혔을 때는 주름이 자잘하게 생깁니다.

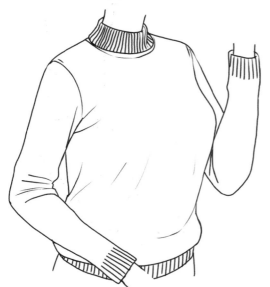

▲ 관절 부분에는 잔주름이 생긴다

## ◉ 스키니진

스키니란 '홀쭉한', '마른'을 의미합니다. 다리에 착 달라붙은 듯한 실루엣으로, 착용한 사람의 체형에 따라 형태가 변하는 특징이 있습니다. 두꺼운 데님 원단이 팽팽해져 세로 주름의 수가 적어 집니다. 특히 고관절과 무릎 쪽은 신체의 움직임에 따라 가로 방향으로 주름이 잘 생깁니다.

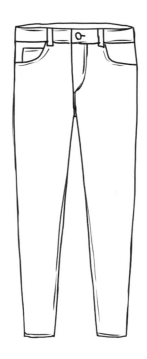

▲ 고관절 주름은 중심에서 바깥쪽을 향해 가로로 뻗는다

▲ 다리를 편 상태에서는 고리 모양의 주름이 생긴다

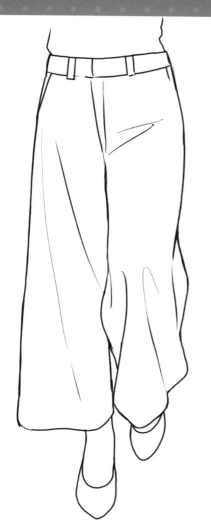

## ◉ 와이드 팬츠

넉넉하고 가로 폭이 넓게 잡힌 실루엣의 바지입니다. 착용했을 때에도 여유가 많이 남고 천이 중력으로 인해 아래로 당겨지기 때문에 세로 방향의 주름이 많은 것이 특징입니다. 다만 고관절 부분은 스키니진처럼 바깥쪽을 향해 가로로 뻗는 주름이 생깁니다. 움직임이 있는 포즈에서는 몸에서 당겨지는 부분과 중력으로 당겨지는 부분이 뒤섞여 복잡한 형태로 변합니다.

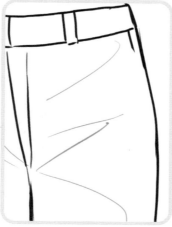

▲ 스키니진처럼 가로 방향으로 생긴 주름. 다만 주름 하나하나가 크고 수가 적은 편이다

▲ 늘어진 옷자락이 복잡하게 변형하기 때문에 난이도가 높은 편. 실물과 자료를 참고하며 그리기를 권한다

## ◉ 정장 스커트

스키니진처럼 몸에 딱 붙는 치마입니다. 오피스룩으로나 공적인 자리에서 자주 착용됩니다. 천에 여유가 적기 때문에 똑바로 선 포즈에서는 주름이 거의 없습니다. 다만 앉거나 움직이면 고관절 부분에 가로 방향으로 길고 깊은 주름이 생깁니다.

정장 스커트는 제가 그리기 좋아하는 옷이라서 표현할 때 특별히 심혈을 기울이는 포인트 몇 가지가 있습니다. 책 말미(➡137쪽)에 칼럼으로 정리해 두었으니 해당 페이지를 참조해 주세요.

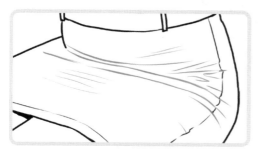

▲ 앉은 상태에서는 특히 고관절에 깊은 주름이 진다

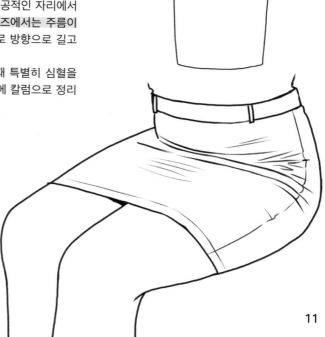

# 기본 브러시

제가 일러스트를 채색할 때 사용하는 기본 브러시를 소개하겠습니다. 이 책의 옷과 캐릭터 예시 그림은 대부분 이번에 소개하는 5개의 브러시로 칠했습니다. CLIP STUDIO PAINT 초기 설정 브러시 중 수채 브러시의 [진한 수채], [채색&융합]과 에어브러시의 [부드러움], [강함]을 쓰고 있습니다.

Ver.1.10.10 이후에 설치한 CLIP STUDIO PAINT에는 [진한 수채], [부드러움], [강함], 이 세 가지가 탑재되어 있지 않습니다. CLIP STUDIO ASSETS에서 배포하는 '펜/브러시_Ver.1.10.9'(콘텐츠 ID:1842033)를 다운로드 해 주세요. 한편, [채색&융합]은 두껍게 칠하기 브러시로 등록되어 있습니다.

제가 사용하는 브러시 크기 설정을 mm(밀리미터)*사이즈로 기재했는데 이는 A4 크기의 일러스트를 그릴 때의 설정입니다. 당연히 그릴 대상의 크기에 따라 조정이 필요하기 때문에 단순히 어림짐작으로 참고해 주세요.

##  01 수채 브러시

### ◉ 진한 수채

선화와 채색에 모두 사용되는 브러시입니다.
선화 용도로는 [G펜]과 [둥근 펜] 같은 펜 툴에 비해 선을 그었을 때 윤곽이 살짝 흐려지기 때문에 즐겨 씁니다. 선화를 그릴 때 브러시 크기는 주로 0.4~0.7mm로 설정합니다.
채색 용도로는 짙은 그림자나 모양이 뚜렷한 디테일과 같이 그 형태를 제대로 잡고 싶은 부분을 그릴 때 씁니다. 채색할 때는 주로 2.5~6.0mm의 크기로 설정합니다.

▲ 예시1: 선화

▲ 예시2: 속옷의 자수

### ◉ 진한 수채2

[진한 수채]의 불투명도를 83%로 낮춘 브러시입니다. 채색할 때 자주 사용하기 때문에 [진한 수채]를 복제하여 새로 만들었습니다.
불투명도를 낮추면 필압으로 농도를 조정하기 편해집니다. 주로 색을 덧칠할 때나 그러데이션할 때처럼 기존 그림의 색감을 살리면서 덧칠하고 싶을 때 유용합니다. 옷 채색에서는 음영과 주름, 봉제선을 표현할 때 주로 사용됩니다.
디테일한 부분에는 주로 0.4~0.7mm, 채색할 때는 주로 2.5~6.0mm의 크기로 설정합니다.

▲ 예시1: 슈트 음영

▲ 예시2: 스키니진의 주름

---

* mm (밀리미터)
  CLIP STUDIO PAINT의 길이 단위는 px(픽셀)이 기본 설정값입니다. Windows 버전은 메뉴의 [파일]→[환경 설정]에서, MacOS 버전은 메뉴의 [CLIP STUDIO PAINT]→[환경 설정]에서 환경 설정 화면을 연 후, [자/단위] 탭 안의 [길이 단위]에서 px을 mm로 바꿀 수 있습니다.

## ◎ 채색&융합

제가 옷 채색에 사용하는 브러시 중에 가장 연하며, 필압 조정으로 필치가 변하
는 브러시입니다. 이 브러시로 이미 색이 칠해진 부분을 덧칠하면 원래 색을 흐
리게 하고 늘이는 효과가 있습니다. [흐리기]가 비슷한 효과를 가졌지만, 이 툴은
붓 자국이 나지 않는다는 특징이 있습니다. 흐리기 감도나 불투명도를 필압으로
쉽게 조정할 수 있기 때문에 [채색&융합]을 사용하고 있습니다. 부드러운 질감과
비치는 느낌을 표현할 때 외에도 그러데이션의 강한 음영과 하이라이트를 칠할
때 씁니다. 주로 2.5mm~6.0mm의 크기로 설정합니다.

▲ 예시1: 니트 음영

▲ 예시2: 스타킹의 비치는 부분

▲ 예시3: 구두 반사광

## 02 에어브러시

## ◎ 부드러움

주로 희미한 하이라이트나 반사광을 그릴 때 사용합니다.
브러시 크기를 크게 해서 칠하기 때문에, 삐져나오는 것이
신경 쓰이지 않도록 클리핑 기능(➡17쪽)과 레이어 마스크
기능(➡24쪽)을 함께 쓰는 경우가 많습니다. 주로 20mm
이상으로 크게 설정합니다.

## ◎ 강함

선을 그었을 때 경계가 [부드러움]보다는 또렷합니다.
자주 사용하지는 않지만, [채색&융합]보다 흐린 느낌이 강
하면서도 [부드러움]보다는 선명한 색을 넣고 싶을 때 요긴
하게 쓰입니다.

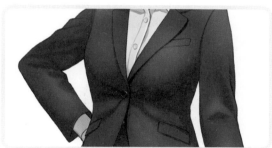

▲ 예시: 슈트의 하이라이트

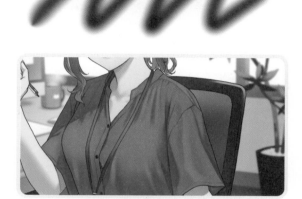

▲ 예시: 등받이와 인물 사이의 공간감

# 티셔츠 채색하기

로고가 하나만 들어간 심플한 프린트 티셔츠를 예시로 기본적인 옷 채색법을 설명합니다. 오른쪽 페이지의 '선화 그리기' 이후 작업 과정은 동영상으로도 확인하실 수 있습니다. QR코드를 인식하거나 기재된 URL을 브라우저에서 열어 주세요.
동영상 열람 전에 142쪽의 참고 사항을 확인하시기 바랍니다. 예시 그림 파일은 해당 페이지의 CLIP 파일 특전 안내를 따라 다운로드 하실 수 있습니다.

예시 그림 동영상
https://movie.
sbcr.jp/sz9j/

* 일본 저작사에서 제공한 페이지로
연결됩니다.

## 01 작업 준비

### ◉ 신규 캔버스 만들기

먼저 CLIP STUDIO PAINT를 실행하고 신규 캔버스를 만듭니다. 메뉴에서 [파일]→[신규]를 선택하고 일러스트 용도의 캔버스를 엽니다.
이번에는 A4 크기로 그렸습니다.

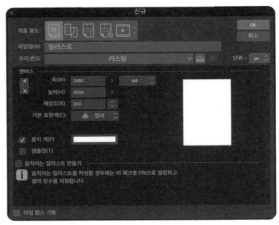

▲ 신규 캔버스 만들기 창

### ◉ 기본 인체 준비하기

처음부터 옷을 입힌 상태로 캐릭터를 그리는 것은 프로에게도 어려운 기술입니다. 우선 옷을 입지 않은 기본 인체의 러프 스케치를 그린 후에 옷을 추가로 그리는 방식을 추천합니다. 옷의 어느 부분에 몸이 닿고 어느 부분에 틈이 생기는지, 그리고 어느 부분에 천이 겹치는지와 같이 여러 요소를 시뮬레이션하기 쉬워집니다. 이번 장과 Chapter 2에서는 오른쪽 캐릭터 그림을 기본 인체로 옷을 그려 나가겠습니다 ❶.

이 기본 인체는 예시로 활용하기 위해 미리 제대로 채색했습니다. 물론 독자 여러분이 일러스트를 그릴 때는 처음부터 캐릭터를 완벽하게 채색할 필요는 없습니다. 어디까지나 옷이 어떤 형태가 되는지 쉽게 생각할 수 있도록 만든 것이기 때문에 러프하게 스케치하거나 3D 데생 인형을 참고해도 괜찮습니다.

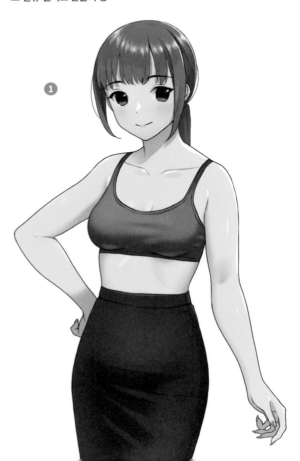

❶

# 02 러프 스케치, 선화

| | | | |
|---|---|---|---|
| 100 % 곱하기 선화 | | | ③ |
| 100 % 표준 러프 스케치 | | | ② |
| 100 % 표준 기본 인체 | | | ① |

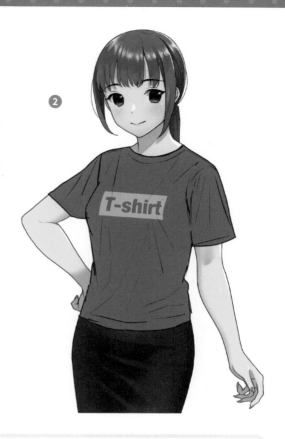

## ◉ 러프 스케치 그리기

먼저 기본 인체를 그린 레이어 위에 표준 레이어를 생성합니다. 신규 표준 레이어에 프린트 티셔츠의 러프 스케치를 그립니다 ②. 러프 스케치는 보통 [진한 수채]를 사용하지만, 그리기 편한 툴로 그려도 좋습니다.

피부에 딱 붙지 않는 조금 헐렁한 티셔츠입니다. 단색으로 채우고 선으로 주름을 러프하게 그려 스케치합니다. 완성 그림에 가까운 이미지가 되도록 가슴에 로고도 그려 넣습니다. 티셔츠를 입은 여성 캐릭터를 그릴 때, 가슴 부분의 실루엣과 주름을 확실하게 그리면 섹시함을 강조할 수 있습니다.

## ◉ 선화 그리기

러프 스케치 레이어의 불투명도를 낮추고 그 위에 곱하기 레이어를 생성합니다. 반투명하게 만든 러프 스케치를 가이드 삼아 [진한 수채]로 선화를 그립니다 ③. 주름은 채색으로 표현하기 때문에 선화로는 그리지 않습니다. 선화를 곱하기 레이어로 만든 이유는 이후에 옷을 채색했을 때 선의 색상이 옷의 색상과 잘 어우러지게 하기 위함입니다.

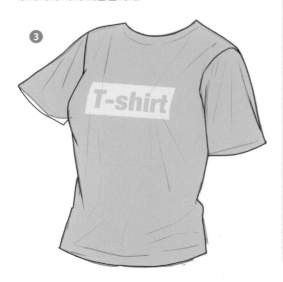

---

## *Point* 자주 쓰는 합성 모드

합성 모드를 설정한 레이어 아래에 있는 레이어에 효과를 주는 기능입니다.
저는 아래의 네 가지 모드를 자주 이용합니다.

| 표준 | 곱하기 |
|---|---|
| 합성 모드의 효과는 없으며, 노란 선이 아래 레이어 그림의 색상 위에 그대로 표시됩니다. 초기 상태입니다. | 위에 그은 선 색상과 아래 레이어 그림이 합쳐져 원래의 색상보다 어두워집니다. 주로 선화에 사용합니다. |

| 스크린 | 오버레이 |
|---|---|
| 위에 그은 선 색상과 아래 레이어의 색상이 반전되어 합쳐져 기존의 색상보다 밝아집니다. 주로 하이라이트를 채색할 때 사용합니다. | 기존의 선보다 밝은 부분은 '스크린', 어두운 부분은 '곱하기' 효과가 나타납니다. 하이라이트와 반사광 등의 빛 표현에 많이 사용합니다. |

# 03 바탕색, 음영1

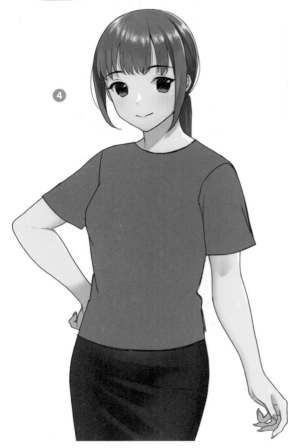

| | 100 % 곱하기 | |
| --- | --- | --- |
| | 선화 | |
| | 100 % 표준 | ⑤ |
| | 음영1 | |
| | 100 % 표준 | ④ |
| | 바탕색 | |

◆ 바탕색
#4D8684

◆ 음영1
#3C6167

## ◉ 채우기 툴로 바탕색 칠하기

선화 레이어 밑에 신규로 표준 레이어를 생성합니다. [채우기] 툴의 [다른 레이어 참조*]로 선화 안쪽을 채웁니다 ④. 선화의 선에 따라서는 세세한 부분이 덜 칠해질 수도 있는데 이 경우 [덜 칠한 부분에 칠하기]를 사용하면 깔끔하게 메울 수 있습니다.

* 다른 레이어 참조
 기본 설정 상태의 [편집 레이어만 참조]에서는 작업 중인 레이어의 선과 색상만 인식해서 채우기를 실행합니다. [다른 레이어를 참조]에서는 모든 레이어 상의 선과 색상을 인식해서 채울 범위를 결정합니다.

## ◉ 대략적으로 음영 넣기

바탕색 레이어 위에 표준 레이어를 생성하고 클리핑합니다. 바탕색보다 진하고 어두운 색상으로 음영1을 넣습니다 ⑤. 브러시는 [진한 수채]를 사용합니다.
음영1은 러프 스케치 단계에서 선으로 그려 넣은 주름을 생각하면서 빛이 닿지 않는 부분이나 주름의 움푹 패인 곳에 어두운색을 대강 칠해 음영의 형태를 결정하는 단계입니다. 이는 Chapter 2에서 다룰 모든 옷에도 공통됩니다.

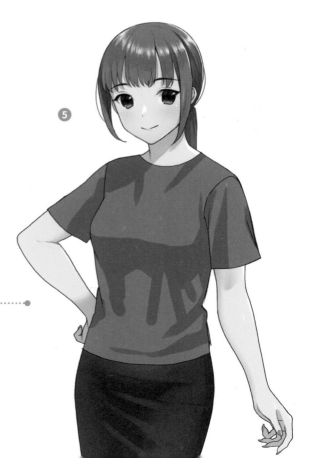

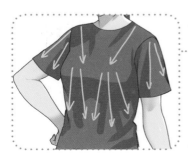

◀ 음영1

## *Point*  아래 레이어에서 클리핑

선택한 레이어의 표시 범위를 바로 아래 레이어의 선화 부분으로 제한(클리핑)하는 기능입니다. [아래 레이어에서 클리핑] 아이콘(위 그림)을 누르면 선택한 레이어 옆에 빨간 마크가 생기고, 아래 레이어의 선화 부분만 표시됩니다. 음영과 하이라이트가 바탕색 범위에서 삐져나오지 않도록 할 때 도움이 됩니다.

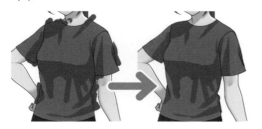

## *Point*  덜 칠한 부분에 칠하기

[채우기] 툴 안에 있는 [덜 칠한 부분에 칠하기]로는 브러시로 표시한 부분의 닫힌 영역을 모두 채울 수 있습니다. 덜 칠한 부분이 복잡하게 남아 있을 때 편리합니다.
주로 바탕색을 한 가지 색상으로 칠할 때 사용합니다.

▶ [다른 레이어 참조]로 바탕색을 채운 후에 [덜 칠한 부분에 칠하기]로 나머지를 칠한다

## *Point*  음영색 고르는 법

〔 음영색의 기본 〕

음영색은 바탕색의 채도와 명도를 낮춘 색을 선택하는 것이 기본입니다. 채도는 색의 선명함을, 명도는 색의 밝기를 나타냅니다.
채도, 명도, 색조(후술)는 컬러써클 팔레트에서 선택합니다(메뉴에서 [창]→[컬러써클]을 선택하면 나타납니다).
컬러써클 팔레트에서 원 안에 둘러싸인 사각형이 색 공간*입니다. 사각형 안의 좌우는 채도를, 상하는 명도를 나타냅니다. 선택한 위치가 오른쪽으로 갈수록 채도가 높아지고, 위로 갈수록 명도가 높아집니다. 즉, 선택 위치를 왼쪽 아래로 옮기면 채도와 명도를 낮춘 음영색을 선택할 수 있습니다.

▲ 가로 화살표는 채도(S), 세로 화살표는 명도(V)를 나타낸다

▲ 색조(H)는 빨강, 초록, 파랑 등 색감의 차이를 나타낸다

〔 난색과 한색 계열의 음영색 선택하기 〕

단순히 바탕색의 명도와 채도를 낮춰 음영색으로 사용하면 화면이 단조로워지기 쉽습니다. 컬러써클 팔레트를 사용해서 색조에도 변화를 주면 색감이 풍부해집니다. 바탕색이 난색 계열이면 반시계 방향으로 선택 위치를 옮기고, 바탕색이 한색 계열이면 시계 방향으로 선택 위치를 옮겨 보세요.

▲ 바탕색이 난색 계열(컬러써클 왼쪽)인 경우

▲ 바탕색이 한색 계열(컬러써클 오른쪽 아래)인 경우

* 색 공간
  색 공간 설정이 HSV일 때, 컬러써클 팔레트 오른쪽 아래에 있는 아이콘을 클릭하면 색 공간이 삼각형이 되는 HLS(색조, 휘도, 채도로 색상을 나타내는 형식)로 바꿀 수 있습니다. 이 책에서는 HLS 색 공간 팔레트를 사용하지 않습니다.

# 04 음영2, 봉제선, 음영3

## ◉ 음영의 디테일 그려 넣기

이제부터는 한 장의 레이어 위에서 색을 덧칠하는 두껍게 칠하기 기법을 부분적으로 사용합니다. 선화와 바탕색, 음영1 레이어를 결합한 레이어에 직접 음영2를 그려 넣으며 음영의 형태를 조정합니다 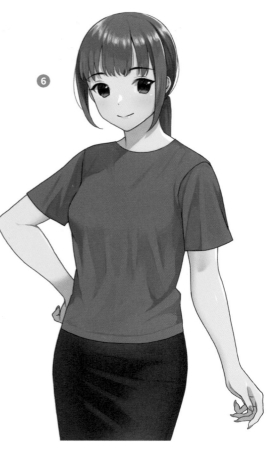. 음영1에서 그려 넣은 음영 위에 바탕색의 중간색을 [진한 수채]로 고루 칠합니다. 모든 음영의 경계선을 똑같이 흐리게 하면 일러스트가 밋밋해지고 맙니다. 앞가슴과 같이 곡선으로 이루어진 실루엣만 흐리게 하고, 주름의 음영과 같이 천이 접혀서 생긴 음영은 그대로 두는 방법으로 완급을 조절합니다.

 음영2
#467778

### Point 중간색 만들기

[진한 수채]로 바탕색을 음영색 위에 칠합니다. 이때 필압은 약하게 합니다. [스포이트] 툴로 덧칠한 부분의 색을 추출하면 그것이 중간색이 됩니다.

▲ 중간색 추출

## ◉ 봉제선 그려 넣기

대부분의 옷은 여러 장의 천을 봉제해서 만듭니다. 봉제선을 그려 넣으면 옷에 실재감을 줄 수 있습니다. 이전 단계에서 작업한 결합 레이어 위에 표준 레이어를 생성하고 클리핑한 후 [진한 수채]로 봉제선을 그려 넣습니다 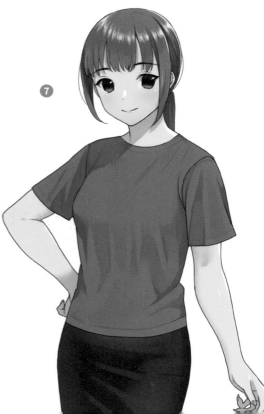.

 봉제선
#3C6167

### Point

**티셔츠 봉제선**

티셔츠는 빨간선으로 표시한 부분에 봉제선이 생깁니다. 그리고 싶은 옷 구조를 미리 조사해서 어디에 봉제선이 있는지 파악해 두면 좋습니다.

## ◉ 더 세밀한 음영 그려 넣기

이전 단계까지는 음영이 조금 약한 느낌이 들어, 조금 더 진한 음영 색으로 음영3을 리터치하겠습니다. 곱하기 레이어(불투명도 59%)를 생성하고 클리핑한 후, 겨드랑이와 어깨, 옆구리에 음영을 덧칠 했습니다 . [채색&융합]으로 자연스럽게 진해지도록 음영을 넣었 습니다.

◆ 음영3
#2F484D

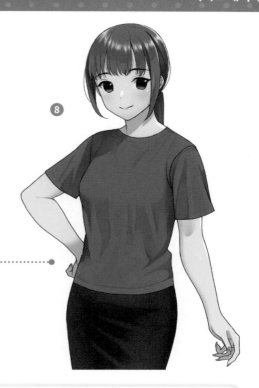

▲ 음영3을 넣을 부분

---

*Point* **레이어를 결합하면서 그려 나가기**

어느 정도 그리기를 마무리할 때마다 레이어를 결합한 후에 세밀한 수정에 들어갑니다. 한 번씩 결합해 두면 레이 어 분류에 신경 쓰지 않고 전체를 직접 수정해서 정리할 수 있습니다. 또한 결합 전의 레이어를 복제해서 폴더에 정리해 두는 방법으로 필요에 따라 특정 부분을 수정할 수 있게 만들었습니다.

---

# 05 로고

## ◉ 로고 만들기

신규 표준 레이어를 생성하고 [도형] 툴에서 [직사각 형]을 선택한 후, 도구 속성 패널에서 [선/채색]의 설정 을 [채색 작성](오른쪽 상단 그림 테두리 부분)으로 설정 합니다. 이렇게 하면 한 가지 색으로 채워진 직사각형 을 만들 수 있습니다 ⑨. 표준 레이어를 한 장 더 겹쳐서 [텍스트] 툴로 로고의 텍스트를 만듭니다 ⑩. MacOS에 서는 'command' 키를, Windows에서는 'ctrl' 키를 누 르면서 텍스트 레이어 섬네일(오른쪽 하단 그림 테두리 부 분)을 클릭하면 텍스트 모양이 선택 범위로 설정됩니다. 그대로 직사각형을 그린 레이어를 클릭해서 선택합니 다. 'delete' 키를 누르면 텍스트 부분이 추출됩니다. 텍 스트 레이어 ⑩는 이제 사용하지 않기 때문에 표시되지 않도록 설정하지만 삭제해도 괜찮습니다.

◆ 직사각형 부분
#FEC43E

## ◉ 로고를 티셔츠에 배치하기

로고를 티셔츠 가슴 쪽에 배치하고 메뉴의 [편집]→
[변형]→[확대/축소]에서 크기를 조정합니다. 그 후,
메뉴의 [편집]→[변형]→[메쉬 변형]을 선택하고 격자
모양의 가이드 선을 드래그해서 가슴의 입체적인 형
태에 맞게 로고를 변형하며 조정합니다 ⑪.

▶ 가슴 입체

## ◉ 로고의 음영 추가하기

단순히 변형해서 배치하면 로고 부분이 동떨어져 보
입니다. 로고 레이어 위에 표준 레이어(불투명도 77%)
를 생성하고 [채색&융합]으로 로고 부분의 주름 음영
을 추가합니다 ⑫.

 로고_음영
#E5A230

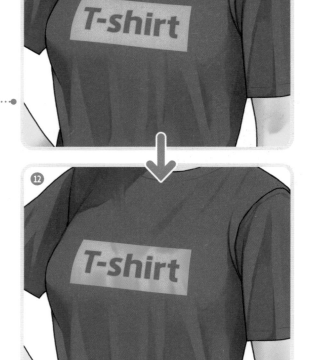

---

### Point 메쉬 변형과 자유 변형

[메쉬 변형]은 선택 범위와 선택 레이어에서 심도 있는 변형이
가능한 기능입니다. 메뉴의 [편집]→[변형]→[메쉬 변형]을 선택
하고 [도구 속성]에서 격자점 수를 선택합니다. 표시된 격자 모
양의 가이드 선과 격자점을 드래그해서 이미지를 변형합니다.
옷의 무늬와 프린트 등을 신체와 옷의 형태에 따라 변형하고자
할 때 유용합니다.

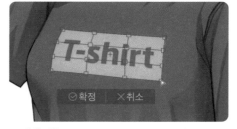

▲ 메쉬 변형

[메쉬 변형] 이외에도 [자유 변형]이라는 툴이 있습니다. 이 툴
은 선택한 그림의 상하좌우에 표시된 총 8개의 점을 움직여 그
림을 변형합니다. 이번처럼 곡면이 있는 복잡한 변형에는 격자
를 늘릴 수 있는 [메쉬 변형]이 더 편리합니다. 반대로 입체감을
살짝만 강조하고 싶은 경우에는 [자유 변형]이 더 손쉽습니다.
[자유 변형]은 이번 장에서는 사용하지 않지만, Chapter 4의 표
지 일러스트 제작 과정에서 많이 쓰였습니다. 자세한 활용 방법
은 117쪽을 참조해 주세요.

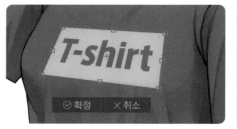

▲ 자유 변형

# 06 하이라이트, 반사광

## ◉ 오버레이에서 하이라이트 넣기

지금까지 작업한 레이어를 다시 결합합니다. 그 위에 오버레이 레이어(불투명도 30%)를 생성하고 클리핑합니다. [에어브러시(부드러움)]로 화면 오른쪽 위에서 오는 광원을 생각하며 밝아지는 부분에 하이라이트를 넣습니다 ⑬.

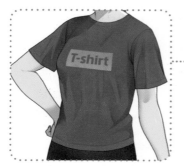

▲ 하이라이트

⑬

### Point  광원과의 거리

이 일러스트에서는 화면의 오른쪽 위에 광원을 설정했습니다. 광원과 가까울수록 밝아지기 때문에 왼쪽 어깨와 가슴 부분에 좀 더 밝은색을 넣습니다.

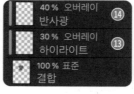

| | | |
|---|---|---|
| 40 % 오버레이 | | ⑭ |
| 반사광 | | |
| 30 % 오버레이 | | ⑬ |
| 하이라이트 | | |
| 100 % 표준 | | |
| 결합 | | |

 하이라이트
#FFDF97

### Point  하이라이트색 고르는 법

하이라이트에 쓸 색은 음영색처럼 컬러써클 팔레트로 선택하지 않습니다. 왜냐하면 광원의 종류에 따라 일러스트 색이 변하기 때문입니다. 이 예시 그림은 약간 난색 계열의 평범한 광원으로 설정했습니다. 그래서 조금 노란 계열의 밝은색을 선택했습니다.

## ◉ 반사광 넣기

오버레이 레이어(불투명도 40%)를 하나 더 생성하고 클리핑합니다. [채색&융합]으로 가슴 아래에 반사광으로 인한 하이라이트를 얹었습니다 ⑭.

반사광
#BAF5FF

⑭

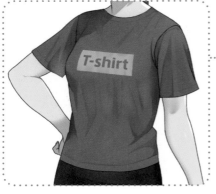

▲ 반사광

### *Point*  반사광 그려 넣기

빛은 광원에서만 비치는 것이 아닙니다. 지면과 벽에서도 반사광이 비칩니다. 음영이 짙고 크게 그려진 부분에 반사광을 넣으면 효과적입니다. 이 일러스트에는 티셔츠 소매와 가슴 아래의 음영에 반사광에 의한 하이라이트를 그려 넣었습니다.

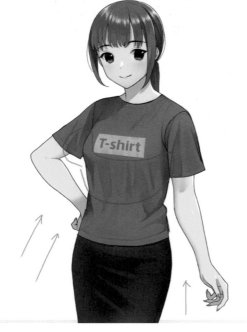

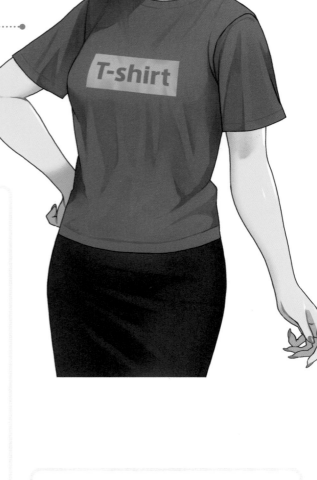

### *Point*  반사광 색상

같은 계열의 색으로만 채색하면 일러스트가 밋밋해집니다. 반사광도 하이라이트도 모두 주변 환경에 따라 색이 변하기 때문에 바탕색과 다른 색을 사용하면 풍부한 색감을 낼 수 있습니다. 저는 사무실을 배경으로 한 일러스트를 자주 그리므로 보통은 한색계열로 반사광을 그립니다. 사무실은 회색과 한색계열의 인테리어가 많기 때문입니다.

# 07 색조 보정

## ◉ 색조 보정 레이어로 색감 조정하기

지금까지 작업한 레이어를 모두 결합하고 신경 쓰이는 부분이 있으면 리터치합니다(이번에 특별히 수정한 게 없기 때문에 결합하지 않고 그대로 다음 작업으로 넘어가도 같은 효과를 볼 수 있습니다).

색조 보정 레이어(톤 커브)를 생성하고 클리핑합니다. 아래 그림과 같이 곡선을 조정합니다 ⑮. 다시 색조 보정 레이어(색조/채도/명도)를 생성하고 클리핑합니다. 색조를 '+3', 채도를 '+4'로 조정해서 완성합니다 ⑯.

⑮ ⑯

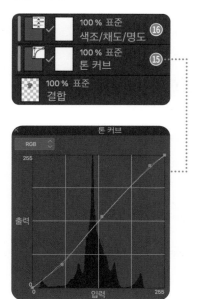

---

▲ 색 보정 없음

▲ '색조/채도/명도'로
색 조정

▲ '톤 커브'로 밝기와
대비 조정

*Point* **색조 보정 레이어**

색조 보정 레이어는 메뉴의 [레이어]→[신규 색조 보정 레이어] 또는 레이어 팔레트의 우클릭 메뉴 등에서 생성할 수 있습니다. 이번에는 주로 '색조/채도/명도'와 '톤 커브'를 사용합니다. '색조/채도/명도'에서 색의 3요소인 HSV 색 공간을 조정할 수 있고, '톤 커브'에서 이미지 전체의 밝기와 대비를 그래프로 조정할 수 있습니다.

## Column

# CLIP STUDIO PAINT의 또 다른 간편 기능

티셔츠 채색 예시 그림에는 사용하지 않았지만 CLIP STUDIO PAINT의 편리한 기능 2가지를 소개합니다.

### ◉ 레이어 마스크

레이어 상의 이미지 일부를 숨길(마스크할) 수 있는 기능입니다. 표시 하고 싶거나 하고 싶지 않은 부분에 선택 범위를 만들고 메뉴의 [레이어]→[레이어 마스크]→[선택 범위를 마스크] 또는 [선택 범위 이외를 마스크]로 생성할 수 있습니다. 삐져나온 부분을 숨길 수 있어서 채색하기 편해집니다.

클리핑은 바로 아래 레이어의 그림 부분을 제외한 곳만 숨기지만 레이어 마스크는 숨길 범위를 원하는 대로 선택할 수 있습니다. Chapter 2 의 스키니진(데님 원단)과 타이츠(60데니어)의 채색에도 사용했습니다.

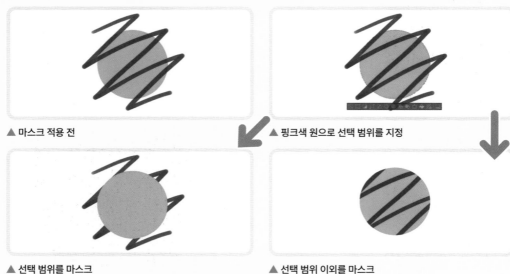

▲ 마스크 적용 전　　　　　　▲ 핑크색 원으로 선택 범위를 지정

▲ 선택 범위를 마스크　　　　▲ 선택 범위 이외를 마스크

### ◉ 가우시안 흐리기

이미지의 경계선과 선명한 영역을 부드럽게 흐릴 때 쓰는 필터입니다. 메뉴의 [필터]→[흐리기]→[가우시안 흐리기]를 선택하고 흐림 효과 범위 수치를 변경해서 흐리기 정도를 조정합니다.

▲ 가우시안 흐리기 설정 창

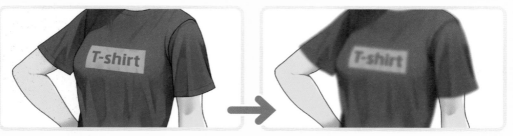

▲ 완성한 티셔츠 레이어를 선택하고 흐림 효과 범위의 수치를 '30'으로 설정해서 가우시안 흐리기를 적용한 상태

Chapter

# Chapter 2
# 옷 채색의 핵심 기법

Chapter 1에서는 옷 채색에 필요한 기본 설명을 다뤘다면, 이번에는 여러 종류의 원단과 옷을 채색하는 방법을 본격적으로 설명합니다. 각양각색의 옷을 매력적으로 그리기 위한 기법부터 사고방식까지 최대한 세세하게 기록했습니다.

# ! 본격적인 채색 전에

## 01 이번 장 사용법

### ◎ 이 장에서 다룰 8가지 원단

이 장에서는 '원단'에 따라 옷을 분류하고, 그 채색법을 설명합니다.
원단은 총 8가지로 면, 울, 새틴, 니트, 데님, 타이츠, 가죽, 레이스입니다.

수많은 의류 원단 중에서 이같이 추린 이유는 크게 두 가지입니다.
첫 번째는 이 8가지 원단은 제각각 천의 짜임과 밀도, 질감이 다르기 때문입니다. 그 성질에 따라 당연히 채색법도 크게 달라집니다. 8가지 채색법을 잘 배워서 자기 것으로 만들면 이 장에서 설명하지 않은 원단에도 응용할 수 있을 것입니다.
두 번째는 사무실에서 일하는 여성(커리어우먼) 그리기가 특기인 제가 자주 그리게 되는 원단이기 때문입니다. 저에게 가장 익숙한 원단과 옷을 설명해 드리면 좀 더 깊고 유용한 내용을 전달할 수 있겠다고 생각했습니다.

### ◎ 채색 작업 순서

원단에 따라 옷 채색법이 크게 달라진다고 했지만, 작업 순서는 기본적으로 Chapter 1의 티셔츠 채색 과정(➡14쪽)과 동일합니다.
즉, 러프 스케치→선화 그리기→바탕색 칠하기→음영 넣기→하이라이트와 반사광 넣기→리터치하기→마무리의 순서입니다. 각 단계에서 사용하는 채색법과 처리 방식의 차이가 결국 완성된 일러스트의 질감 차이를 만듭니다.

▲ 티셔츠와 와이셔츠의 채색 작업 순서

### ◎ 컬러 코드 기재 규칙

이 장에서는 각 원단마다 Chapter 1의 예시와 같은 구성으로 채색법을 설명합니다. 다만 한 가지 다른 점은 이번 장에는 음영과 하이라이트 색으로 사용한 컬러 코드를 생략했습니다.
왜냐하면 음영과 하이라이트는 일러스트의 조명과 상황 설정에 따라 크게 달라지는 요소이기 때문입니다. 그래서 사용한 색상을 상세하게 기록해도 여러분이 실제로 옷을 채색할 때 큰 참고가 되지는 않겠다고 판단했습니다. 음영과 하이라이트 색상을 고르는 원리는 Chapter 1의 Point(➡17쪽, ➡21쪽)에서 설명했습니다. 이번 장에서 음영과 하이라이트를 작업할 때 이를 염두에 두고 읽어 주세요.
그리고 반사광은 바탕색에 맞춰 다른 색감을 더하는 방식으로 색을 고르기 때문에 음영과 하이라이트에 비하면 색 고르는 방법에 일정한 규칙이 없고 그때그때 상황에 따라 대처하는 경우가 많습니다. 그래서 반사광에 사용한 색상의 컬러 코드는 기재했습니다.

 바탕색
#376895

 반사광
#B9EAF2

 바탕색: 단추·리벳
#A68F64

◀ 예시5: 청바지에 기재한 컬러 코드. 이곳의 반사광과 같이 이번 장의 컬러 코드 기재 유무는 '지금까지와는 다른 색감으로 채색하는 경우'를 중심으로 선정했다

# 02 8가지 원단 미리보기

Chapter 2에 나오는 각 원단 예시 그림의 제작 과정 영상을 준비했습니다. QR코드와 URL로 동영상 재생 페이지에 접속하여 열람할 수 있습니다. 142쪽의 영상 관련 유의 사항을 미리 확인하신 후에 시청해 주세요. 각 원단의 예시 그림 CLIP 파일은 해당 페이지의 CLIP 파일 특전 안내를 따라 다운로드 하실 수 있습니다.

## ◎ 면 ➡ p.28

와이셔츠를 예로 들어서 면 원단을 그려 나갑니다. 주름을 세세하게 그려 넣어 얇은 천의 소재감을 표현합니다.
컬러 와이셔츠를 작업하는 방법도 설명합니다.

예시 그림 동영상
https://movie.
sbcr.jp/a1n3/1/

## ◎ 울 ➡ p.34

와이셔츠 위에 검은색 계열의 정장 재킷을 그립니다. 그러데이션이 있는 하이라이트와 음영으로 울의 소재감을 살립니다. 봉제선과 단추에 당겨져서 생긴 주름을 그려 넣어 실재감을 줍니다.

예시 그림 동영상
https://movie.
sbcr.jp/a1n3/2/

## ◎ 새틴 ➡ p.38

새틴 원단의 블라우스를 그립니다. 음영과 하이라이트에 대비를 강하게 줘서 광택감을 표현합니다. 목둘레 부분의 주름은 세세하게, 다른 주름은 중력에 따라 완만하게 그려 넣습니다.

예시 그림 동영상
https://movie.
sbcr.jp/a1n3/3/

## ◎ 니트 ➡ p.44

신축성이 있으며 몸에 딱 맞는 골지 니트 원단의 스웨터를 그립니다. 셔츠와 달리 하이라이트와 주름을 흐리게 넣어 두께감을 줍니다. 세로의 이랑 줄무늬는 텍스처를 써서 표현합니다.

예시 그림 동영상
https://movie.
sbcr.jp/a1n3/4/

## ◎ 데님 ➡ p.50

다리 라인이 드러나는 스키니진을 그립니다.
노이즈 텍스처로 데님 섬유 특유의 질감을 표현합니다. 디테일은 윤곽이 뚜렷한 브러시로 세밀하게 그려 넣습니다.

예시 그림 동영상
https://movie.
sbcr.jp/a1n3/5/

## ◎ 타이츠 ➡ p.56

60데니어 타이츠를 그립니다. 섬유의 신축성을 고려해 소재감과 피부가 비치는 느낌을 표현합니다. 각 레이어의 불투명도를 조정하는 방법으로 데니어별로 차이를 줄 수도 있습니다.

예시 그림 동영상
https://movie.
sbcr.jp/a1n3/6/

## ◎ 가죽 ➡ p.62

가죽 로퍼를 그립니다. 발 모양을 떠올리면서 그 복잡한 형태를 파악합니다. 가죽의 매끈한 광택은 하이라이트 레이어를 많이 겹쳐서 빛 반사를 강하게 표현합니다.

예시 그림 동영상
https://movie.
sbcr.jp/a1n3/7/

## ◎ 레이스 ➡ p.68

꽃무늬 자수가 들어간 속옷을 그립니다. 자수와 레이스, 리본과 같은 장식을 그려 넣어 귀여움과 화려함을 동시에 연출합니다.
색 변화를 주어 다른 분위기로 연출하는 방법도 설명합니다.

예시 그림 동영상
https://movie.
sbcr.jp/a1n3/8/

 # 와이셔츠(면 원단) 채색하기

## 01 러프 스케치

### ◉ 기본 인체에 맞춰 러프 스케치 그리기

먼저 기본 인체 위에 러프 스케치를 대강 그려 나갑니다.
9쪽에서도 설명했듯, 기본적으로 단추를 채우면 남성복
은 왼쪽이 앞으로, 여성복
은 오른쪽이 앞으로 옵니
다. 자칫하면 실수하기 쉽
기 때문에 조심합니다.

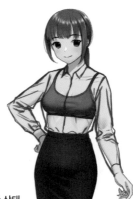

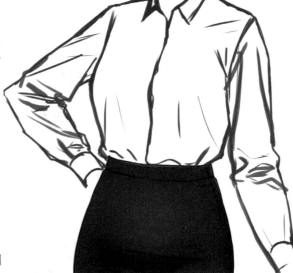

▶ 기본 인체를 표시한 상태

## 02 선화, 바탕색, 음영1

### ◉ 선화 그리기

러프 스케치를 정리하고 선화를 그립니다 ❶. 와이셔츠를
그릴 때는 직선적으로 깔끔하게 선을 긋습니다. 윤곽이
살아 있어 사무적인 셔츠의 분위기가 납니다.
선화 단계에서 주름까지 묘사하지는 않습니다. 채색 단계
에서 주름을 그려 넣으면 일러스트 전체 분위기에 맞춰
세부 조정할 수 있습니다.

❶

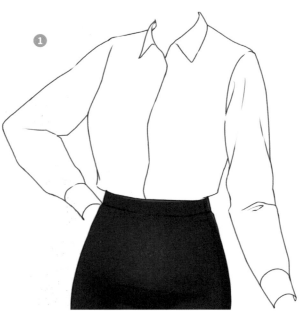

> *Point* **선화 그려 넣기**
>
> 다른 부분과 달리 왼팔 주름을 제대로 그려 넣었
> 는데, 이는 주름이 조금 복잡하게 잡히는 부분이
> 기 때문입니다. 어려울 것 같은 부분은 확실하게
> 선으로 주름 모양을 잡으면 채색이 편해지므로
> 익숙해지기 전까지는 선화를 간결하게 그리는 것
> 에 크게 집착하지 않아도 됩니다.

## ◉ 바탕색 칠하기

선화를 완성하면 바탕색을 칠합니다 ❷. 오피스룩에 어울리는
셔츠는 한색 계열일 때 깔끔한 느낌을 줍니다. 반대로 난색 계
열일 때는 온화한 느낌을 줍니다. 그리고 싶은 캐릭터와 상황에
맞춰 적절하게 사용합니다.
선화 레이어를 곱하기로 설정하고 바탕색용 표준 레이어를 그
위에 생성합니다. [채우기] 툴로 색을 칠합니다.

바탕색
#E1E5E8

### Point   흰 셔츠 바탕색

이 일러스트처럼 흰 셔츠를 그릴 때는 너무 하얗게 칠하
지 않도록 유의합니다. 바탕색이 새하얀 색에 가까우면
하이라이트 단계에서 더욱 밝은색으로 표현하지 못하기
때문입니다.

## ◉ 대략적인 음영 넣기

바탕색이 끝난 다음에는 음영1을 넣습니다 ❸. 선화 레이어와
바탕색 레이어 사이에 표준 레이어를 생성하고 클리핑합니다.
광원(화면의 오른쪽 상단)을 생각하면서 음영이 들어갈 부분을
[진한 수채]로 칠합니다.
음영1을 채색하고 나면 음영의 형태가 대략 정해집니다. 음영
의 형태는 주름 모양에 영향을 받기 때문에 주름 모양을 파악
하는 것이 중요합니다.

광원

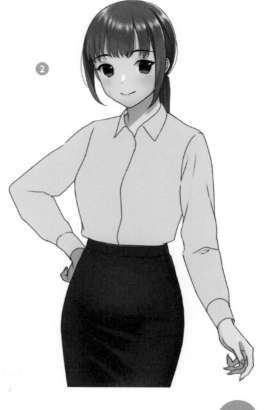

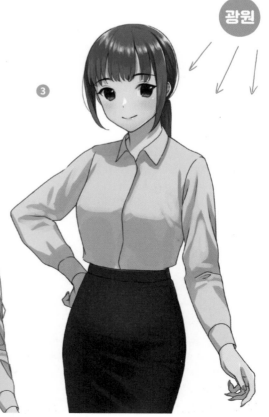

### Point   와이셔츠의 주름

와이셔츠 주름은 오른쪽
그림의 어깨, 가슴, 팔꿈
치에 표시한 것처럼 뾰
족한 삼각형입니다.
음영2·3에서도 이 삼각
형을 강조하듯 주름의
음영을 더해 갑니다.

29

# 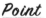 음영2, 단추, 음영3

## ◉ 음영의 디테일 그려 넣기

선화, 바탕색, 음영1 레이어를 모두 결합하고 거기에 음영2를 그려 디테일을 살립니다 ④.

음영을 채색하는 ④ 와 ⑦ 단계에서는 세 종류의 브러시 [진한 수채] [진한 수채2] [채색 &융합]을 사용합니다. 팔과 옷단에 잡힌 주름은 [진한 수채]와 [진한 수채2]를, 가슴 그러데이션 부분은 [채색&융합]을 사용합니다.

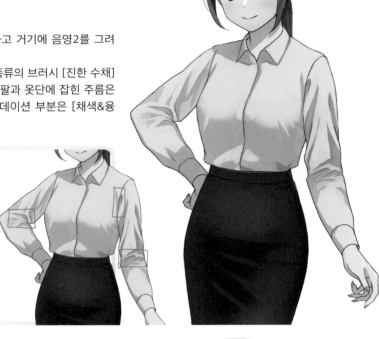

### *Point*
### 면 소재 와이셔츠의 주름

면 소재 와이셔츠는 비교적 얇기 때문에 겨드랑이와 팔꿈치 같은 관절 부분에 자잘한 주름이 많이 생깁니다. 옷깃, 어깨, 단춧구멍, 소매 등 천이 바느질된 부분에 주름을 그려 넣으면 와이셔츠다운 느낌이 살아납니다.

## ◉ 자잘한 음영과 단추 그려 넣기

④ 의 레이어 위에 표준 레이어를 생성해 클리핑하고 셔츠의 단추와 그 음영도 그려 넣습니다 ⑤⑥. 동시에 레이어를 겹쳐서 셔츠를 하의에 넣어 볼록해진 부분과 셔츠 여밈 부분에 [진한 수채]로 음영3을 그려 넣습니다 ⑦.

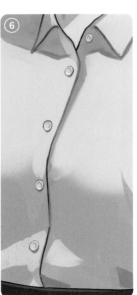

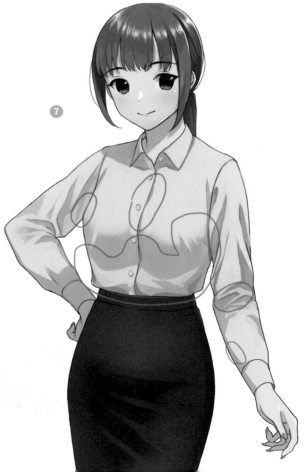

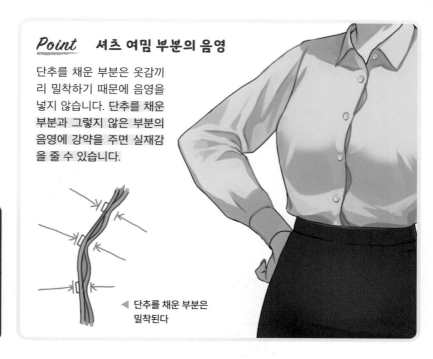

**Point**   셔츠 여밈 부분의 음영

단추를 채운 부분은 옷감끼리 밀착하기 때문에 음영을 넣지 않습니다. 단추를 채운 부분과 그렇지 않은 부분의 음영에 강약을 주면 실재감을 줄 수 있습니다.

◀ 단추를 채운 부분은 밀착된다

| | | |
|---|---|---|
| 100 % 표준 단추 | ⑤ | |
| 100 % 표준 단추_음영 | ⑥ | |
| 100 % 표준 음영3 | ⑦ | |
| 100 % 표준 결합_음영2 | ④ | |

## 04  하이라이트1·2, 반사광

### ◉ 추가 묘사하기

지금까지 작업한 레이어를 다시 결합합니다. 그 위에 표준 레이어를 생성하고 클리핑해서 [진한 수채2]로 봉제선과 쇄골~어깨 주변의 주름을 좀 더 그립니다 ⑧. 음영1과 같은 색을 씁니다.

### ◉ 하이라이트 넣기

오버레이 레이어(불투명도 62%)를 생성해서 결합 레이어에 클리핑합니다 ⑨. [에어브러시(부드러움)]를 사용해서 어깨와 가슴처럼 도드라진 부분에 하이라이트1을 그립니다. 살짝 노란끼가 도는 흰색을 씁니다.

▼ 하이라이트1

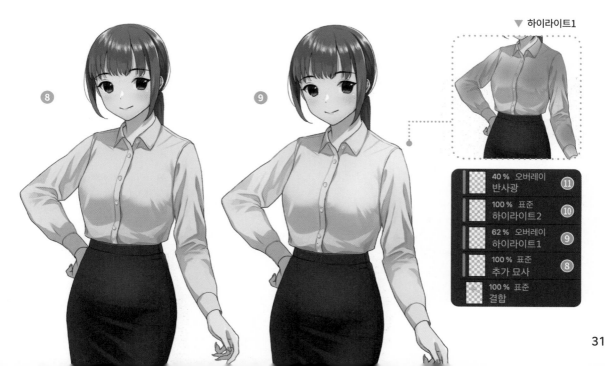

⑧

⑨

| | | |
|---|---|---|
| 40 % 오버레이 반사광 | ⑪ | |
| 100 % 표준 하이라이트2 | ⑩ | |
| 62 % 오버레이 하이라이트1 | ⑨ | |
| 100 % 표준 추가 묘사 | ⑧ | |
| 100 % 표준 결합 | | |

## ◉ 강한 하이라이트 넣기

다시 표준 레이어를 추가해서 ⑩ 주름의 가장 윗부분과 어깨, 소매 등의 윤곽에 흰색을 덧칠해 입체감을 표현합니다.

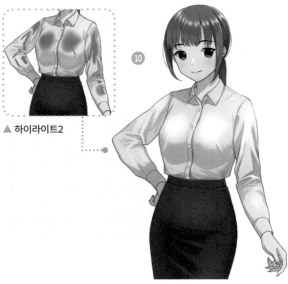

▲ 하이라이트2

## ◉ 반사광 넣기

오버레이 레이어(불투명도 40%)를 추가해서 ⑪, 바닥과 벽에서 비치는 반사광에 의한 하이라이트를 그려 넣습니다. [채색&융합] 브러시를 사용합니다.

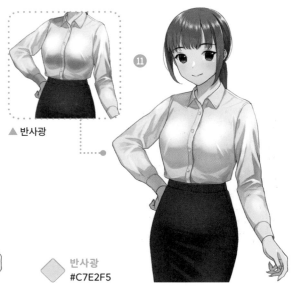

▲ 반사광

반사광
#C7E2F5

# 05 색조 보정

## ◉ 색감 조정하기

색조 보정 레이어(톤 커브)를 생성하고 ⑫ 아래 그림과 같이 조정해서 음영색을 진하게 합니다. 또 셔츠가 너무 푸르스름해졌기 때문에 색조 보정 레이어(색조/채도/명도)를 생성하고 ⑬ 채도를 '-26'으로 설정해서 색감을 흰색에 더 가깝게 했습니다. 마지막으로 부자연스러운 부분을 추가로 묘사해서 완성합니다(이 일러스트에서는 주로 왼쪽 팔오금 주름을 세밀하게 리터치했습니다).

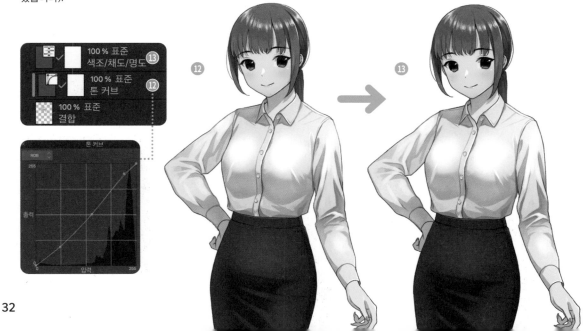

## ·——— Column ———·

# 와이셔츠의 색상 변화

완성한 와이셔츠의 색상 변화를 주는 법을 소개합니다.

### ◉ 핑크

핑크색 셔츠는 귀엽고 온화한 분위기를 띱니다. 커리어우먼에게 입힐 때는 격식 있는 느낌을 해치지 않도록 차분한 색상의 스커트, 재킷 등과 조합해 균형을 잡는 것이 좋습니다.
색조 보정 레이어(색조/채도/명도)를 생성하고 색조를 '+129', 채도를 '+8', 명도를 '-8'로 설정합니다. 색조 보정 레이어(톤 커브)로 더욱 밝아졌습니다.

▼ 톤 커브 설정

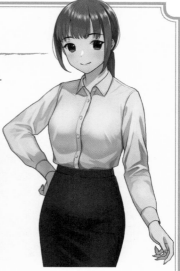

### ◉ 블랙

블랙 셔츠는 어른스럽고 근사한 분위기를 띱니다.
검은색과 흰색 일러스트는 채도와 명도 표현이 까다롭습니다. 검은색을 너무 강조하면 무거운 인상을 주므로 유의하는 것이 좋습니다. 색조 보정 레이어(색조/채도/명도)를 생성하고 색조를 '+17', 채도를 '-18', 명도를 '-49'로 설정해서 색조 보정 레이어(톤 커브)로 셔츠를 검게 만듭니다. 그 후 소프트 라이트 레이어(불투명도 45%)를 생성하고 [에어브러시(부드러움)]를 사용해서 밝은 베이지색의 하이라이트를 덧칠합니다.

▼ 톤 커브 설정

◆ 하이라이트
#E8DFD5

### ◉ 블루

짙은 블루 셔츠는 지적이고 쿨한 이미지를 풍깁니다. 따라서 오피스룩으로 코디하기 좋은 색상입니다.
곱하기 레이어(불투명도 73%)를 그전 레이어에 클리핑해서 파란색으로 채웁니다. 거기에 색조 보정 레이어(톤 커브)로 농담을 조절해 대비를 강조했습니다.

▼ 톤 커브 설정

◆ 채우기
#95BAD4

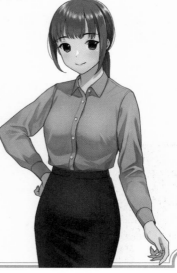

 # 정장 재킷(울 원단) 채색하기

## 01 러프 스케치, 선화, 바탕색

### ◉ 기본 모델에 맞춰 러프 스케치 그리기

와이셔츠를 입은 예시 일러스트(➡32쪽)를 기본 모델로 해서
그 위에다 정장 재킷의 러프 스케치를 그립니다.
재킷은 어깨에 패드가 들어가기 때문에 살짝 각진다는 것을 유
의합니다. 또, 허리를 잘록하게 하면 여성스러운 실루엣을 표
현할 수 있습니다.

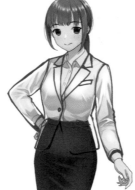

▶ 기본 모델을 표시한 상태

### ◉ 선화를 그리고 바탕색 칠하기

[진한 수채]로 선화를 그립니다 ❶.
어깨 부근, 옷깃, 주머니는 직선을, 팔과 허리 부근은 곡선을
떠올리며 그립니다.
선화를 완성하면 [채우기] 툴로 바탕색을 채웁니다 ❷.
재킷을 검은색 계열로 그리면 면접용 정장을 연상시켜서 착
실함과 젊음을 연출할 수 있습니다. 반대로 밝은 계열의 그레
이와 베이지로 그리면 사회인으로서 어느 정도 경험이 쌓인
여유 있는 인상을 줄 수 있습니다.
또 검은색 계열의 슈트라도 셔츠를 오픈넥 블라우스로 그리
면 캐주얼하고 섹시한 분위기가 나서 면접용 정장의 느낌이
중화됩니다.

| | | |
|---|---|---|
| | 100 % 곱하기 | ❶ |
| | 선화 | |
| | 100 % 표준 | ❷ |
| | 바탕색 | |
| | 100 % 표준 | |
| | 러프 스케치 | |
| ✓ | 100 % 표준 | |
| | 기본 인체 | |

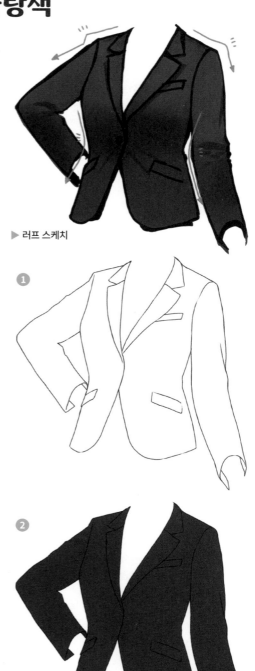

▶ 러프 스케치

❶

❷

◆ 바탕색
#37393C

 # 음영1·2·3, 단추

## ◎ 대략적인 음영 넣기

[진한 수채2]로 대강 음영1을 넣습니다 ③. 음영을 넣을 때는 주름의 모양을 고려합니다.

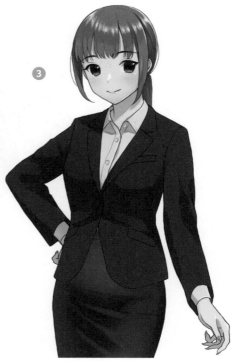

### Point  재킷의 주름

재킷에는 셔츠와 같은 직선적인 주름이 생기지만, 두툼해서 주름 수는 적은 편입니다. 또, 단추를 채운 부분은 단추를 중심으로 방사형 주름이 생깁니다.

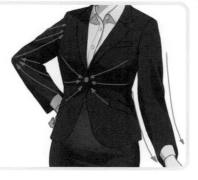

## ◎ 음영의 디테일 더하기

선화, 바탕색, 음영1 레이어를 모두 결합한 후 [채색&융합]으로 음영2를 덧그려 음영의 디테일을 더하고 형태를 정리합니다. 음영3도 마찬가지로 [채색&융합]으로 단추 때문에 당겨져서 생긴 음영과 유난히 짙은 부분을 묘사합니다 ④.
이때 단추와 단추의 음영도 레이어를 나눠서 손봅니다 ⑤⑥.

▶ 음영2만 그려 넣은 상태

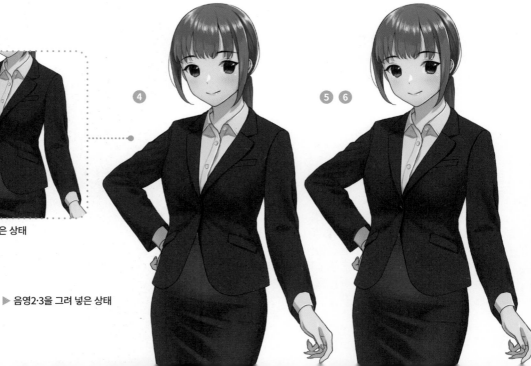

▶ 음영2·3을 그려 넣은 상태

## Point 울 원단의 주름과 질감

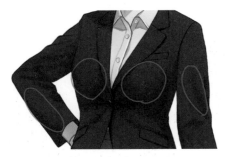 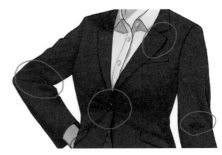

재킷 등에 쓰이는 울 원단은 탄성과 신축성이 좋고 약간의 광택이 돕니다. 가슴 부분의 음영과 큰 주름은 [채색&융합]으로 그러데이션 하면 울 특유의 질감을 표현할 수 있습니다.

음영의 경계선을 그러데이션으로만 표현하면 흐리멍덩한 느낌을 줍니다. 팔을 접었을 때 생기는 깊은 주름과 음영이 강하게 들어간 부분의 경계선은 조금 강하게 그려서 완급을 조절합니다.

# 03 하이라이트, 수정

▲ 하이라이트

⑦ ⑧

## ◉ 하이라이트 넣기

지금까지 작업한 레이어를 결합하고 [진한 수채]와 [채색&융합]을 사용해 오른팔 주름의 강약, 왼쪽 소매 모양 등을 정리합니다 ⑦. 그 위에 스크린 레이어(불투명도 32%)를 생성해서 클리핑하고 하이라이트를 넣습니다 ⑧. [에어브러시(부드러움)]를 사용합니다. 넓은 면은 그러데이션으로 하이라이트를 넣어 울 정장의 느낌을 살립니다. 울 원단에는 광택이 있지만 검은색 계열의 원단은 그다지 하이라이트가 강하게 나지 않습니다. 광택을 지나치게 강조하지 않아야 실제 정장 재킷의 느낌이 납니다.

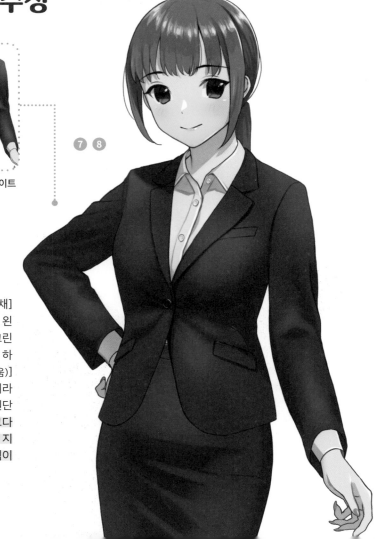

## ◉ 세부 수정하고 반사광 넣기

먼저, 표준 레이어를 생성하고 [진한 수채2]로 재킷의 봉제선을 리터치합니다 ❾. 다음으로 표준 레이어를 생성하고 소매와 옷깃 부근의 가장자리에 [진한 수채2]로 하이라이트를 덧그려서 재킷의 두께감을 표현합니다 ❿. 스크린 레이어(불투명도 46%)를 생성하고 [채색&융합]으로 반사광을 넣습니다 ⓫.

❾ ～ ⓫

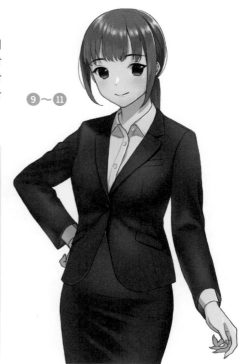

*Point*

### 봉제선 그리는 법

주름의 요철을 따라 선을 그으면 생생한 입체감을 표현할 수 있습니다. 좌우 대칭으로 봉제한 것이므로 작업 중간중간 전체 레이어를 표시해 형태가 자연스러운지 확인합니다.

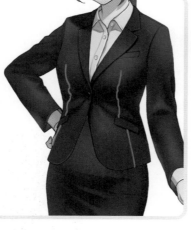

## 04 색조 보정

⓬ ⓭

## ◉ 색조 보정 레이어로 색감 조정하기

지금까지 작업한 레이어를 결합하고 색조 보정 레이어(톤 커브)를 추가합니다. 아래 그림처럼 조절해서 대비를 강조합니다 ⓬. 마지막으로 결합한 레이어 아래(기본 모델 레이어 위)에 곱하기 레이어(불투명도 72%)로 셔츠와 스커트 위로 드리우는 재킷의 음영을 그려 완성합니다 ⓭.

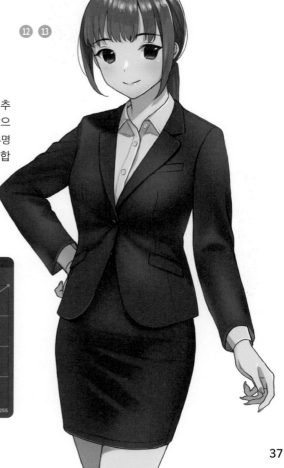

톤 커브

RGB

255

출력

0    입력    255

100 % 표준
톤 커브 ⓬

100 % 표준
결합_수정

72 % 곱하기
재킷 밑_음영 ⓭

 # 블라우스(새틴 원단) 채색하기

## 01 러프 스케치

### ◉ 기본 인체에 맞춰 러프 스케치 그리기

'수자직'이라는 직조법으로 짠 원단을 새틴 원단이라고 부릅니다. 새틴은 직조법을 나타내는 단어로 원단의 소재는 실크나 면에서 합성 섬유에 이르기까지 종류가 다양합니다. 촉감이 좋은 매끄러운 질감과 광택이 특징으로, 기품 있고 고급스러운 느낌을 줍니다. 드레시한 옷과 파자마, 속옷 등에 쓰입니다.

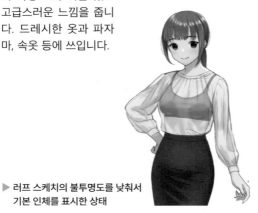

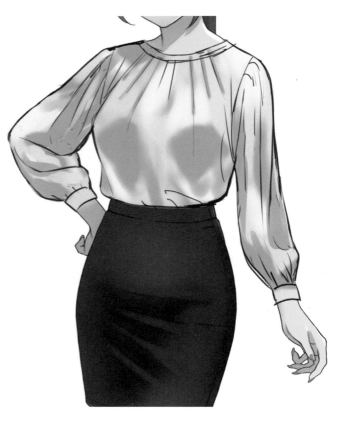

▶ 러프 스케치의 불투명도를 낮춰서 기본 인체를 표시한 상태

## 02 선화, 바탕색, 음영1

| | | |
|---|---|---|
| 100 % 곱하기 선화 | ① | |
| 100 % 표준 음영1 | ③ | |
| 100 % 표준 바탕색 | ② | |

①

### ◉ 선화 그리기

러프 스케치를 바탕으로 [진한 수채]로 선화를 그립니다. 이번에도 주름은 채색 과정에서 표현하기 때문에 윤곽만 그립니다 ①.

## ◉ 바탕색 칠하기

선화를 완성한 후 바탕색을 칠합니다.
선화 레이어 아래에 표준 레이어를 생성하고 [채우기] 툴로
색을 넣습니다 ❷. 이번에는 화려하지 않은 크림색을 사용
합니다.

바탕색
#F6E5C9

> ### *Point*  수자직
>
> 수자직이란 날실 5가닥(이상)마다 씨실을 교차시키
> 는 직조법입니다. 1가닥마다 교차시키는 평직보다도
> 표면의 요철이 적기 때문에 질감이 매끄러워집니다.
> 하지만 평직에 비해 원단의 강도가 약해서 겨울에 쉽
> 게 차가워지는 단점이 있습니다.
>
>
>
> ▲ 수자직(왼쪽), 평직(오른쪽)

## ◉ 대략적인 음영 넣기

바탕색 레이어 위에 표준 레이어를 생성하고 클리핑합니다.
러프 스케치를 참고하여 천의 형태를 떠올리면서 음영이
지는 부분에 [채색&융합]으로 음영을 넣습니다 ❸.
목둘레에 개더(천을 박아 만드는 장식 주름)가 있기 때문에 목
아래로 향하는 방사형 주름이 생깁니다. 또, 소매는 끝이 둥
실한 벌룬소매 블라우스입니다. 부드러운 소재이기 때문에
소매 끝의 음영은 대강 크게 넣었습니다.

# 03 음영2·3

## ◉ 음영의 디테일 더하기

지금까지 작업한 레이어를 결합하고 음영2를 그려 넣어 디테일을 살립니다. 기본적으로는 [채색&융합]을 쓰고, 세세한 부분은 [진한 수채]를 씁니다. 그다음 주름의 모양에 맞춰 짙고 어두운 음영3을 덧그립니다 ❹. 새틴 원단의 음영색은 다른 원단보다 채도를 약간 높이는 것을 추천합니다. 새틴 특유의 광택감을 표현할 수 있습니다. 하지만 광택감을 지나치게 강조하면 저렴해 보이기 때문에 전체적인 균형에 따라 조정합니다.

| | 100 % 표준 |
|:--|:--|
| | 결합_음영2_음영3 ❹ |

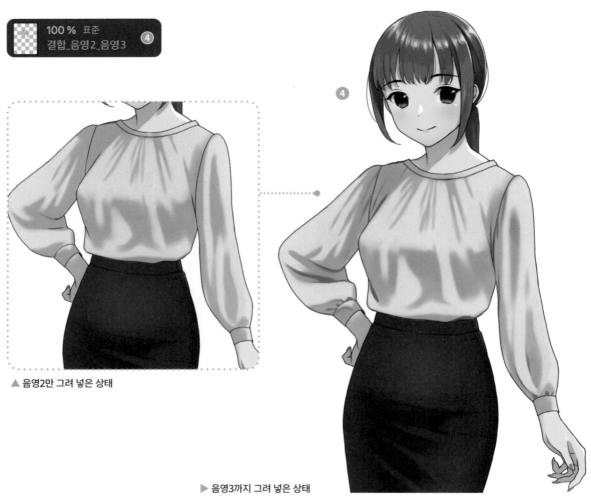

▲ 음영2만 그려 넣은 상태

▶ 음영3까지 그려 넣은 상태

---

### *Point*　새틴 블라우스의 주름

예시 일러스트는 비교적 얇은 소재의 새틴 블라우스로 설정했습니다. 그래서 자잘한 주름이 목 부분에서 가슴까지 뻗어 있습니다. 왼팔은 아래로 곧게 내리고 있어서 세로로 굵은 주름을 넣었습니다.
오른손은 허리에 대고 있어서 천의 여유 부분이 아래로 늘어집니다. 팔꿈치를 꼭짓점으로 해서 늘어뜨리면 헐렁한 형태를 묘사할 수 있습니다.

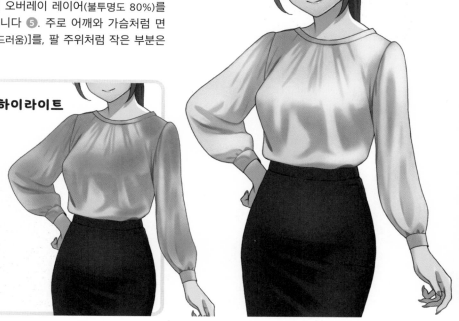

# 04 하이라이트, 광택

## ◉ 하이라이트 넣기

음영2·3을 그려 넣은 레이어에 오버레이 레이어(불투명도 80%)를 클리핑하고 하이라이트를 넣습니다 **5**. 주로 어깨와 가슴처럼 면적이 큰 부분은 [에어브러시(부드러움)]를, 팔 주위처럼 작은 부분은 [채색&융합]을 사용합니다.

> ### *Point* 새틴 원단의 하이라이트
>
> 새틴 원단의 광택감을 표현하려면 주름의 가장 윗부분과 평평한 면에 밝은색을 넣는 것이 효과적입니다. 밝은 부분과 어두운 부분의 대비를 강조하지 않고 매끄럽게 그러데이션을 넣으면 새틴의 질감을 표현할 수 있습니다.

## ◉ 광택 더하기

다시 표준 레이어를 겹쳐 주름의 최상단에 [채색&융합]으로 더욱 강한 하이라이트를 줘서 광택을 표현합니다 **6**. 주름의 최상단 주위에 생기는 길고 가는 광택은 [진한 수채2]로 더합니다.

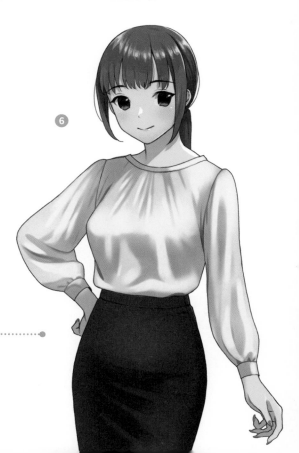

▼ 광택

| | | |
|---|---|---|
| 100 % 표준 | 광택 | **6** |
| 80 % 오버레이 | 하이라이트 | **5** |
| 100 % 표준 | 결합_음영2_음영3 | |

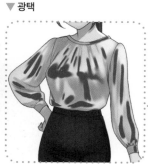

# 05 수정, 반사광

| | 50 % 오버레이 | |
|---|---|---|
| | 반사광 | ⑧ |
| | 100 % 표준 | |
| | 결합_수정 | ⑦ |

## ◉ 세부 수정하기

지금까지 작업한 레이어를 다시 결합합니다.
하이라이트와 광택을 많이 덧그렸기 때문에 균형을 잡기 위해 결합한 레이어에 [채색&융합]으로 음영을 리터치합니다 ⑦.

⑦

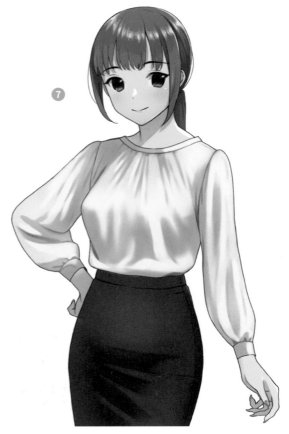

## ◉ 반사광 넣기

오버레이 레이어(불투명도 50%)를 생성하고 클리핑합니다.
[채우기]로 가슴과 팔 아래 부분에 반사광을 넣습니다 ⑧.

🔷 반사광
#BCFAFF

⑧

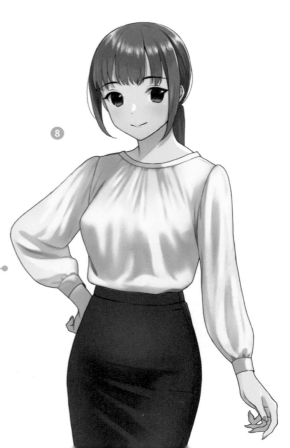

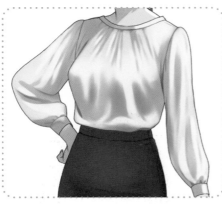

▲ 반사광

# 06 색조 보정

## ◉ 색감 조정하기

마지막으로 색조 보정 레이어(톤 커브)를 추가하고 아래 그림과 같이 조정해서 대비를 강조하면 완성입니다 ⑨. 만약 러프 스케치를 그렸던 것보다 채도가 낮아졌을 때는 오버레이 레이어를 겹쳐 옷 색깔로 전체를 채워서 채도를 올리는 방법이 있습니다.

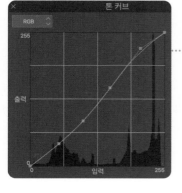

---

### *Point* 고리단추

블라우스의 목둘레 뒷부분에는 '고리단추'라고 하는 부자재가 달린 경우가 많습니다. 이는 옷을 편하게 갈아입을 수 있는 부자재로, 여성복 상의에 자주 보입니다. 정면 구도인 이 일러스트에서는 묘사하지 못했지만, 캐릭터의 뒷모습을 그릴 때 이 부자재를 묘사하면 여성복다운 느낌이 잘 살아납니다.

고리단추

---

### *Point* 소매의 주름과 실루엣

예시 그림 속 블라우스의 벌룬소매처럼 여유로운 실루엣의 소매 주름을 그릴 때는 중력을 떠올리는 게 포인트입니다. 예를 들어서, 팔을 가로로 뻗으면 팔꿈치 부근의 천이 아래로 처집니다. 팔을 접었을 때는 관절 안쪽에 천이 남고, 역시 아래를 향해 주름이 집니다.

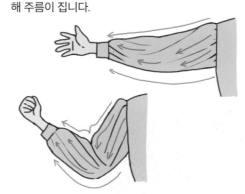

---

 # 스웨터(니트 원단) 채색하기

## 01 러프 스케치, 선화, 바탕색

### ◉ 기본 인체에 맞춰 러프 스케치 그리기

딱 붙는 골지 니트 스웨터를 그려 보겠습니다. 요철이
있는 세로 줄무늬가 특징인 니트 원단입니다. 신축성이
있어서 몸에 착 붙습니다. 우선 보디 라인을 따라 러프
스케치를 그립니다.
몸의 굴곡이 특히 강조되기 때문에 가슴이 큰 캐릭터와
조합하기를 추천합니다. 자연스럽게 보디 라인을 강조
할 수 있습니다.

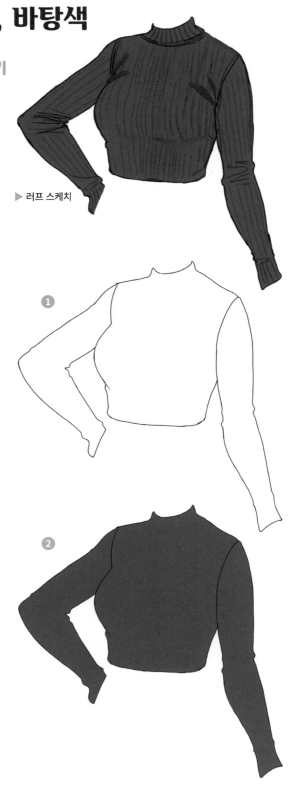

▶ 러프 스케치

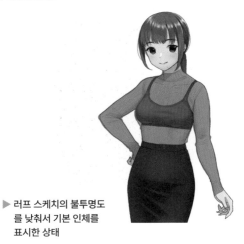

▶ 러프 스케치의 불투명도
를 낮춰서 기본 인체를
표시한 상태

### ◉ 선화를 그리고 바탕색 칠하기

[진한 수채]로 선화를 그립니다 ❶.
선화를 완성하면 바탕색을 칠합니다. [채우기] 툴로 색
을 채웁니다 ❷. 예시 그림은 겨울옷으로 설정한 터틀넥
입니다. 색깔도 다소 어둡게 해서 계절감을 살렸습니다.
브이넥이나 라운드넥으로 설정하고 파스텔 색상으로
그리면 봄옷으로 재구성할 수 있습니다.

| | | |
|---|---|---|
| 100 % 곱하기 선화 | ❶ | |
| 100 % 표준 바탕색 | ❷ | |
| 100 % 표준 러프 스케치 | | |

◆ 바탕색 #973F45

# 02 음영1·2

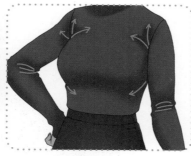

▲ 골지 니트의 주름 모양

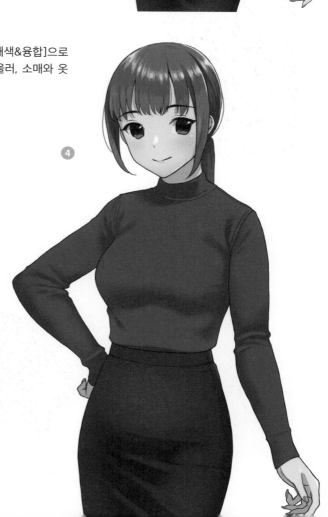

③

## ◉ 대략적인 음영 넣기

바탕색 레이어 위에 표준 레이어를 생성하고 클리핑해서 음영1을 대강 넣습니다 ③. 바탕색보다 채도와 명도가 낮은 색을 써서 [채색&융합]으로 칠합니다. 관절 부분과 가슴 아래, 목 언저리를 중심으로 그려 넣습니다.

## ◉ 음영의 디테일 그려 넣기

지금까지 작업한 레이어를 모두 결합합니다. 음영2를 [채색&융합]으로 세밀하게 그려 넣어서 주름의 디테일을 살립니다 ④. 아울러, 소매와 옷깃, 어깨 부분의 봉제선도 그려 넣습니다.

④

### Point 니트의 주름

니트처럼 부드러운 원단은 셔츠보다 도톰하고 신축성이 뛰어납니다. 그래서 주름이 잘 잡히지 않고, 주름진 곳에서도 두께감이 느껴집니다.
겨드랑이와 팔꿈치 같은 관절 부분을 중심으로 주름이 생기며, 팔과 가슴 주위에는 별로 생기지 않습니다.

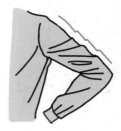

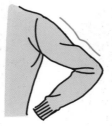

▲ 셔츠 소매에 잡히는 주름　▲ 니트 소매에 잡히는 주름

# 03 골지 무늬, 음영3

## ◉ 골지 무늬의 텍스처 입히기

지금까지 작업한 레이어를 모두 결합한 후에 불투명도를 30% 전후로 설정한 곱하기 레이어를 부위별로 나눠 생성합니다. 가는 세로 줄무늬 텍스처를 입히고 결합 레이어에 클리핑한 후, 자잘하게 튀어나온 부분을 [지우개] 툴로 지웁니다. 이런 식으로 손쉽게 골지 원단의 세로줄을 표현할 수 있습니다 ❺.

하지만 단순히 텍스처를 입히는 것만으로는 세로줄이 보디 라인을 따르는 형태가 되지 않습니다. 메뉴의 [편집]→[변형]→[메쉬 변형]을 사용해서 세로줄 텍스처를 보디 라인에 맞게 변형합니다.

이 작업을 위해 부위별로 레이어를 나눈 것입니다.

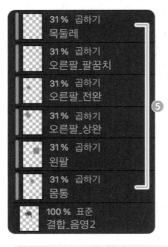

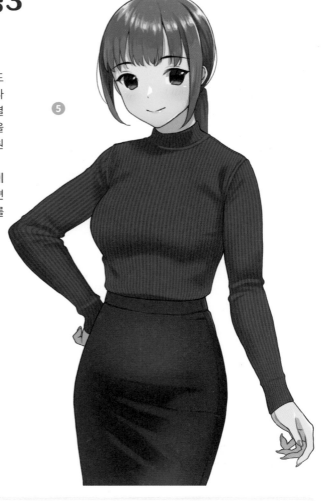

❺

---

### *Point* 메쉬 변형 -몸통-

가슴 부분은 골지 무늬의 세로줄이 옆으로 늘어나도록, 반대로 허리 부분은 줄어들도록 변형합니다.
[메쉬 변형]은 한번에 모양을 잡기보다는 여러 번 나눠서 조정하는 게 더 간단합니다. 우선은 보디 라인을 따라가는 모습으로 대강 변형한 다음, 쇄골 부분과 허리 부분만 선택해서 부분적으로 변형합니다.

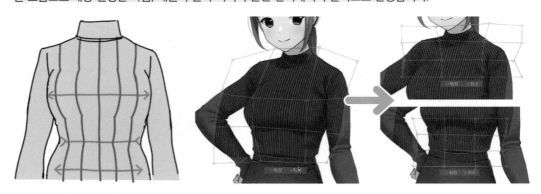

## *Point*   메쉬 변형 -소매-

양쪽 소매도 몸통과 마찬가지로, 먼저 어깨부터 소매까지 이어지는 라인을 따라 얼추 변형하고 나서 세세한 부분을 변형합니다. 예시 그림의 오른팔처럼 직각으로 꺾인 부분의 세로줄은 텍스처 변형만으로는 표현하기 어렵습니다. 그래서 위팔과 아래팔에 서로 다른 방향의 텍스처를 넣고 중간 부분을 잇는 선을 브러시로 그립니다.

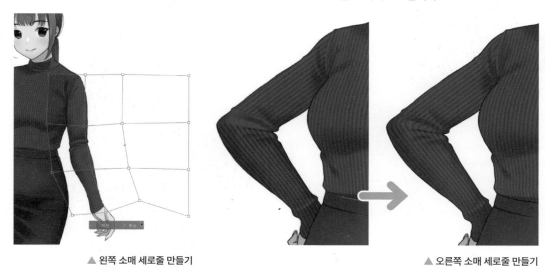

▲ 왼쪽 소매 세로줄 만들기

▲ 오른쪽 소매 세로줄 만들기

## ◉ 더 세밀한 음영 그려 넣기

다시 지금까지 작업한 레이어를 모두 결합합니다. 표준 레이어를 생성하고 결합 레이어에 클리핑해서 겨드랑이와 관절 부분에 [채색&융합]으로 음영3을 짙게 그려 넣어서 완급을 조절합니다 ⑥.

⑥

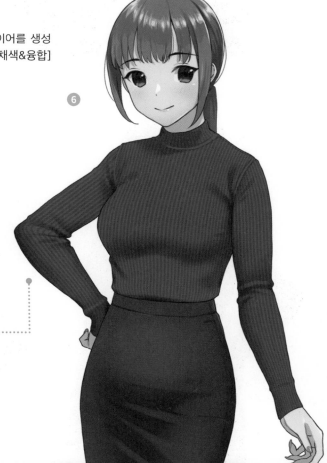

▲ 음영2를 넣은 부분

# 04 하이라이트1·2, 반사광

## ◉ 하이라이트 넣기

신규 레이어를 생성하고 결합 레이어에 클리핑해서 오버레이(불투명도 24%)로 설정합니다 ⑦. [에어브러시(부드러움)]로 빛이 닿는 부분 전체에 옅은 하이라이트1을 넣습니다. 스크린 레이어(불투명도 18%)를 추가하고 ⑧, 가슴과 팔처럼 꼭짓점이 되는 부분에 진한 하이라이트2를 겹쳐 입체감을 높입니다.

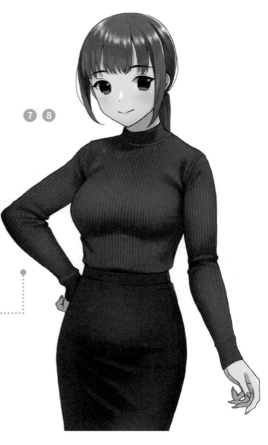

⑦ ⑧

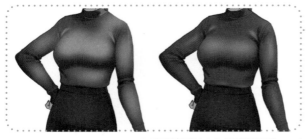

▲ 하이라이트1(왼쪽), 하이라이트2(오른쪽)

## ◉ 반사광 넣기

스크린 레이어(불투명도 60%)를 생성하고 가슴과 팔의 아래쪽에 [채색&융합]으로 반사광을 넣습니다 ⑨. 색깔은 연한 하늘색을 썼습니다.
하이라이트와 반사광 채색은 [채색&융합], [에어브러시(부드러움)]처럼 끝이 흐릿한 브러시를 씁니다. 약한 필압으로 연하게 색을 얹으면 부드러운 천의 질감을 표현할 수 있습니다.

반사광
#C4E1E9

⑨

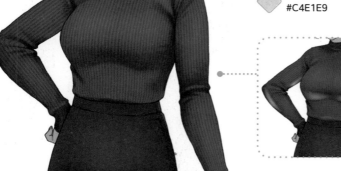

◀ 반사광

# 05 색조 보정

## ◉ 색감 조정하기

지금까지 작업한 레이어를 모두 결합하고 색조 보정 레이어(톤 커브)를 추가합니다 ⑩. 톤 커브를 아래 그림과 같이 조정하고 불투명도를 65%로 설정했습니다. 다시 색조 보정 레이어(색조/채도/명도)를 추가합니다 ⑪. 색조를 '-1', 채도를 '-4'로 설정합니다. 대비를 강하게 주고 채도를 낮춰 음영과 하이라이트가 어우러지게 합니다.

⑩ ⑪

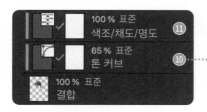

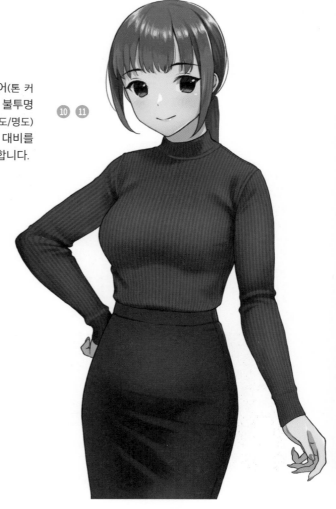

---

## Column

# 넉넉하게 맞는 스웨터

넉넉하게 맞는 스웨터를 입히면 실루엣이 둥실해지기 때문에 캐릭터의 상냥함과 사랑스러움, 유순함 등을 표현할 수 있습니다.
보디 라인이 숨겨지기 때문에 글래머러스한 캐릭터에게 입히면 굴곡이 드러나지 않아 자칫 둔해 보일 수 있습니다.
주름을 넣을 때는 골지 니트 스웨터보다 더 경계선을 흐리게 설정한 [채색&융합]으로 그러데이션을 넣습니다. 이를 통해 여유롭고 도톰한 니트의 느낌을 표현할 수 있습니다.

#  스키니진(데님 원단) 채색하기

## 01 러프 스케치

### ◉ 기본 인체에 맞춰 러프 스케치 그리기

우선 보디 라인을 따라 러프 스케치를 그립니다. 스키니진은 다리 라인이 확실히 드러납니다. 관절 부분과 옷단에 들어가는 주름이 눈에 띄기 때문에 러프 스케치 단계에서부터 생각하고 그립니다.

## 02 선화, 바탕색, 음영

| | | |
|---|---|---|
| 100 % 곱하기 선화 | | ① |
| 100 % 표준 음영_허리 | | ⑤ |
| 100 % 표준 음영_오른다리 | ✓ | ③ |
| 100 % 표준 음영_왼다리 | ✓ | ④ |
| 100 % 스크린 바탕색 | | ② |

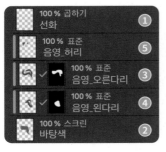

① ②

◆ 바탕색 #376895

### ◉ 선화를 그리고 바탕색 칠하기

[진한 수채]로 선화를 그립니다 ①.
선화를 완성하면 [채우기] 툴로 바탕색을 칠합니다 ②.
데님 원단의 바탕색은 주로 파란색입니다. 옅은 파란색은 캐주얼한 느낌으로, 봄여름 옷에 적용하면 산뜻합니다. 반대로 짙은 남색은 말끔한 패션에 어울립니다.

### ◉ 대략적인 음영 넣기

오른다리, 왼다리, 허리, 이렇게 3개로 나누어 표준 레이어를 생성하고 [채색&융합]으로 바탕색보다 어두운 파란색의 음영을 넣습니다 ③④⑤.
오른다리, 왼다리에 따로따로 레이어 마스크(➡24쪽)를 적용하면 음영을 넣을 때 서로의 음영이 섞이지 않아서 작업하기 편합니다.

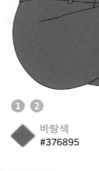

③ ~ ⑤

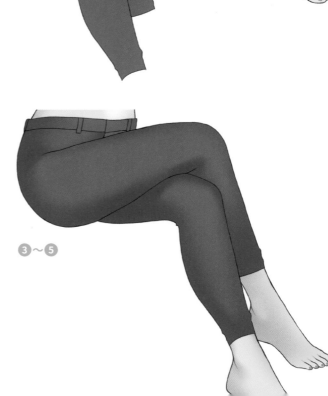

# 03 탈색, 주름, 주머니, 봉제선

| | | |
|---|---|---|
| 100 % 곱하기 선화 | | |
| 100 % 표준 탈색 | | 6 |
| 100 % 표준 결합 | | |

## ◉ 탈색 표현하기

허벅지와 무릎 부분은 오래 입으면 닳아서 탈색됩니다. 색이 빠진 질감을 그려 넣으면 캐릭터의 생활감을 연출할 수 있습니다.

선화 레이어를 제외한 나머지를 모두 결합하고 표준 레이어를 생성해서 [채색&융합]으로 바탕색보다 밝은색으로 탈색된 부분을 칠합니다 ⑥.

## ◉ 주름 그리기

지금까지 작업한 레이어를 모두 결합합니다. 결합한 레이어에 [진한 수채2]로 직접 주름을 그려 넣습니다 ⑦.

| | | |
|---|---|---|
| 54 % 곱하기 주머니, 봉제선 | | 8 |
| 100 % 표준 결합_주름 | | 7 |

### Point

**스키니진의 주름**

스키니진은 다리에 착 달라붙기 때문에 세로 주름은 거의 생기지 않습니다. 또한, 주름은 주로 관절 부분에 집중됩니다.

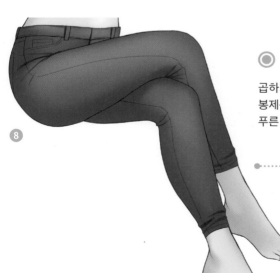

## ◉ 주머니와 봉제선 그리기

곱하기 레이어(불투명도 54%)를 추가하고 [진한 수채]로 주머니와 봉제선을 그려 넣습니다 ⑧.
푸른 계열의 짙은 색으로 선을 그으면 들뜨지 않고 잘 어우러집니다.

◀ 스키니진의 봉제선

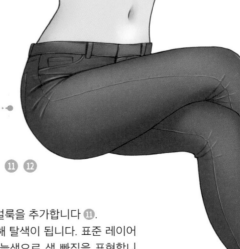

## 04 하이라이트1

⑨ ⑩

### ◉ 주름에 하이라이트 넣기

다시 레이어를 결합합니다 ⑨. 표준 레이어를 생성하고 클리핑해서
[진한 수채2]로 주름의 가장 윗부분에 하이라이트를 넣어 입체감을
더합니다 ⑩.
하이라이트를 넣으면 약간 부자연스러운 느낌이 생깁니다. 그래서
결합한 레이어 ⑨에 직접 음영을 추가로 그려 넣어 정리합니다.

## 05 질감, 단추, 리벳

▲ 탈색, 색 얼룩 부분 확대

⑪ ⑫

### ◉ 가장자리에 탈색 추가하기

표준 레이어(불투명도 29%)를 생성하고 원단 가장자리에 얼룩을 추가합니다 ⑪.
청바지의 가장자리 부분은 생활 속에서 생기는 마찰로 인해 탈색이 됩니다. 표준 레이어
(불투명도 62%)를 생성하고 클리핑해서 흰색에 가까운 하늘색으로 색 빠짐을 표현합니
다 ⑫. [채색&융합]을 사용합니다.

◀ 빨간 선으로 표시한 부분이
정면과 뒤에서 본 청바지의
가장자리 부분이다

## ◎ 노이즈로 질감 추가하기

다음으로 데님 특유의 질감을 노이즈로 표현합니다.
메뉴의 [필터]→[그리기]→[펄린 노이즈]를 아래 그림과 같이 설정해서 노이즈를 만들고 ⑬, 결합 레이어에 클리핑합니다.
합성 모드를 오버레이로 설정하고 불투명도를 82%로 조정해서 어우러지게 합니다. 완성된 노이즈를 [색 혼합] 툴의 [손끝]으로 다리 라인을 따라 쭉 그어서 섬유의 질감을 표현합니다.

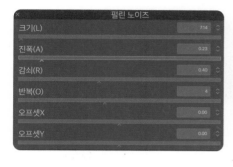

⑬ ⑭

### *Point* 섬유의 방향

데님 원단은 날실 3가닥마다 씨실을 교차시키는 '능직'이라는 직조법으로 만듭니다. 원단 표면은 날실의 비중이 크고, 씨실이 교차하는 부분이 비스듬한 선으로 보이는 특징이 있습니다. 다리 라인을 따라 [색 혼합] 툴의 [손끝]을 사용하면 쉽고 자연스럽게 데님 섬유의 질감을 표현할 수 있습니다.

## ◎ 음영 추가하기

오른다리를 위로 꼬았을 때, 오른다리에서 떨어지는 음영을 왼쪽 허벅지 안쪽에 추가로 그립니다. 곱하기 레이어(불투명도 60%)로 짙은 음영을 더해서 완급을 조절합니다 ⑭.
[채색&융합]을 사용합니다.

## ◎ 단추와 리벳 그려 넣기

다시 모든 작업 레이어를 결합합니다. 표준 레이어 2장을 추가하고 ⑮ ⑯ [진한 수채]로 단추와 리벳을 그려 넣습니다. 흰색으로 하이라이트를 선명하게 넣으면 금속의 질감을 표현할 수 있습니다.

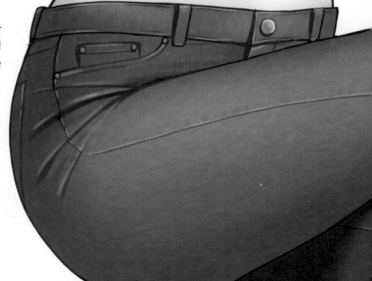

⑮ ⑯

| | 100 % 표준 리벳 | ⑯ |
| 100 % 표준 단추 | ⑮ |
| 100 % 표준 결합 | |

바탕색: 단추·리벳
#A68F64

# 06 하이라이트2, 반사광

## ◉ 하이라이트와 반사광 넣기

지금까지 작업한 모든 레이어를 결합합니다. 대비가 약한 느낌이 들어서 오버레이 레이어 (불투명도 34%)를 클리핑하고 [에어브러시 (부드러움)]와 [채색&융합]으로 밝기를 더합니다 ⑰.

표준 레이어(불투명도 27%)를 추가하고 엉덩이와 종아리 부근에 마찬가지로 [채색&융합]을 써서 반사광을 넣습니다 ⑱.

반사광
#B9EAF2

하이라이트2(빨강),
반사광(노랑)

# 07 색조 보정

## ◉ 색감 조정하기

다시 지금까지 작업한 모든 레이어를 결합하고 색조 보정 레이어(톤 커브)를 추가해서 색감을 조정합니다 ⑲.

어떻게 하면 일러스트가 돋보일지를 생각하며 어두운 부분은 더욱 어둡게, 밝은 부분은 적당히 밝아지게 완급을 조절합니다. 전체적으로 확인해 보면서 알맞은 수치를 찾아 완성합니다. 이번에는 오른쪽 그림과 같이 조정하고 불투명도를 63%로 설정했습니다.

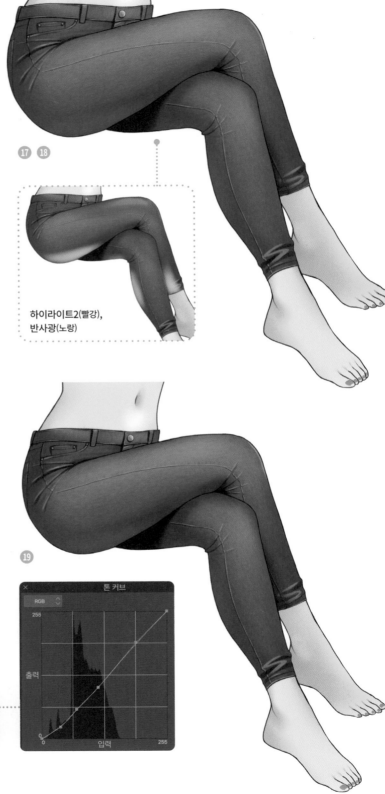

# Column

## 찢어진 청바지 표현

완성한 스키니진에 대미지 가공을 더하는 방법을 소개합니다.

피부색
#F0B397

두께감
#102846

실
#F0EFED

완성한 스키니진 레이어 위에 표준 레이어를 생성하고 클리핑해서 찢어진 부분을 그리려는 곳에 [진한 수채]로 피부색을 칠합니다 ❶. 마지막에 그려 넣을 해진 실이 눈에 띄도록 하려면 캐릭터의 기존 피부색보다 조금 더 짙은 색으로 칠합니다.

다음으로 찢어진 부분에 음영을 그려서 천의 두께감을 표현합니다. 보통 레이어를 추가하고 [진한 수채]로 피부 주위를 청바지의 색보다 조금 짙은 색으로 두릅니다 ❷.

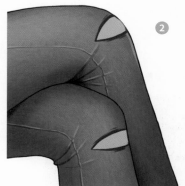

다시 표준 레이어를 추가하고 [진한 수채]로 흰 실을 그려 해진 느낌을 표현합니다 ❸.
가공 부분은 날실이 터져서 씨실이 해진 상태입니다. 그래서 무릎 모양을 따라 가로선을 그으면 해진 실을 표현할 수 있습니다.

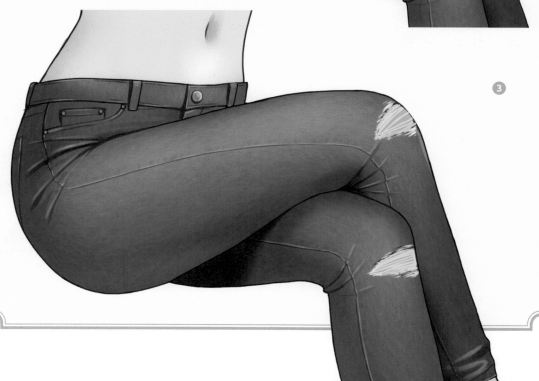

#  타이츠(60데니어) 채색하기

## 01 러프 스케치

### ◉ 기본 인체에 맞춰 러프 스케치 그리기

먼저 러프 스케치를 대강 그립니다.
타이츠와 스타킹은 다리에 딱 밀착됩니다. 바탕이 될 다리의 윤곽을 따라 그려 나갑니다.
러프 스케치 단계에서부터 음영과 하이라이트(비치는 부분)를 대략적으로 그려 입체감을 잡아 두면 채색할 때 헤매지 않게 됩니다.

## 02 선화, 바탕색

바탕색
#414141

### ◉ 선화를 그리고 바탕색 칠하기

타이츠는 비치는 소재입니다. 미리 기본 인체의 다리 (오른쪽 그림)를 채색해 두고 그 위에다 타이츠를 그리면 피부색의 비침을 쉽게 표현할 수 있습니다. 조금 수고스럽기는 해도 이 순서로 그리면 데니어 변화(➡60쪽)를 쉽게 줄 수 있는 장점이 있습니다.
기본 인체 레이어 위에 곱하기 레이어를 추가하고 [진한 수채]로 선화를 그립니다 ①.
[채우기] 툴을 써서 다소 짙은 그레이로 채웁니다 ②. 이번에는 60데니어*정도로 설정해 머릿속에 떠올리며 칠합니다. 바탕색은 불투명도를 90% 정도로 내려서 피부의 비침을 표현합니다.

* 데니어
  타이츠를 짜고 있는 실의 굵기(무게)를 나타내는 단위. 수치가 높을수록 실이 굵어지고 두꺼운 타이츠가 된다. 자세한 내용은 60쪽 참조.

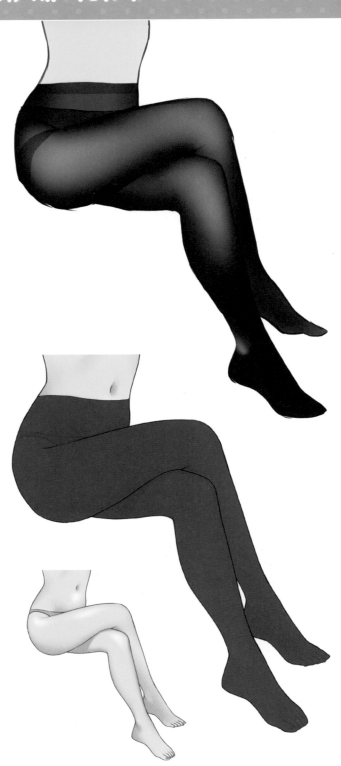

# 03 섬유의 농담, 음영, 보완

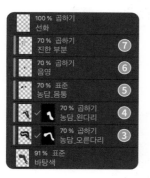

3 ~ 5

## ◎ 섬유의 농담 표현하기

바탕색 레이어에 클리핑한 레이어를 겹쳐서 작업해 나갑니다. 타이츠는 섬유의 신축에 따라 농담이 변화합니다. [채색&융합]으로 그 농담을 표현합니다 3 4 5.

오른다리, 왼다리는 각각 레이어 마스크를 적용하면 채색이 편해집니다.

> ### *Point* 타이츠 섬유의 농담
>
> 다리 단면은 타원형에 가까운 모양입니다. 정면에서 타이츠를 신은 다리를 보면 입체감이 강조되어 측면으로 갈수록 섬유끼리의 틈새가 좁아 보입니다. 섬유가 겹쳐 보이는 만큼 정면에 비해 측면의 색이 더 짙습니다.
> 또, 허벅지와 무릎, 종아리, 발목에는 미세한 굴곡이 있어서 그에 따라 농담을 설정합니다.

## ◎ 음영을 넣고 보완할 부분 채색하기

다리를 꼰 부분에 음영을 추가했습니다 6.
허리 주위(허리 밴드), 허벅지 위쪽(런가드), 발끝의 봉제선(팁토)은 고무나 섬유가 겹쳐 있기 때문에 짙은 색을 칠합니다 7. [진한 수채]를 사용했습니다.

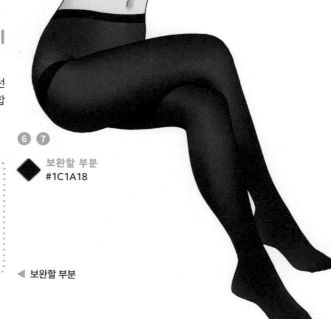

6 7

■ 보완할 부분
#1C1A18

◀ 보완할 부분

# 04 피부 비침, 질감

| | | |
|---|---|---|
| | 100 % 곱하기<br>선화 | |
| | 44 % 곱하기<br>노이즈 | ⑩ |
| | 56 % 스크린<br>무릎 비침 | ⑨ |
| | 40 % 스크린<br>피부 비침 | ⑧ |
| | 70 % 곱하기<br>진한 부분<br>그림자_오른다리 | |
| | 91 % 곱하기<br>바탕색 | |

◆ 피부 비침<br>#E2B49B

◆ 무릎 비침<br>#FFE4D4

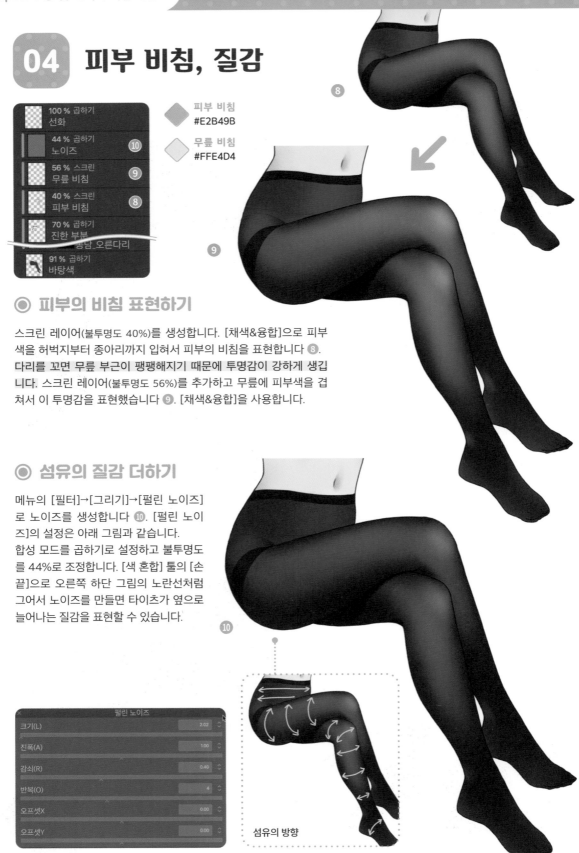

## ◉ 피부의 비침 표현하기

스크린 레이어(불투명도 40%)를 생성합니다. [채색&융합]으로 피부
색을 허벅지부터 종아리까지 입혀서 피부의 비침을 표현합니다 ⑧.
다리를 꼬면 무릎 부근이 팽팽해지기 때문에 투명감이 강하게 생깁
니다. 스크린 레이어(불투명도 56%)를 추가하고 무릎에 피부색을 겹
쳐서 이 투명감을 표현했습니다 ⑨. [채색&융합]을 사용합니다.

## ◉ 섬유의 질감 더하기

메뉴의 [필터]→[그리기]→[펄린 노이즈]
로 노이즈를 생성합니다 ⑩. [펄린 노이
즈]의 설정은 아래 그림과 같습니다.
합성 모드를 곱하기로 설정하고 불투명도
를 44%로 조정합니다. [색 혼합] 툴의 [손
끝]으로 오른쪽 하단 그림의 노란선처럼
그어서 노이즈를 만들면 타이츠가 옆으로
늘어나는 질감을 표현할 수 있습니다.

| 펄린 노이즈 | |
|---|---|
| 크기(L) | 2.02 |
| 진폭(A) | 1.00 |
| 감쇠(R) | 0.40 |
| 반복(O) | 4 |
| 오프셋X | 0.00 |
| 오프셋Y | 0.00 |

섬유의 방향

# 05 하이라이트, 반사광

◇ 하이라이트
#ECDED7

◇ 반사광
#CCE7EC

⑪ ⑫

## ◎ 하이라이트 넣기

스크린 레이어(불투명도 11%)를 생성하고 다리의 윗부분에 밝은색으로 하이라이트를 넣은 후 [지우개(부드러움)]로 모양을 정리합니다 ⑪. 허벅지, 종아리는 하이라이트를 얇게 그리고 면적이 큰 무릎 부분은 넓게 그리면 다리의 형태를 생생하게 표현할 수 있습니다.

## ◎ 반사광 넣기

스크린 레이어(불투명도 30%)를 추가하고 ⑫ [채색&융합]을 써서 엉덩이와 종아리, 발뒤꿈치에 반사광을 넣습니다.

빨강: 하이라이트
노랑: 반사광

# 06 색조 보정

## ◎ 색감 조정하기

색조 보정 레이어(톤 커브)를 추가합니다 ⑬. 오른쪽 아래와 같이 조정합니다. 다시 색조 보정 레이어(색조/채도/명도)를 추가하고 ⑭ 채도를 '-5'로 설정합니다. 타이츠의 농도를 조절해서 완성합니다.

⑬ ⑭

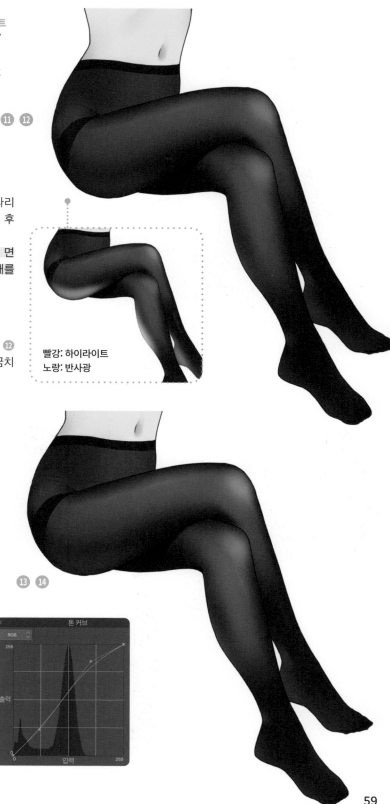

## • Column •

# 데니어의 변화

데니어란 타이츠를 이루는 섬유의 굵기를 나타내는 단위입니다. 이 수치가 높을수록 타이츠는 두꺼워집니다(색은 짙어지고 투명감은 적어집니다). 이번에는 대표적인 데니어 수의 타이츠를 소개하고 표현의 차이와 그릴 때의 유의점을 설명합니다. 각 예시는 지금껏 설명한 타이츠 예시를 토대로 일부 레이어의 불투명도를 조정하거나 색조 보정 레이어를 씌우면서 만든 것입니다. 이번 페이지의 예시 그림 CLIP 파일도 이 책의 특전(➡142쪽)에 포함되어 있으니 구체적인 설정 내용은 파일을 참조해 주세요.

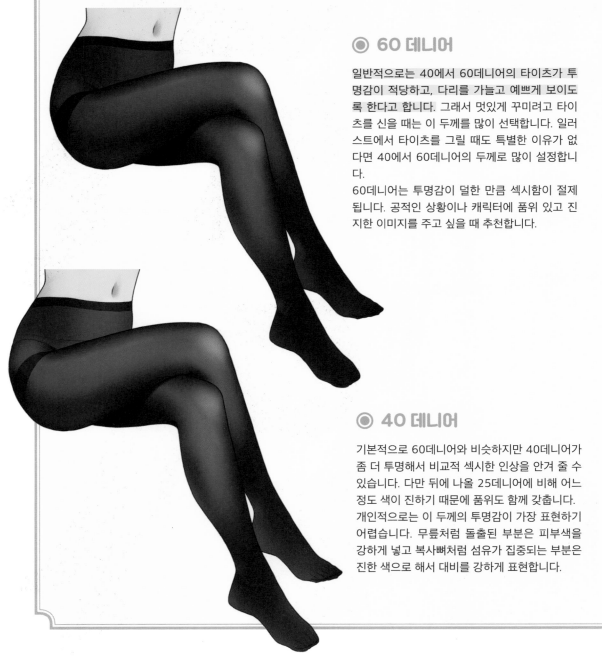

### ◉ 60 데니어

일반적으로는 40에서 60데니어의 타이츠가 투명감이 적당하고, 다리를 가늘고 예쁘게 보이도록 한다고 합니다. 그래서 멋있게 꾸미려고 타이츠를 신을 때는 이 두께를 많이 선택합니다. 일러스트에서 타이츠를 그릴 때도 특별한 이유가 없다면 40에서 60데니어의 두께로 많이 설정합니다.
60데니어는 투명감이 덜한 만큼 섹시함이 절제됩니다. 공적인 상황이나 캐릭터에 품위 있고 진지한 이미지를 주고 싶을 때 추천합니다.

### ◉ 40 데니어

기본적으로 60데니어와 비슷하지만 40데니어가 좀 더 투명해서 비교적 섹시한 인상을 안겨 줄 수 있습니다. 다만 뒤에 나올 25데니어에 비해 어느 정도 색이 진하기 때문에 품위도 함께 갖춥니다. 개인적으로는 이 두께의 투명감이 가장 표현하기 어렵습니다. 무릎처럼 돌출된 부분은 피부색을 강하게 넣고 복사뼈처럼 섬유가 집중되는 부분은 진한 색으로 해서 대비를 강하게 표현합니다.

## ◉ 110 데니어

상당히 두꺼운 타이츠입니다. 피부가 거의 비치지 않고 무릎처럼 돌출된 곳의 끝부분만 조금 비치는 질감이 남습니다.

이 두께는 꾸미는 목적으로 신는다기보다는 방한의 목적이 강합니다. 계절이 겨울이거나 추운 장소에 있음을 나타낼 때 이 타이츠를 입히는 게 좋습니다. 당연한 말이지만, 계절을 봄여름으로 설정하고서 이 데니어 수로 입히면 어울리지 않는 모습이 됩니다.

검은색이 강해서 다소 촌스러워질 수 있으니 세심하게 투명감을 표현해서 너무 무거워 보이지 않도록 주의합니다.

## ◉ 25 데니어

브랜드마다 기준이 다르지만 대체로 30데니어 미만인 타이츠는 '스타킹'이라고 부릅니다.

매우 얇아서 투명감이 강하고 다리의 입체감을 강조하기 때문에 섹시함이 짙게 드러납니다. 섹시하고 매력적인 여성을 표현하기에 딱 좋습니다. 반대로 교복처럼 단정한 의상과는 어울리지 않을 수 있습니다.

보온 효과는 별로 없어서 110데니어와는 반대로 추운 상황과 조합하면 부자연스러워집니다.

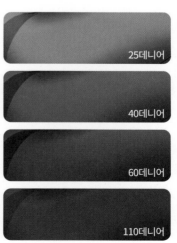

*Point*

### 데니어별 농담 비교

25데니어

40데니어

60데니어

110데니어

#  로퍼(가죽 원단) 채색하기

## 01 러프 스케치

### ◉ 발의 구조를 떠올리며 러프 스케치 그리기

발의 모양을 떠올리면서 러프 스케치를 그립니다.
발은 크게 세가지 부위인 발목(하늘색), 발등(노란색), 발끝
(초록색)으로 구성됩니다. 발등은 산 모양으로 굴곡이 있는
데, 발등에서 솟았다가 발끝으로 갈수록 완만해집니다.

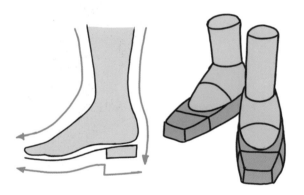

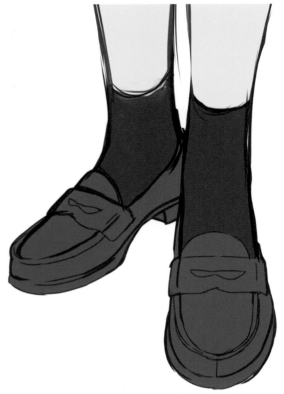

## 02 선화, 바탕색

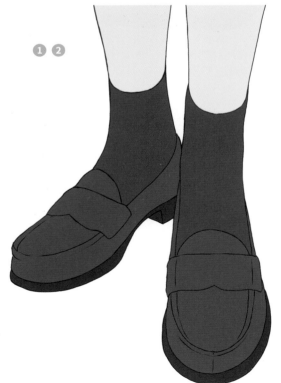

### ◉ 선화 그리기

러프 스케치에 대고 [진한 수채]로 선화를 그립니다 ❶.
처음부터 너무 자세하게 모양을 잡으면 나중에 조정하기 힘
들어집니다. 디테일이 많은 구두일수록 더 그렇습니다. 그
래서 선화는 심플하게 그립니다.

### ◉ 바탕색 칠하기

부분(피부, 양말, 로퍼, 구두창)별로 레이어를 나눠서 [채우기]
툴로 채웁니다 ❷. (오른쪽 예시는 피부도 구두와 함께 채색했
지만, 이 장에서 말하고자 하는 부분이 아니므로 설명을 생략했습
니다.)
로퍼 색깔은 갈색으로 했습니다. 구두창은 소재가 다르기
때문에 검은색 계열로 채웁니다.

 바탕색: 로퍼
#724241

 바탕색: 구두창
#372F31

 바탕색: 양말
#424748

# 03 음영1, 하이라이트1, 디테일

## ◉ 대략적인 음영과 하이라이트 넣기

각 바탕색 레이어 위에 표준 레이어를
생성하고 클리핑합니다. [채색&융합]으
로 대강 음영1을 넣습니다 ❸.
계속해서 [채색&융합]으로 다소 밝은색
의 하이라이트1을 넣습니다 ❹.
이 단계에서는 일단 디테일을 신경 쓰지
않습니다. 입체감을 드러내는 것을 염두
에 두면서 음영과 하이라이트를 그려서
전체 이미지를 조금씩 만들어 나갑니다.

| | | |
|---|---|---|
| 100 % 곱하기 선화 | ① |
| 100 % 표준 피부_음영1 | |
| 100 % 표준 피부_바탕색 | |
| 61 % 오버레이 양말_하이라이트1 | ④ |
| 100 % 표준 양말_음영1 | ③ |
| 100 % 표준 양말_바탕색 | ② |
| 100 % 표준 로퍼_하이라이트1 | ④ |
| 100 % 표준 로퍼_음영1 | ③ |
| 100 % 표준 로퍼_바탕색 | ② |
| 100 % 표준 구두창_하이라이트1 | ④ |
| 100 % 표준 구두창_음영1 | ③ |
| 100 % 표준 구두창_바탕색 | ② |

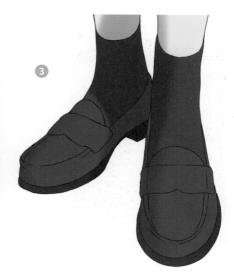

## ◉ 디테일 더하기

지금까지 작업한 레이어를 결합합니다.
우선, 양말의 골지 무늬(세로줄)를 표준
레이어(불투명도 33%)로 그려 넣습니다
❺. 곱하기 레이어(불투명도 34%)를 겹
치고 전체를 짙은 청색으로 채웁니다
❻. 표준 레이어로 양말의 디테일을 그
려 넣습니다 ❼❽.

| | | |
|---|---|---|
| 100 % 표준 로퍼_디테일2 | ⑧ |
| 100 % 표준 로퍼_디테일1 | ⑦ |
| 34 % 곱하기 양말_색감 변경 | ⑥ |
| 33 % 표준 양말_주름 | ⑤ |
| 100 % 표준 결합 | |

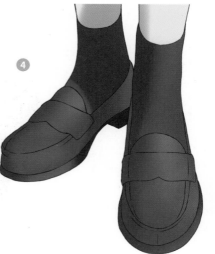

---

*Point*   **로퍼의 형태**

로퍼의 발끝은 특히 굴곡이 많습니다. 광원의 위치를 고려해 빛이
닿는 부분과 그늘지는 부분을 확실히 인식합니다.

▶ 정면에서 본 로퍼 그림.
빨간색은 광원을, 파란색은
반사광을 나타낸다

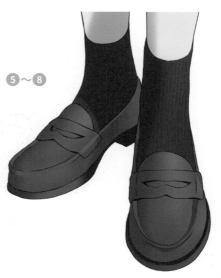

# 04 하이라이트2~5, 봉제선, 반사광

| | | |
|---|---|---|
| 81 % 표준 하이라이트5 | ⑭ | |
| ✓ 39 % 스크린 반사광 | ⑬ | |
| 100 % 표준 하이라이트4 | ⑫ | |
| 100 % 표준 봉제선 등 | ⑪ | |
| 85 % 스크린 하이라이트3 | ⑩ | |
| ✓ 51 % 오버레이 하이라이트2 | ⑨ | |
| 100 % 표준 결합 | | |

## ◉ 하이라이트 넣기

다시 모든 레이어를 결합합니다. 오버레이 레이어(불투명도 51%)를 클리핑하고 [채색&융합]으로 하이라이트2를 넣습니다 ⑨.
그다음 가죽 소재의 광택감을 나타내기 위해서 하이라이트를 더합니다.

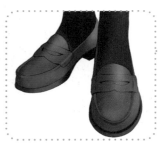

▶ 하이라이트2

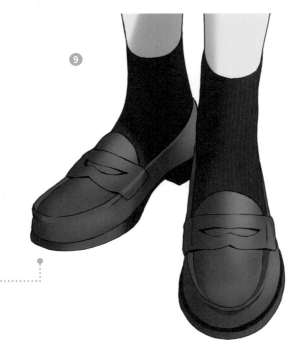

⑨

## ◉ 강하게 하이라이트 넣기

발등에 닿는 부분은 하이라이트가 강하게 들어갑니다. 스크린 레이어(불투명도 85%)를 겹쳐서 밝은색으로 하이라이트3을 그려 넣어 입체감을 강조합니다 ⑩. [채색&융합]을 사용합니다.

▶ 하이라이트3

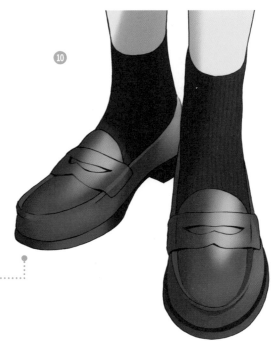

⑩

## ◉ 봉제선 그려 넣기

봉제선을 손봅니다 ⑪. 이 봉제선을 단순한 점선으로 그리지 않도록 유의합니다. 실이 가죽에 파고든 모습을 그리기 위해 봉제선은 '〜' 모양처럼 곡선으로 묘사합니다. 그다음 가죽이 돌출된 부분과 가장자리에 [진한 수채]로 하이라이트4를 그려 넣습니다 ⑫.

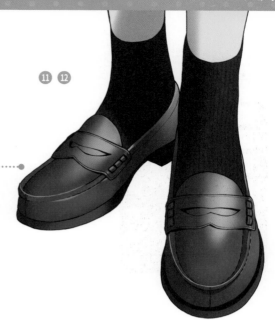

⑪ ⑫

▲ 봉제선

▲ 하이라이트4

## ◉ 반사광과 더 강한 하이라이트 넣기

구두 측면에 반사광을 그려 넣습니다 ⑬. 클리핑한 스크린 레이어를 겹치고 [채색&융합]을 사용합니다. 이 반사광은 광원과 차별화하기 위해 하늘색으로 그려 넣고, 자연스럽게 보이도록 불투명도를 조정했습니다(이 일러스트에서는 39%로 했습니다).
그 후, 흰색으로 더 강한 하이라이트5를 그려 넣습니다 ⑭.

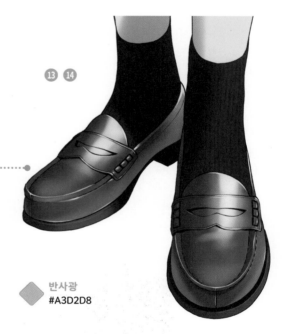

⑬ ⑭

반사광
#A3D2D8

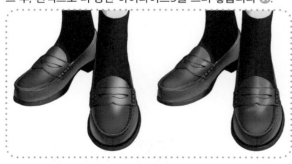

▲ 반사광(왼쪽), 하이라이트5(오른쪽)

---

*Point* **가죽 원단의 하이라이트**

가죽 원단은 표면이 매끄러워 빛을 잘 반사합니다. 그래서 천 계열의 원단과는 다르게 강한 하이라이트가 올라갑니다. 하지만 하이라이트가 너무 선명하면 에나멜 질감(➡67쪽)처럼 보일 수 있으므로 [채색&융합]처럼 끝이 살짝 흐린 브러시로 경계선을 조금만 그러데이션해 줍니다.

*Point* **발 모양과 하이라이트**

러프 스케치(➡62쪽)에서 설명한 대로, 발은 발등과 발끝의 경사진 각도와 형태가 다릅니다. 발등 부분에는 한쪽 끝(예시에서는 광원이 있는 오른쪽)에 강한 하이라이트를 넣어 경사를 표현합니다. 발끝 부분은 옅은 하이라이트를 가로로 펼치듯 넣어서 완만함을 표현합니다.

# 05 수정2

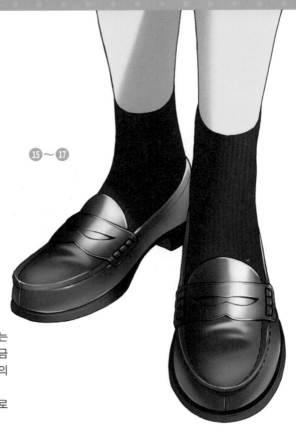

⑮~⑰

## ◉ 더 자세히 세부 조정하기

모든 레이어를 결합합니다. 전체를 보며 주름과 신경 쓰이는 부분을 수정합니다 ⑮. 왼발 엄지발가락의 볼록한 느낌이 조금 부족해서 메뉴의 [편집]→[변형]→[메쉬 변형]으로 발끝 부분의 모양을 조정했습니다 ⑯.
곱하기 레이어(불투명도 91%)를 겹쳐서 전체에 짙은 갈색으로 음영을 추가해 가죽의 깊은 맛을 드러냅니다 ⑰.

## ◉ 하이라이트를 추가하고 양말 주름 그려 넣기

[채색&융합]으로 발뒤꿈치, 양말, 피부에 하이라이트를 넣습니다 ⑱⑲. 발뒤꿈치와 양말은 오버레이 레이어, 피부는 표준 레이어(불투명도 74%)를 사용했습니다. 양말 주름은 표준 레이어로 그려 넣습니다 ⑳.

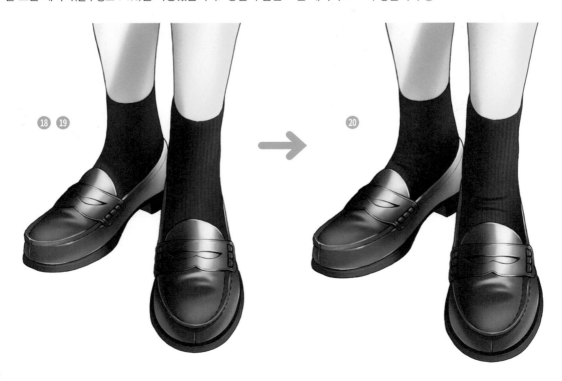

⑱ ⑲

⑳

## 06 색조 보정

### ◎ 색감 조정하기

색조 보정 레이어(톤 커브)를 생성하고
일러스트를 마무리합니다 ㉑. 톤 커브는
아래 그림과 같이 조정했습니다.
제일 밑에 표준 레이어(불투명도 80%)를
생성하고 ㉒ 발밑에 음영을 더해 완성합
니다.

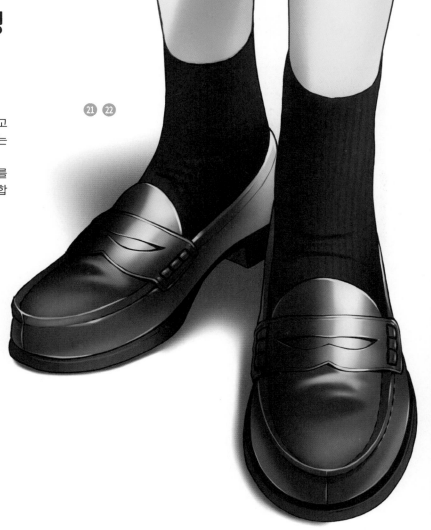

---

## —— Column ——

### 에나멜 펌프스

펌프스 등에 쓰이는 에나멜 소재는 일반 가죽과는 다르게 표면이 균
일하며 빛 반사가 잘 됩니다. 그래서 하이라이트가 선명하게 비쳐 강
렬한 인상을 줍니다. 경계가 또렷한 [진한 수채]나 [진한 수채2]로
하이라이트를 넣으면 좋습니다.
반대로 지금까지 설명한 로퍼처럼 경계가 흐린 하이라이트를 [채
색&융합]으로 넣으면 가죽 펌프스를 표현할 수 있습니다. 에나멜 펌
프스보다 부드러운 이미지를 줍니다.

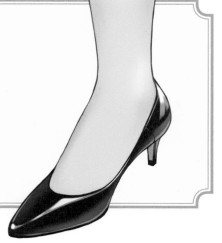

 # 속옷(레이스 원단) 채색하기

## 01 러프 스케치, 선화, 바탕색

| | 100 % 곱하기 선화 | ① |
| | 100 % 표준 바탕색 | ② |
| | 100 % 표준 러프 스케치 | |

### ◉ 기본 인체에 맞춰 러프 스케치 그리기

우선 보디 라인을 따라 러프 스케치를 그려서 이미지를 잡습니다. 이번에는 꽃무늬 자수가 들어간 속옷을 그려 봅시다.

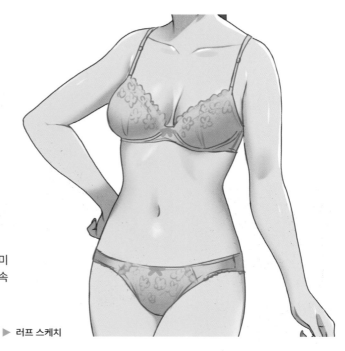

▶ 러프 스케치

### ◉ 선화를 그리고 바탕색 칠하기

[진한 수채]로 선화를 그립니다 ①. 자수처럼 세세한 부분은 나중 단계에서 그릴 것이므로 우선 뚜렷한 모양을 그립니다. **브래지어는 와이어 부분(아래 그림)을 그리면 실재감을 줄 수 있습니다.**
선화를 그리고 나면 바탕색을 칠합니다. [채우기] 툴로 색을 채웁니다 ②. 이번에는 연한 하늘색 속옷을 그려 봅시다. 산뜻하고 깔끔하며 청초한 이미지입니다.

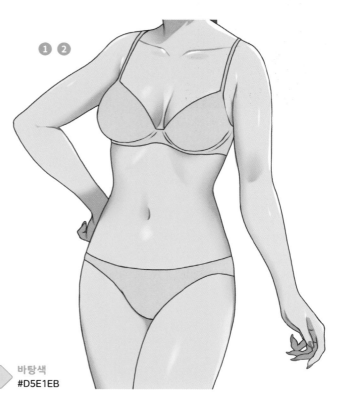

① ②

바탕색
#D5E1EB

## 02 음영1, 음영2

### ◉ 음영 넣기

표준 레이어를 2장 생성하고 바탕색 레이어에 클리핑합니다. 먼저 연한 파란색으로 음영1을 그려 넣은 다음 진한 파란색으로 음영2를 그립니다 ③ ④. 모두 [채색&융합]을 사용합니다. 두 종류의 파란색으로 음영에 그러데이션을 주면 입체감이 생깁니다.

 음영1
#A0B7CF

 음영2
#7692B5

## 03 투명감

### ◉ 팬티의 피부 비침 표현하기

지금껏 작업한 모든 레이어를 결합하고 팬티에서 피부 비침을 표현할 부분을 [지우개] 툴로 지웁니다 ⑤.
결합한 레이어 밑에 표준 레이어(불투명도 50%)를 생성합니다. 조금 전에 지운 부분을 바탕색과 같은 색으로 채워서 투명감을 표현합니다 ⑥.

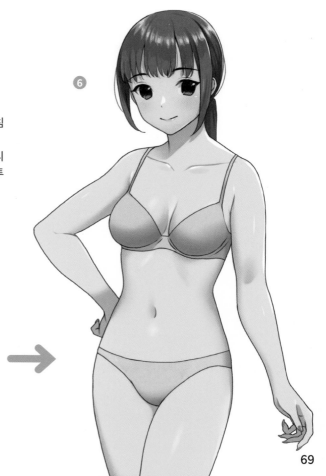

# 04 망사, 레이스 자수

◀ 생성된 망사 텍스처

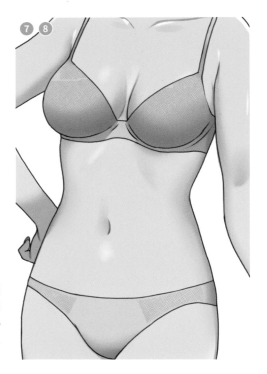

## ◉ 망사 텍스처 입히기

[진한 수채]로 세세한 그물망을 그려서 망사용 텍스처를 생성합니다. 브래지어 컵 부분에 이 텍스처를 펴 놓고 결합 레이어에 클리핑해서 불투명도를 60%로 설정합니다 ❼. 팬티에서 피부가 비치는 부분은 결합 레이어 밑에 망사 텍스처를 입힌 레이어를 생성합니다 ❽.

## ◉ 자수 그려 넣기

먼저 [진한 수채]로 꽃을 그리고 꽃의 중심에서 방사형으로 퍼지는 선을 긋습니다. 이 선으로 자수 실의 질감을 연출합니다.
한 가지 무늬만 있으면 단조로울 수 있으므로 2종류의 자수용 꽃을 준비했습니다. 왼쪽 가슴, 오른쪽 가슴, 팬티, 이렇게 3개로 폴더를 나누고, 그려 놓은 자수를 각각 복제하면서 확대/축소해서 배치합니다 ❾❿⓫.

◀ 자수용 꽃 2종류

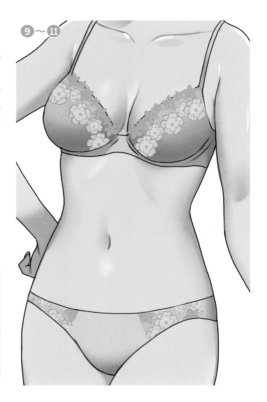

---

### *Point*  자수 배치

속옷 장식은 좌우 대칭인 경우가 많습니다. 하지만 완전한 좌우 대칭이면 사람의 눈에는 부자연스럽게 보일 수 있습니다. 자수 배치는 좌우 대칭을 이뤄도 각도를 바꾸거나, 작은 변화를 더하면 훨씬 자연스러워 보입니다.

## ◉ 브래지어 자수에 음영 넣기

왼쪽 가슴과 오른쪽 가슴 자수 폴더에 각각 곱하기 레이어를
클리핑하고, 배치한 자수에 음영을 넣습니다 ⑫⑬.

## 05 디테일

| | | |
|---|---|---|
| 100 % 표준 디테일 리본 | ⑲ | |
| 66 % 곱하기 디테일 리본 그림자 | ⑳ | |
| 80 % 표준 디테일 피코 레이스 | ⑱ | |
| 100 % 표준 디테일 주름 | ⑰ | |
| 100 % 표준 디테일 자수 추가 | ⑯ | |
| 60 % 표준 디테일 자수 윤곽선 | ⑮ | |
| 100 % 표준 디테일 봉제선, 고리 | ⑭ | |
| 100 % 표준 결합 | | |

## ◉ 디테일 더하기

지금까지 작업한 레이어를 다시 결합합니다. 표준 레
이어를 생성하고 [진한 수채]로 봉제선과 브래지어
끈의 조절 고리를 추가로 그립니다 ⑭.

## ◉ 자수에 윤곽선 그려 넣기

표준 레이어(불투명도 60%)를 한
장 더 추가하고 브래지어 위쪽의
자수에 윤곽선을 덧그립니다 ⑮.

윤곽선
#2C3136

## ◉ 자수 추가하기

전체적인 균형을 확인해 가며 같
은 계열의 색깔로 꽃 자수를 더
그려서 화려함을 더합니다 ⑯.

자수 1
#8DA6C3

자수 2
#607F9E

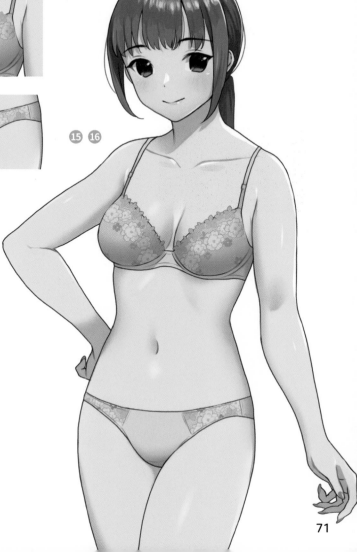

## ◉ 주름 음영 그려 넣기

컵 아랫부분과 팬티의 주름진 부분에 [진한 수채2]로 음영을 덧그리며 레이스 소재의 질감을 살립니다 ⑰.

---

*Point* **팬티 봉제선**

팬티 가장자리에 삼각형의 봉제선을 추가하면 속옷의 실재감이 더해집니다.

---

## ◉ 장식 그려 넣기

표준 레이어(불투명도 80%)를 생성하고 [진한 수채2]로 측면에 피코 레이스를 추가합니다 ⑱.
또, 표준 레이어로 브래지어와 팬티에 리본을 덧그리고 ⑲ 그 밑에 곱하기 레이어(불투명도 66%)를 생성해 리본의 음영을 넣습니다 ⑳. 장식으로 귀여움이 돋보이게 연출합니다.

⑰~⑳

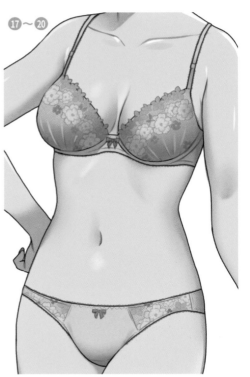

▲ 확대한 피코 레이스. 빨간색은 도려낸 부분이다

---

## 06 하이라이트, 반사광

| | | | |
|---|---|---|---|
| | 35 % 오버레이<br>반사광 | ㉒ | |
| | 50 % 오버레이<br>하이라이트 | ㉑ | |
| | 100 % 표준<br>결합 | | |

◆ 하이라이트 1
#F2E9C6

◆ 하이라이트 2
#EAE4C7

◆ 반사광
#C0E0E2

㉑ ㉒

### ◉ 하이라이트와 반사광 넣기

지금까지 작업한 레이어를 결합하고 오버레이 레이어(불투명도 50%)를 클리핑합니다 ㉑. [에어브러시(부드러움)]로 하이라이트를 넣습니다. 한번 더 오버레이 레이어(불투명도 35%)를 추가하고 ㉒ 컵의 아랫부분에 똑같이 [에어브러시(부드러움)]로 반사광을 더합니다.

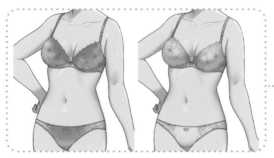

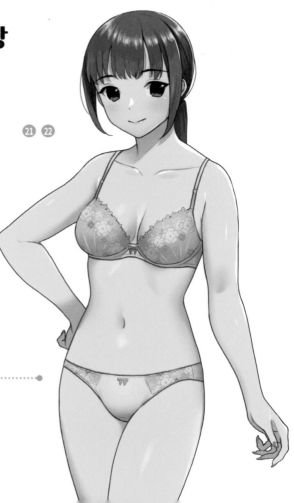

▲ 하이라이트(왼쪽), 반사광(오른쪽)

# 07 다듬기, 색조 보정

## ◎ 팬티 모양 다듬기

왼쪽 허벅지로 인해 달라져야 할 팬티 모양이 신경 쓰여서
지금까지 작업한 레이어를 결합한 후 메뉴의 [편집]→[변
형]→[메쉬 변형]으로 조정했습니다 ㉓.

▲ 변형 전(녹색으로 표시한 부분)을 변형 후와 겹친 그림

## ◎ 색감 조정하기

색조 보정 레이어(톤 커브)를 추가합니다 ㉔. 톤 커브는 아
래 그림과 같이 조정했습니다. 상황에 맞게 농담을 조정해
서 완성합니다.

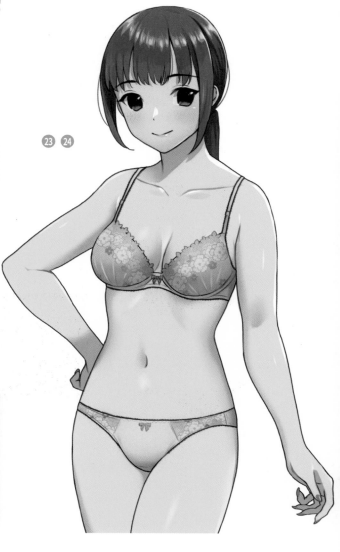

### *Point* 브래지어 훅의 위치

브래지어를 입은 뒷모습을 그릴 때는
훅 위치를 잘 잡아야 합니다.
어깨뼈에 위치시키면 너무 위로 올라
간 느낌이 듭니다. 반대로 허리 근처
로 치우치면 너무 내려간 느낌이 듭
니다. 어깨뼈 조금 아래 정도가 가장
적당합니다. 적절한 위치에 훅을 그
리면 앞모습이 보이지 않아도 균형감
있게 느껴집니다.

# Column

## 속옷의 색상 변화

색조 보정 레이어의 '톤 커브', '색조/채도/명도'와 '오버레이' 레이어 등을 활용해서 조금 전에 그린 예시 그림의
색상 변화를 줍니다. 같은 계열의 색으로 그려 두면 '색조/채도/명도'의 '색조'만으로 색상을 바꾸기가 쉽습니다.
특전(➡142쪽)의 각 CLIP 파일을 참고해 주세요.

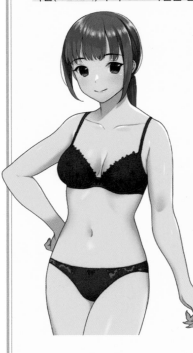

### ◉ 블랙

짙은 색상은 성숙한 분위기에
잘 어울립니다.
색조 보정 레이어(색조/채도/명
도)에서 색조는 '+94', 채도는
'-29', 명도는 '-63'으로 설정
합니다.

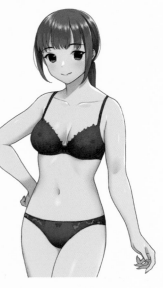

▶ 오버레이 레이
어를 추가해서
색을 덧칠하면
좀 더 우아하게
표현된다

### ◉ 옐로 , 핑크

옐로와 핑크는 보다 소녀스럽고 화려한 느낌이
듭니다. 캐릭터의 성격에 맞는 색깔을 정하면
더욱 애착이 갑니다.
옐로는 색조를 '-165', 채도와 명도를 '+9'로
설정합니다.
핑크는 색조를 '+138', 채도를 '+12'로 설정합
니다.

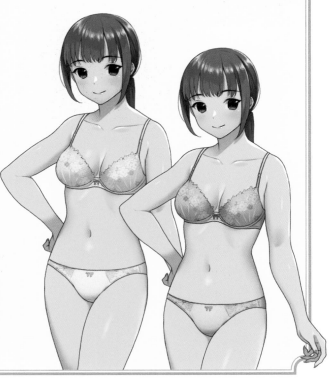

▲ 옐로의 톤 커브

▲ 핑크의 톤 커브

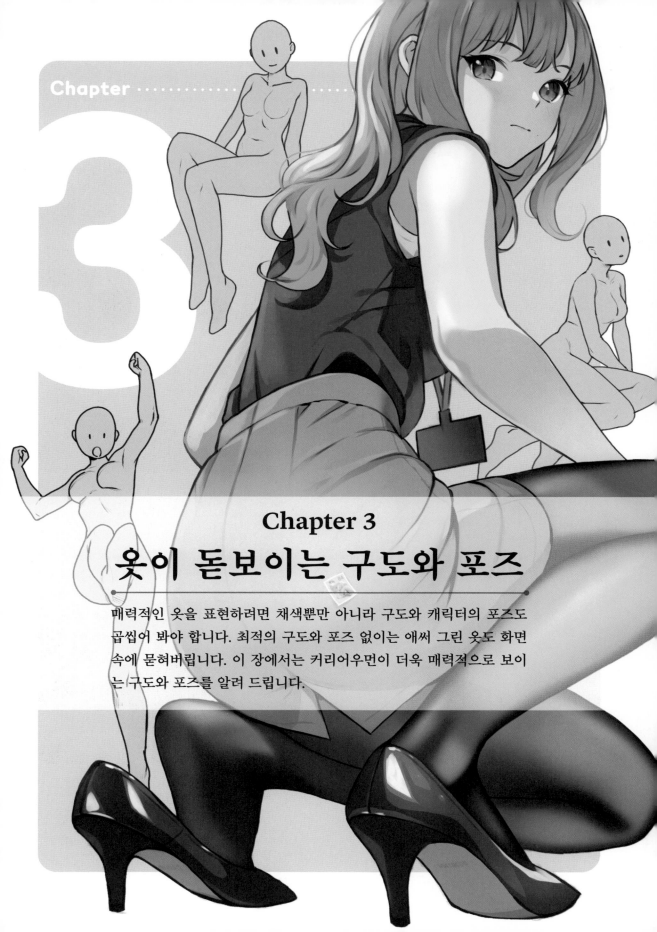

3

## Chapter 3
# 옷이 돋보이는 구도와 포즈

매력적인 옷을 표현하려면 채색뿐만 아니라 구도와 캐릭터의 포즈도
곱씹어 봐야 합니다. 최적의 구도와 포즈 없이는 애써 그린 옷도 화면
속에 묻혀버립니다. 이 장에서는 커리어우먼이 더욱 매력적으로 보이
는 구도와 포즈를 알려 드립니다.

# [+] 기본 구도

## 01 프레이밍

화면 속 인물을 어디까지 묘사하느냐에 따라 선택할 수 있는, 대표적인 구도의 숏을 소개합니다.
인물의 무엇을 보여 주고 싶은지를 생각해 구도를 선택해 봅시다.

### ◉ 클로즈업 숏

머리부터 어깨까지를 담는 구도로, 줄여서 '업 숏'이라고도 부릅니다. 얼굴이 메인이 되어 불필요한 정보는 담지 않기에 캐릭터의 표정과 감정을 직접적으로 전달하고자 할 때 최적입니다.

정보가 적은 만큼 머리카락과 눈동자, 메이크업 등의 디테일을 그려 넣지 않으면 화면을 망칠 수 있다. 나는 캐릭터의 얼굴을 심플하게 그리면서 옷을 포함한 전체 캐릭터를 표현하기를 좋아하기 때문에 이 구도를 그다지 선택하지 않는다.

### ◉ 버스트 숏

얼굴부터 가슴까지를 화면에 담는, 인물화의 기본이 되는 구도입니다. 어깨와 팔, 손, 손가락을 사용해 더욱 폭넓은 감정 표현을 할 수 있습니다.

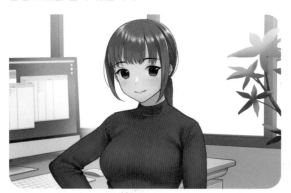

이 구도로 여성을 그릴 때는 어깨 주위 묘사에 신경 써야 한다. 특히, 어깨 패드가 들어간 재킷을 입고 있을 때는 자칫 어깨가 우람해질 수 있다. 여성스러운 작고 둥근 어깨로 묘사하도록 한다.

### ◉ 미들 숏

이 구도도 인물화의 기본이 되며, 머리부터 허리까지를 화면에 담습니다. 상반신 전체로 포즈와 연기가 가능해서 표현의 폭이 더욱 넓어집니다.

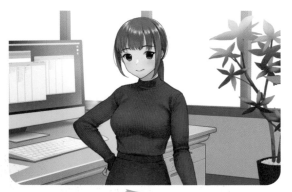

허리를 묘사할 수 있어서 여성스럽고 부드러운 곡선미를 표현할 수 있다. 또한 허리로 인해 가슴도 두드러진다. 가슴 부분을 더 강조하고 싶을 때는 버스트 숏이 보다 효과적일 때도 있다.

## ◉ 니 숏

무릎부터 윗부분을 화면에 담는 구도입니다. 버스트 숏과 미들 숏에 비해 머리가 작게 보이므로 표정의 주목도가 약해집니다. 하지만 하반신도 묘사할 수 있기 때문에 미들 숏보다 '움직임' 표현의 폭이 훨씬 넓어집니다. 캐릭터의 패션과 배경도 크게 보여줄 수 있습니다.

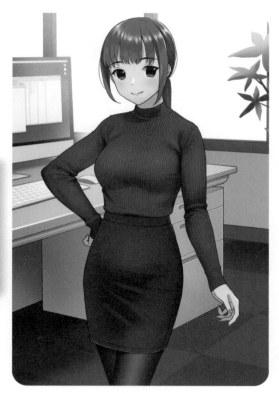

여성을 그릴 때는 허벅지 묘사가 중요한 포인트가 된다. 둥글고 부드러운 허벅지를 그리면 여성스러운 매력을 더할 수 있다. 이 구도는 평소에 우리가 타인을 볼 때의 시야와 가장 근접하다. 따라서 일상의 한 장면과 같은 자연스러움으로 캐릭터를 묘사할 수 있다. 나는 주로 '장면 속 캐릭터의 주관'을 구도에 담은 일러스트를 그리기 때문에 필연적으로 이 숏을 많이 쓰고 있다.

## ◉ 풀 숏

인물 전체를 화면에 담는 구도입니다. 캐릭터의 전신을 빠짐없이 보여줄 수 있습니다. 발끝까지 묘사하기 때문에 발이 땅에 닿은 모습의 묘사가 허술하면 일러스트가 부자연스럽게 보입니다. 아이 레벨(➡80쪽)의 설정을 꼼꼼하게 해야 합니다.

인체는 세로로 긴 실루엣이기 때문에 서 있는 포즈를 균형 있게 화면에 담는 것이 조금 어렵다. 그래서 보통 풀 숏에서는 앉은 포즈를 자주 사용한다.

또한 서 있는 포즈의 풀 숏은 실루엣과 데생의 작은 왜곡도 눈에 띄게 거슬리기 때문에 난이도가 높은 편이다. 반면에 앉은 포즈는 그러한 작은 왜곡을 감추기 쉽다.

물론 그림의 표현력을 향상하기 위해 난도 높은 구도를 시도하는 것은 중요한 도전일 수 있다. 한편으로는 자신의 현재 실력으로 수준 높은 일러스트를 완성하기 위해서 서투른 부분을 파악하고, 잘 커버하는 기술도 일러스트레이터에게 필요한 스킬이다.

# 02 구도의 종류

구도에는 '이렇게 배치하면 아름답고 효과적으로 보인다'는 규칙이 어느 정도 존재합니다. 특별히 매혹적으로 보이고 싶은 부분이나 표현하고 싶은 이미지에 따라 숏을 선택해서 캔버스에 캐릭터를 배치하는 것이 중요합니다. 여기서는 특히 일러스트에서 자주 쓰이는 대표적인 구도의 종류를 소개합니다.

## ◉ 삼각 구도

일러스트 속 캐릭터를 삼각형으로 배치한 구도입니다. 화면 하단에 요소가 많아지고 중심이 내려가서 안정적이고 정적인 인상을 줍니다. 밑변이 수평이면서 정삼각형에 가까울수록 안정적인 느낌이 커집니다. 반대로 밑변이 한쪽으로 치우치거나 변의 길이가 불균형할수록 불안정하고 동적인 느낌으로 변화합니다.

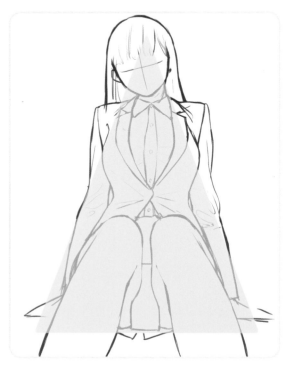

여성은 골반이 넓기 때문에 니 숏 등의 구도에서는 화면 하단이 넓어지며 삼각 구도가 자연스럽게 형성된다. 또, 앉은 포즈일 때도 무릎을 굽히면 하반신의 양감이 커져서 삼각 구도가 잘 만들어진다. 그래서 엉덩이와 허벅지 같은 하반신을 매혹적으로 표현할 때 유용하다.

## ◉ 역삼각 구도

정점이 화면 아래로 향하듯 역삼각형으로 캐릭터를 배치하는 구도입니다. 중심이 올라가서 불안정한 느낌을 줍니다. 화면 상단에 요소가 많아서 위압적인 인상과 박진감이 생깁니다. 보는 사람의 시선이 자연스레 위에서 밑으로 흘러가기 때문에 아래로 향하는 움직임이 강조됩니다.

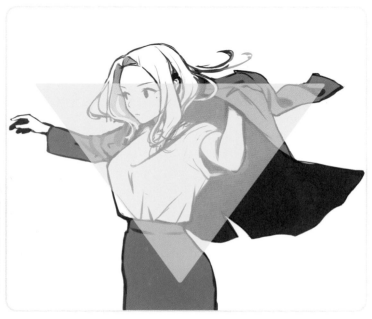

여성의 허리는 잘록해서 실루엣이 가늘어지므로 허리 부분에서 잘리는 미들 숏에서 자연스레 역삼각 구도가 잘 만들어진다. 팔을 펼치는 등의 동작까지 더해지면 좀 더 다이내믹한 역삼각형을 표현할 수 있다.

## ◉ 대각선 구도와 사선 구도

대각선 구도란, 대각선을 따라가는 듯 캐릭터를 비스듬하게 배치하는 구도입니다. 일러스트에 동적인 느낌과 입체감이 생깁니다. 사선 구도는 시점(카메라)을 비스듬하게 한 구도입니다. 대각선 구도와 비슷하지만, 이 구도는 시점에 맞춰 수평선을 기울였기 때문에 불안정한 느낌이 강해집니다. 시점을 기울이면 자연스레 캐릭터가 대각선을 따르기도 해서 동시에 적용한 예도 많습니다(오른쪽 그림이 이 설명에 딱 맞는 예시입니다). 엄밀히 따지면 두 구도는 서로 다릅니다. 혼동하지 않도록 유의합니다.

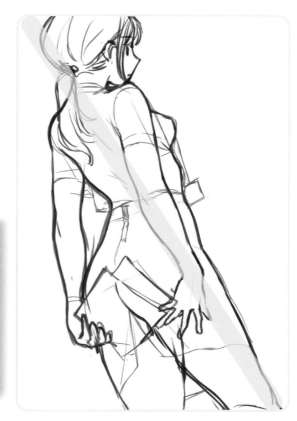

너무 대각선에 딱 맞게 캐릭터를 배치하면 이미지가 딱딱해지기 때문에 각도를 조금 트는 것을 추천한다.
디자인 분야에서는 화면 속 네 모퉁이 중에 3곳을 채우면 안정감이 좋다고 한다. 대각선 구도에서는 자연스럽게 두 모퉁이를 채울 수 있어서 편리하다. 오른쪽 예시에서는 소품과 배경 요소를 오른쪽 상단에 배치하는 것만으로도 화면에 안정감을 줄 수 있다.
카메라를 비스듬히 기울이면 세로 길이가 압축되고, 그만큼 대상에 시점을 가까이 잡을 수 있다. 화면이 더욱 다이내믹해지는 효과가 있다.

## ◉ 원형 구도

화면 중앙에 캐릭터 중심이 모이도록 배치한 심플한 구도입니다. 중심으로 모인 요소가 특히 눈에 띄고 안정감도 있습니다.
'원형' 구도라고 부르지만, 핵심 요소를 반드시 원 안에 배치할 필요는 없습니다. 일부 요소가 중심에서 벗어나도 괜찮습니다. 어디까지나 주된 요소를 중심에 배치하는 구도입니다.
증명사진처럼 얼굴이 중심에 오는 업 숏이나 버스트 숏도 원형 구도라고 할 수 있습니다. 캐릭터의 얼굴을 중립적으로 보여 주고 싶을 때 효과적입니다.

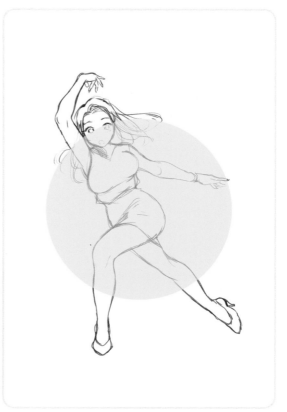

▼ 얼굴의 업 숏도
　원형 구도 중 하나다

오른쪽 예시는 캐릭터의 전신을 원형 가까이 담은 일러스트다. 자연스럽게 풀 숏이 되기 때문에 동작을 보여 주기에 최적이다. 볼링을 치는 동작도 최대한 원형에 가깝게 할 수 있었다.

# 아이 레벨

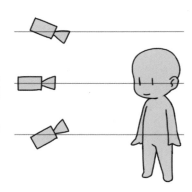

일러스트 내에 설정된 눈높이를 나타내는 선을 아이 레벨이라고 합니다. 일러스트를 사진이라고 가정했을 때, 촬영할 카메라의 위치(카메라 앵글)가 아이 레벨이 됩니다. 이에 맞춰 물체를 배치하면 원근감을 바르게 표현할 수 있습니다.
카메라 앵글에 따라 피사체의 분위기가 변하듯이 아이 레벨의 설정에 따라 일러스트의 분위기도 크게 변합니다.

## ◉ 아이 레벨을 높게 설정한 경우

높은 위치에서 대상을 내려다보는, 이른바 하이 앵글(부감) 구도입니다. 인물의 전신과 주변 환경 등의 많은 요소를 부담 없이 화면에 담을 수 있기 때문에 상황 설명에 적합하고, 객관적인 느낌을 줍니다. 하늘과 천장 등, 일상생활에서는 볼 수 없는 위치에서의 시점을 이용하면 비일상적인 분위기를 연출할 수 있습니다.

## ◉ 아이 레벨을 캐릭터의 시선과 같게 설정한 경우

평소에 우리가 일상에서 보는 모습에 가까운 구도입니다. 불필요한 요소를 배제해서 캐릭터를 중립적으로 보여 주고 싶을 때 효과적입니다. 또, 일러스트 속 캐릭터의 시선과 일러스트를 보는 우리의 시선이 일치하기 때문에 캐릭터에 친근감을 더해 줍니다.

## ◉ 아이 레벨을 낮게 설정한 경우

대상을 올려다보는 구도로, 로 앵글(앙각)이라고도 불립니다. 입체와 깊이가 강조되기 때문에 박진감과 현장감이 생겨납니다. 배경은 주로 하늘이나 천장이 되어 일러스트가 비교적 단조로워질 수 있기 때문에 인물을 두드러지게 하고 싶을 때 효과적입니다.

# 렌즈 효과

카메라는 렌즈를 통해 대상을 찍기 때문에 화면상에 왜곡이나 변형이 생기거나 초점이 맞지 않을 수 있는 한계가 있습니다. 사실 인간의 눈도 마찬가지입니다. 수정체라는 렌즈를 통해 시야를 확보하는 우리도 늘 카메라와 같이 제한적인 풍경을 눈에 담고 있습니다.
렌즈의 물리적 제약에 얽매이지 않고, 현실에서 촬영할 수도 없고 보기도 어려운 광경을 표현할 수 있는 것이 일러스트의 매력입니다. 하지만 일부러 렌즈의 제약과 그 효과를 일러스트에 반영함으로 생생함과 실재감을 연출할 수 있습니다.

## ◉ 화각과 렌즈

화각이란 카메라로 촬영할 수 있는 범위를 각도로 표현한 것입니다. 화각은 렌즈의 종류에 따라 달라집니다.

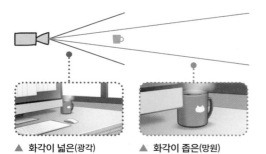

▲ 화각이 넓은(광각)　　▲ 화각이 좁은(망원)
　 렌즈의 시야　　　　　　　렌즈의 시야

◀ 망원 렌즈
촬영할 수 있는 범위가 좁고 화면에 왜곡이 생기지 않는다. 실제로 인물 사진에는 중망원 렌즈가 최적이라고 한다. 압축 효과로 깊이가 축소되어 보이기 때문에 화면이 평평하게 보인다

◀ 광각 렌즈
넓은 범위를 촬영할 수 있어 주변 환경을 보여 주고 싶을 때 적절하다. 화면이 둥글게 왜곡되는 성질이 있어서 인물 촬영에는 적합하지 않다고 하지만 일부러 이 왜곡 효과를 반영해 일러스트를 사진처럼 연출할 수 있다

## ◉ 피사계 심도

피사계 심도란 사진을 촬영할 때 초점이 맞는 범위를 말합니다. 피사계 심도가 깊으면 초점이 맞는 범위가 넓고 멀리 있는 풍경까지 확실히 선명하게 보입니다. 반대로 피사계 심도가 얕으면 초점이맞는 범위가 좁고 멀리 있는 풍경이 흐리게 보입니다. 배경을 흐리게 하고 인물에게만 초점을 맞추는 표현은 인물 사진의 정석입니다.

초점이 맞는 범위

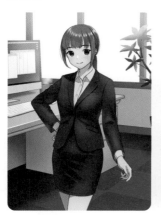

▲ 피사계 심도가 깊음

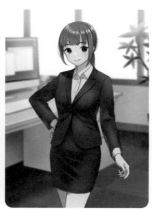

▲ 피사계 심도가 얕음

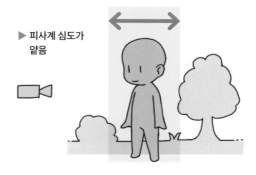

▶ 피사계 심도가 얕음

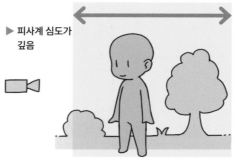

▶ 피사계 심도가 깊음

81

 # 기본 포즈

그 어떤 매력적인 캐릭터라도 그냥 우두커니 서 있기만 하면 화면에 생동감이 없어 단조롭고 따분한 일러스트가 되고 맙니다. 또, 살아 있는 인간도 의도하지 않고, 우뚝 선 직립 자세를 유지하기 어렵기 때문에 부자연스러울 수밖에 없습니다. 캐릭터에 움직임과 포즈, 연기를 가미해서 개성과 매력을 강조함과 동시에 화면에 생동감과 자연스러움을 불어 넣을 수 있습니다.

## 01 콘트라포스토

콘트라포스토란 몸의 한쪽에 중심을 싣고 서 있는 인물을 표현하는 기법을 가리키는 용어입니다. 회화와 조각, 사진 등 시각 표현 분야에서 사람의 마음을 사로잡는 아름다운 포즈로 활용되었습니다.

한쪽 발에 체중을 실어서 어깨와 팔, 엉덩이와 다리 등의 각 부위가 몸의 중심축에서 기울어집니다. 이 기울기에 따라 동적인 인상과 정적인 인상을 줄 수 있습니다.

어깨와 골반 라인의 움직임이 특징적입니다. 어깨 라인은 중심을 실은 쪽이 내려갑니다. 반면, 골반은 중심을 실은 쪽이 올라갑니다. 직립 상태에서는 평행한 이 두 가지 라인이 중심이 실린 쪽을 향해 모아지면서 인물에 동적인 인상이 생깁니다.

◉ 직립

◉ 콘트라포스토

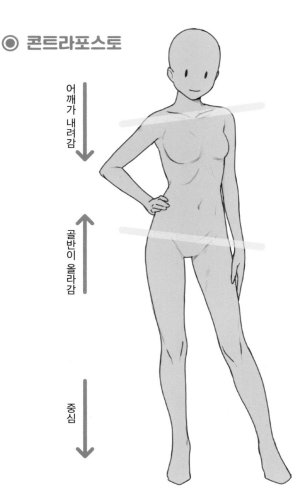

어깨가 내려감

골반이 올라감

중심

# 02 S자 포즈

캐릭터에 옷을 입히면 안타깝게도 매력적인 보디 라인이 숨어 버릴 때가 있는데, 이런 경우에는 S자 포즈를 적용하면 좋습니다. S자 포즈란 글자 그대로 몸의 중심축이 알파벳 'S' 모양이 되도록 몸을 젖히거나 비틀어 인체의 유연함과 자연스러움을 강조하는 기술입니다. 특히 여성의 몸에 있는 곡선미를 강조하고 싶을 때 효과적이며, 몸에 움직임이 생기고 옷 속의 보디 라인이 드러나서 매력이 감춰지는 문제를 해결해 줍니다.

S자 포즈라고 하지만, 무수히 많은 곳에서 S자를 표현할 수 있습니다. 몸뿐만 아니라 머리카락과 옷의 실루엣으로 S자를 표현하는 경우도 있고, 곡선만 강조할 수 있으면 꼭 정확한 S자가 아니어도 됩니다. 이처럼 S자 포즈의 조건을 명확히 정의하기는 힘들지만, 아래와 같은 예시 동작을 적용해 쉽고 자연스럽게 S자를 표현해 봅시다(어디까지나 S자를 표현하기 쉬운 동작일 뿐이며, 필수적인 동작은 아닙니다).

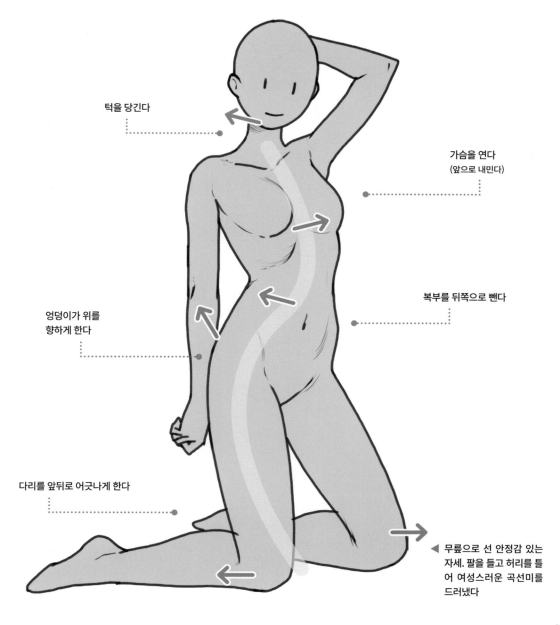

턱을 당긴다

가슴을 연다
(앞으로 내민다)

복부를 뒤쪽으로 뺀다

엉덩이가 위를
향하게 한다

다리를 앞뒤로 어긋나게 한다

무릎으로 선 안정감 있는
자세. 팔을 들고 허리를 틀
어 여성스러운 곡선미를
드러냈다

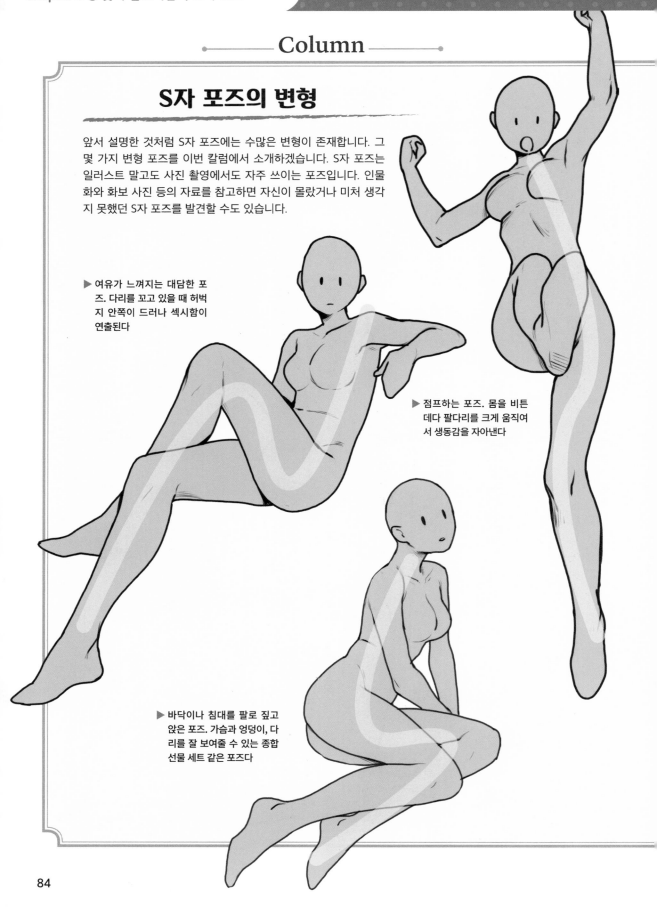

## Column

# S자 포즈의 변형

앞서 설명한 것처럼 S자 포즈에는 수많은 변형이 존재합니다. 그 몇 가지 변형 포즈를 이번 칼럼에서 소개하겠습니다. S자 포즈는 일러스트 말고도 사진 촬영에서도 자주 쓰이는 포즈입니다. 인물화와 화보 사진 등의 자료를 참고하면 자신이 몰랐거나 미처 생각지 못했던 S자 포즈를 발견할 수도 있습니다.

▶ 여유가 느껴지는 대담한 포즈. 다리를 꼬고 있을 때 허벅지 안쪽이 드러나 섹시함이 연출된다

▶ 점프하는 포즈. 몸을 비튼 데다 팔다리를 크게 움직여서 생동감을 자아낸다

▶ 바닥이나 침대를 팔로 짚고 앉은 포즈. 가슴과 엉덩이, 다리를 잘 보여줄 수 있는 종합 선물 세트 같은 포즈다

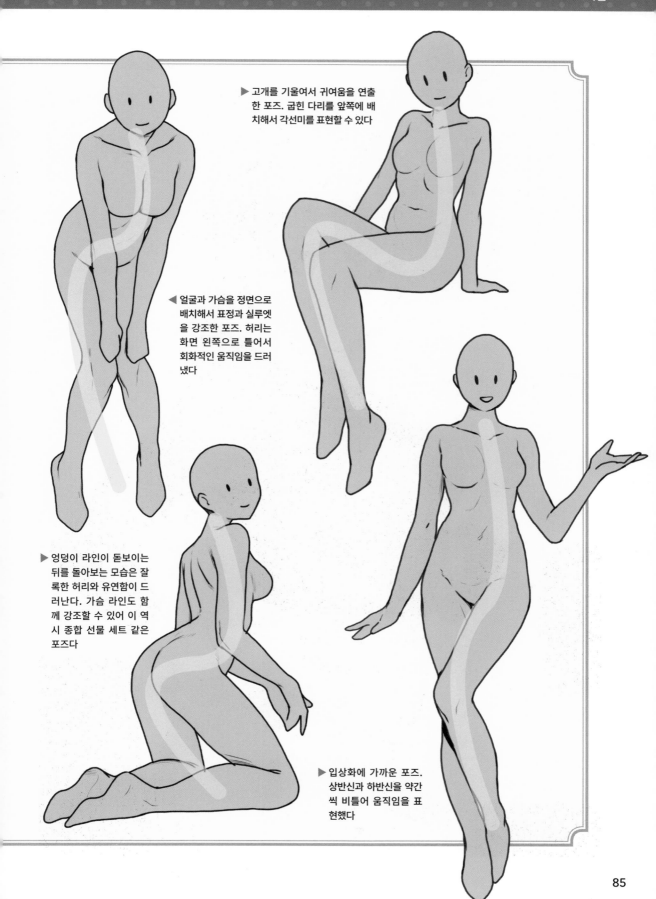

▶ 고개를 기울여서 귀여움을 연출
한 포즈. 굽힌 다리를 앞쪽에 배
치해서 각선미를 표현할 수 있다

◀ 얼굴과 가슴을 정면으로
배치해서 표정과 실루엣
을 강조한 포즈. 허리는
화면 왼쪽으로 틀어서
회화적인 움직임을 드러
냈다

▶ 엉덩이 라인이 돋보이는
뒤를 돌아보는 모습은 잘
록한 허리와 유연함이 드
러난다. 가슴 라인도 함
께 강조할 수 있어 이 역
시 종합 선물 세트 같은
포즈다

▶ 입상화에 가까운 포즈.
상반신과 하반신을 약간
씩 비틀어 움직임을 표
현했다

# 구도와 포즈의 적용 예시 ①

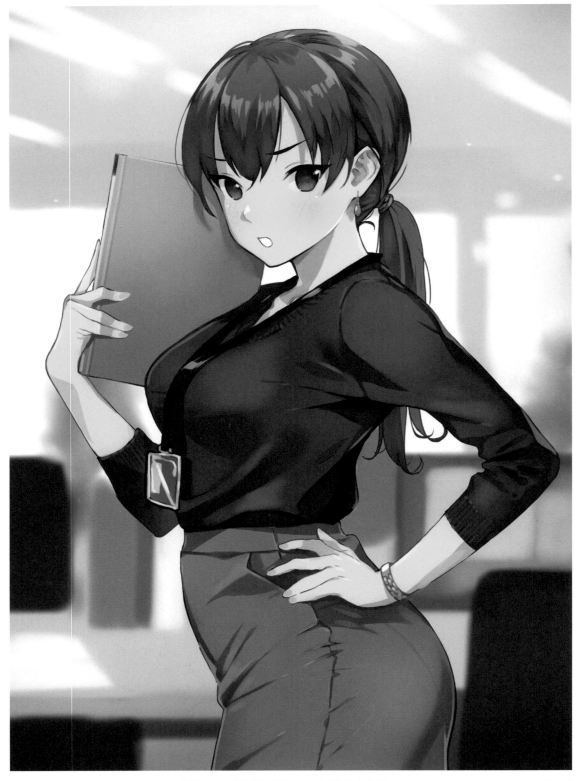

출처: 동인지 『내가 좋아하는 것을 정리한 책 커리어우먼편 2(ぼくの好きをまとめた本ＯＬ編 2)』 (2019)

## ◉ 구도

경리 직원에게 잔소리 듣고 있는 상황을 그렸습니다. 일러 스트를 보는 사람이 실제로 캐릭터와 대화하고 있고 야단 맞는 것처럼 느꼈으면 해서 아이 레벨은 캐릭터의 시선보 다 조금 아래로 설정했습니다. 대화 중에는 눈앞에 있는 인 물에게만 집중하게 되므로 가까운 배경이라도 흐리게 처 리했습니다.

구도는 역삼각 구도와 삼각 구도를 조합했습니다. 왼손을 허리에 대고 오른손의 파일을 얼굴 옆에 둬서 캐릭터 상체 의 부피감을 키웠습니다(파일은 파란색으로 해서 피부색과 명 암 차를 만들어 발그레한 뺨을 강조했습니다).

상체 부피감이 커진 만큼 잘록하게 들어간 매끈한 허리선 에 눈길이 갑니다. 허리의 잘록함을 더욱 강조하기 위해서 허리부터 엉덩이 밑까지 이어지는 곡선으로 작은 삼각형 을 또 하나 만들었습니다.

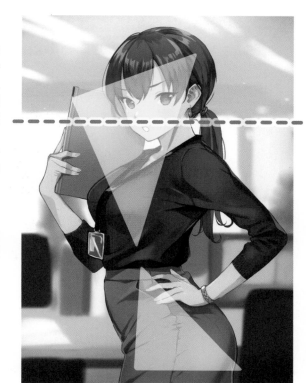

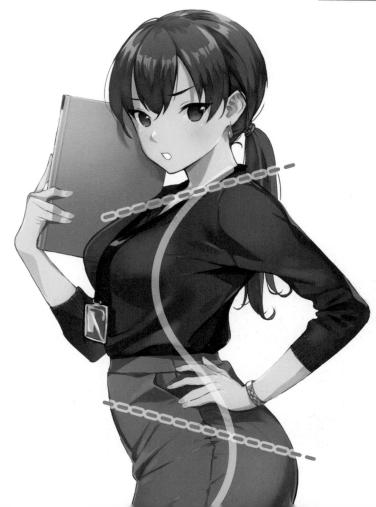

## ◉ 포즈

왼손을 허리에 대고 가슴을 편 포즈입니다. 손을 허리에 댈 때는 그 손의 위치가 가슴에 가까워질수록 가슴이 활짝 펴집니다(이 일러 스트는 약간 높은 위치입니다). 사원증을 버스트 포인트(가슴의 가장 높은 부분)에 걸면 가슴의 존재감을 좀 더 강조할 수 있는데, 여기서는 현실성을 우선으로 해서 그렇게까지는 그리 지 않았습니다.

오른손은 몸 앞쪽에 두어 허리에 곡선적인 느 낌을 더했습니다. 얼굴도 옆으로 돌려서 목에 도 곡선이 이어지게 했습니다. 포니테일로 묶 어서 드러난 귀밑머리와 귀걸이를 묘사하면 목덜미 부근의 정보량이 늘어 시선이 유도됩 니다.

니트 계열의 상의는 등 뒤에 여유롭게 남은 천을 묘사하는 데 힘을 쏟았습니다. 상의를 하의에 넣은 부분이 들뜬 상태가 역설적으로 꽉 조인 허리를 돋보이게 합니다. 반면 정장 스커트는 몸에 딱 붙습니다. 앞으로 내민 배 나 엉덩이의 주름은 생략해 보디 라인의 곡선 미를 강조했습니다.

# 구도와 포즈의 적용 예시 ②

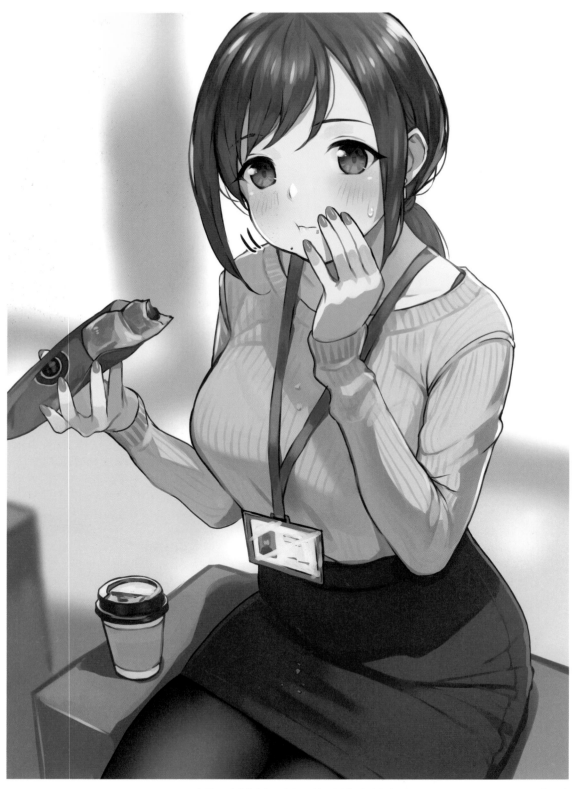

출처: 동인지 『내가 좋아하는 것을 정리한 책 커리어우먼편 3(ぼくの好きをまとめた本 OL編 3)』 (2020)

## ◉ 구도

다른 사람의 눈을 피해 숨어서 초콜릿 크루아상을 먹고 있는 커리어우먼을 그렸습니다. 부끄러운 모습을 들킨 듯, 시점적으로 우위에 있는 주관적 구도이기 때문에 **아이 레벨이 조금 높은 하이 앵글로 설정했습니다.** 엉덩이와 허벅지 부분이 둥글어 화면 하단에 부피감이 있는 삼각 구도입니다.

앉아서 식사 중인 것을 설명하기 위해서 벤치와 그 위에 놓인 커피처럼 가까운 배경은 확실히 묘사했습니다. 이로써 화면 하단의 부피감이 커져 삼각 구도를 극대화하는 효과가 생겼습니다.

## ◉ 포즈

약간 구부정한 자세는 완만한 곡선을 이루고 있습니다. 겨드랑이를 붙이고 있어서 상반신의 볼륨이 억제되고 삼각 구도가 강조됩니다.

오른쪽 어깨보다 왼쪽 어깨를 살짝 내려서 약간 콘트라포스토의 효과를 주었습니다. 옷은 조금 헐렁한 골지 니트라서 어깨 부분이 약간 흘러내려 속옷이 살짝 엿보입니다.

또, 앞가슴과 스커트에 빵 부스러기를 흘려 **그곳으로 시선을 유도합니다.** 피부 노출은 적지만 이런 사소한 묘사로도 섹시함이 연출됩니다.

오른손은 직접 제 손으로 초콜릿 크루아상을 들고 사진을 찍어서 참고하며 그렸습니다. 다른 사진과 자료를 참고할 수도 있지만 때로는 **스스로 재현해 보는 것도 효과적입니다.** 특히 이런 일상적인 소품과 상황의 경우 재현하기에 그다지 어렵지 않습니다.

# 구도와 포즈의 적용 예시 ③

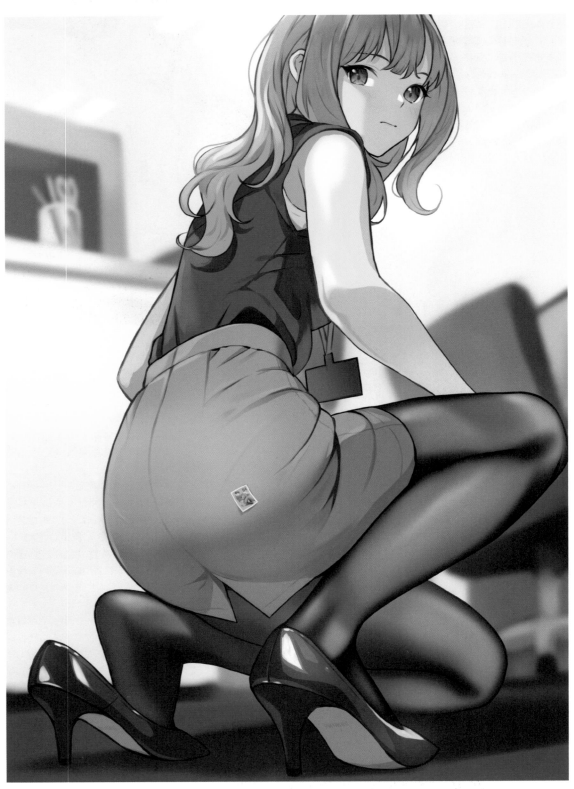

출처: 동인지 『내가 좋아하는 것을 정리한 책 커리어우먼편 4(ぼくの好きをまとめた本 ＯＬ編 4)』 (2020)

## ◉ 구도

엉덩이에 우표가 붙어버린 커리어우먼을 그렸습니다. 적용 예시 ② 와 마찬가지로 부끄러운 모습을 보인 듯한 주관적 시점이지만, 이 일러스트에서는 캐릭터가 이쪽을 돌아보고 있습니다. 그녀를 바라보고 있는 것을 들킨 듯 시점적으로 열위에 있는 주관적 구도이기 때문에 아이 레벨을 낮춰서 로 앵글로 설정했습니다.

구도는 화면 하단에 부피감이 있는 삼각 구도입니다. 로 앵글 시점에 맞춰 엉덩이와 다리의 부피감을 강조합니다. 우표는 '엉뚱한 곳에 붙었다'는 해프닝을 설명하는 동시에 엉덩이로 시선을 유도하는 장치가 됩니다.

역시 인물에게 집중하게 되는 상황이기 때문에 배경은 모두 흐리게 처리했습니다.

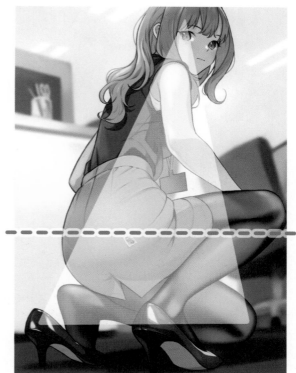

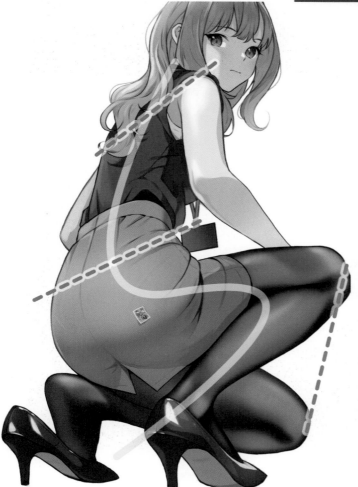

## ◉ 포즈

적용 예시 ② 와 마찬가지로 약간 구부정한 자세라서 등이 곡선을 그립니다. 또, 목에 건 명찰이 지면에서 수직 방향으로 매달려 있습니다. 이 명찰과 배 사이에 거리를 둬서 일러스트를 보는 사람이 (팔에 숨겨진) 가슴의 크기를 상상할 수 있게 했습니다. 오른쪽 무릎과 왼쪽 무릎의 방향을 어긋나게 해서 어깨와 골반에 이어 각도를 한 번 더 비틀었습니다.

상의는 바스락거리는 소재의 민소매 블라우스로, 딱 붙는 하의와 차이를 줬습니다. 구부린 다리의 입체감을 강조하기 위해 40데니어 전후의 얇은 타이츠로 그렸습니다.

타이츠의 종류는 그리려는 캐릭터에 맞춰 미리 정해둘 수도 있지만, 저는 보통 일러스트 전체의 색감과 다리를 얼마나 강조하고 싶은지 등을 고려해 일러스트를 알맞게 연출하기 위한 타이츠를 선택하고 있습니다.

# 구도와 포즈의 적용 예시 ④

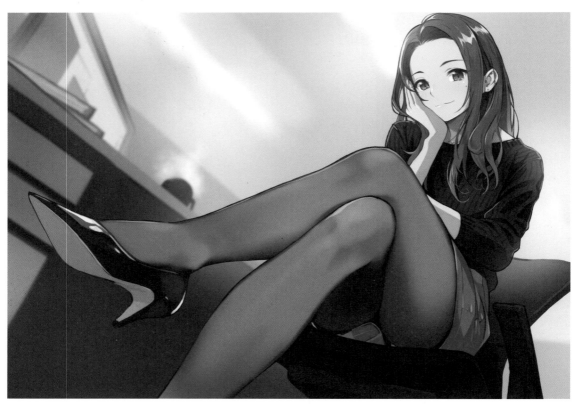

출처: 동인지 『내가 좋아하는 것을 정리한 책 커리어우먼편 2(ぼくの好きをまとめた本 Ｏ Ｌ 編 2)』 (2019)

## ◉ 구도

인체는 세로로 긴 실루엣을 하고 있어서 기본적으로 세로 구도가 더 안정감이 있습니다. 가로 구도는 인물이 앉아 있거나 엎드려 눕는 등, 포즈에 연구가 필요합니다. 이 일러스트처럼 시점을 기울여서 세로 길이를 압축하는 것도 좋은 방법입니다(➡ 79쪽).

사선 구도는 가장 알맞은 각도를 처음부터 바로 찾아내기가 힘듭니다. 우선은 수평 구도로 러프 스케치를 그린 후 툴로 회전시켜 최적의 각도를 찾는 방법을 추천합니다.

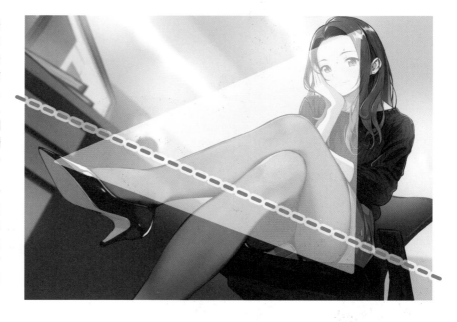

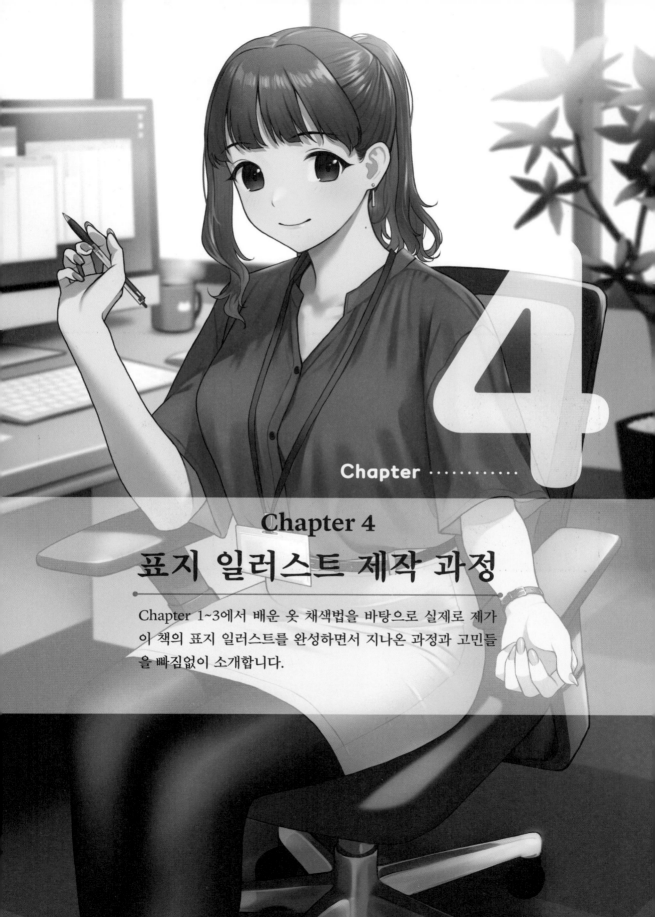

Chapter ············

## Chapter 4
# 표지 일러스트 제작 과정

Chapter 1~3에서 배운 옷 채색법을 바탕으로 실제로 제가
이 책의 표지 일러스트를 완성하면서 지나온 과정과 고민들
을 빠짐없이 소개합니다.

# 구도 탐색하기

## 01 포즈와 의상 결정

### ◉ 포즈 정하기

저의 특기인 커리어우먼을 그려 나가겠습니다. 발주된 세로 방향 A4 크기에 담기 좋은 포즈를 찾습니다.
Ⓐ안은 화면에 깔끔하게 담는 것에 중점을 둔 포즈입니다. 펜을 들거나 팔걸이에 손을 올린 표현으로 자연스러운 움직임을
주어 화면을 채웠습니다. Ⓑ안은 정면 구도로, 여성스러운 허리선과 엉덩이의 굴곡이 두드러지는 구도입니다. 정장 스커트
와 허벅지 사이에 음영을 넣어 섹시함을 연출했습니다. Ⓒ안은 Ⓐ, Ⓑ와 차별화된 구도로, 일부러 캐릭터를 화면 끝에 배치
했습니다. 등의 곡선미가 눈에 띕니다.

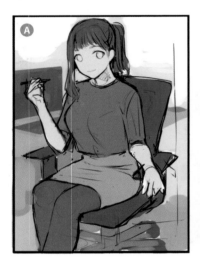 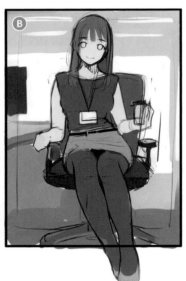 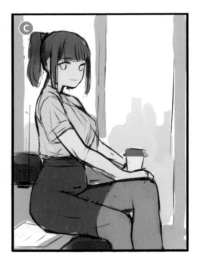

### *Point* 영감 자극하기

일러스트를 그리는 과정에서 개인적으로 러프
스케치 작업이 가장 힘듭니다. '이런 설정으로
그려야지' 하는 이미지가 떠오르면 그 상황을
매력적으로 보여줄 수 있는 구도를 생각합니다.
문제는, 애초에 어떤 아이디어도 떠오르지 않을
경우입니다. 그럴 때는 웹 서핑이나 산책, 쇼핑
등으로 기분 전환을 하면서 영감이 떠오르기를
마냥 기다립니다. 아무것도 떠오르지 않은 채
시간만 보낼 때도 가끔 있지만 초조함은 금물
입니다.

### *Point* 화면을 바꿔서 재검토하기

러프 스케치를 그리다 보면 그
림에 애정이 솟아나는 동시에
객관성을 잃어버려 구도의 좋
고 나쁨을 판단하기 힘들어질
때가 가끔 있습니다.

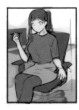

그럴 때는 옆에 있는 스마트폰
같이 화면이 작은 단말기로 러
프 스케치를 불러와서 다시 한
번 보면 객관적으로 구도를 평
가하기 쉬워집니다.

## ◉ 의상 정하기

옷 채색 기법을 다룬 책의 표지 일러스트라는 점을 감안하여 '캐릭터가 중심에 배치됐다', '옷이 가장 눈에 띈다'라는 두 가지 이유로 Ⓐ안이 채택됐습니다. 다음으로 의상을 고민했습니다. ⓐ안은 니트, ⓑ안은 블라우스, ⓒ안은 재킷과 니트 티, ⓓ안은 벌룬소매입니다. '옷 표현의 핵심은 곧 주름'이라는 생각이 들어, 주름이 가장 매력적으로 완성될 것 같은 Ⓑ안으로 결정되었습니다.

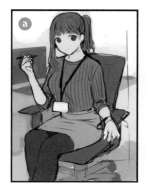 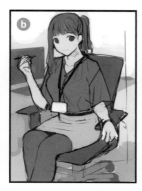 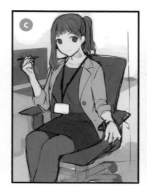 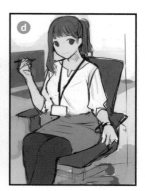

## 02 러프 스케치

### ◉ 구도를 확정하고 러프 스케치 그리기

표지 디자인 시안의 러프 스케치를 토대로, 실제로 일러스트를 제작할 러프 스케치를 만듭니다. 디테일을 더 그려 넣어서 각 요소와 전체의 균형을 다시 살펴봅니다. 예를 들면, 손끝의 네일을 좀 더 두드러지게 하기 위해서 손의 포즈를 수정했습니다. 손목을 약간 더 돌리니 여성스러운 실루엣이 더욱 부드럽게 표현되었습니다. 그리고 사원증도 한번 빼 봤습니다. 탈착이 쉬운 소품이라서 전체를 그려 넣으면서 나중에 필요할지 검토합니다.

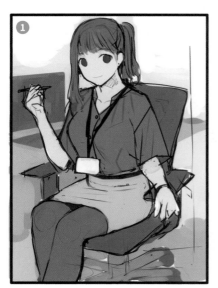  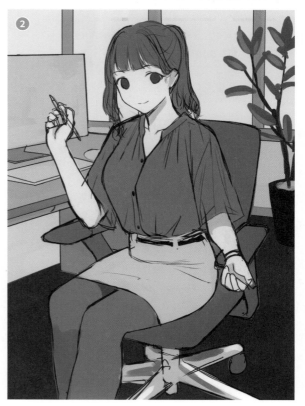

 **캐릭터 채색: 선화~음영**

# 01 선화

| | 100 % 표준 선화_뒷머리 | ③ |
| | 100 % 표준 선화_앞머리 | ② |
| | 100 % 표준 선화_몸 | ① |
| | 100 % 표준 선화_의자 | ④ |
| | 100 % 표준 선화_의자 다리 | ⑤ |

## ◉ 러프 스케치를 가이드 삼아 선화 그리기

러프 스케치 레이어의 불투명도를 30% 정도로 설정하고, 그 위에 신규 표준 레이어를 생성해 각 부분의 선화를 [진한 수채]로 그립니다(Chapter 1·2와 다르게 선화를 표준 레이어에 그리는 이유는 나중에 폴더에 정리해서 한꺼번에 곱하기로 변경하기 위함입니다). 각 부분의 선화를 따로 그리면 이후에 선을 수정하기 쉬워집니다. 선화의 완성도를 얼만큼 높일지는 사람마다 의견이 다르겠지만, 저는 어느 정도 깔끔하게 마무리합니다. 결과물이 깨끗하게 보이기 때문입니다.

다만 선에 조금 거친 맛이 있으면 박진감과 생동감이 더 잘 드러납니다. 자신의 화풍에 맞는 선화를 찾아봅시다.

우선 얼굴형과 몸, 옷의 선화를 그립니다 ①. Chapter 2(➡28쪽)에서 설명한 것처럼, 옷의 주름은 채색 과정에서 표현하기 때문에 선화는 실루엣을 중심으로 그립니다.

머리카락은 특히 선화의 완성도가 마무리와 직결됩니다. 스스로 만족할 때까지 다시 그릴 수 있게 앞머리와 뒷머리로 레이어를 나눴습니다 ②③. 잔머리와 머릿결을 따라가듯이 선을 그려 나갑니다. 몸에 닿는 부분의 선화는 레이어 마스크 기능과 [지우개] 툴로 꼼꼼히 지웁니다.

몸과 머리카락의 선화를 다 그렸으면 의자의 선화를 그립니다. 사무용 의자도 복잡한 모양을 하고 있어서 레이어를 나눴습니다 ④⑤.

얼굴과 소품(손목시계와 귀걸이, 펜, 사원증), 배경의 선화는 채색 단계에서 새로 그립니다.

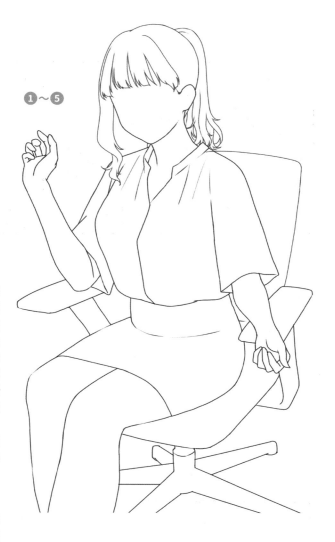

❶~❺

### Point 얼굴을 나중에 그리는 이유

얼굴을 먼저 그리면 자기도 모르게 제일 그리기 편한 각도를 그리게 됩니다. 나쁜 의미로 손버릇이 나오기도 하므로 그리고 싶은 구도에 맞는 몸을 완성한 후 그에 맞는 얼굴을 그리는 습관을 들였습니다.

게다가 얼굴은 역시 즐겁게 그리게 되는 부분이라 순서를 뒤로 미뤄 일러스트를 지속적으로 만들어 가도록 하는 동기 부여가 됩니다.

# 02 바탕색, 음영

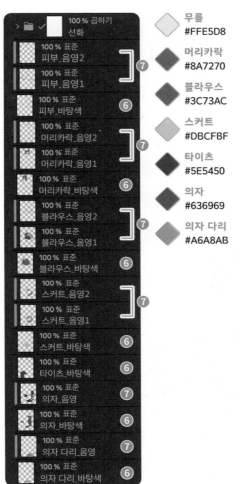

**무릎**
#FFE5D8

**머리카락**
#8A7270

**블라우스**
#3C73AC

**스커트**
#DBCFBF

**타이츠**
#5E5450

**의자**
#636969

**의자 다리**
#A6A8AB

레이어 패널:
- 100 % 곱하기 선화
- 100 % 표준 피부_음영2 ⑦
- 100 % 표준 피부_음영1
- 100 % 표준 피부_바탕색 ⑥
- 100 % 표준 머리카락_음영2 ⑦
- 100 % 표준 머리카락_음영1
- 100 % 표준 머리카락_바탕색 ⑥
- 100 % 표준 블라우스_음영2 ⑦
- 100 % 표준 블라우스_음영1
- 100 % 표준 블라우스_바탕색 ⑥
- 100 % 표준 스커트_음영2 ⑦
- 100 % 표준 스커트_음영1
- 100 % 표준 스커트_바탕색 ⑥
- 100 % 표준 타이츠_바탕색 ⑥
- 100 % 표준 의자_음영 ⑦
- 100 % 표준 의자_바탕색 ⑥
- 100 % 표준 의자 다리_음영 ⑦
- 100 % 표준 의자 다리_바탕색 ⑥

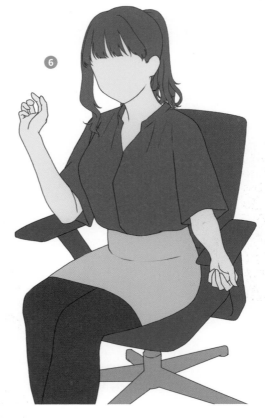

⑥

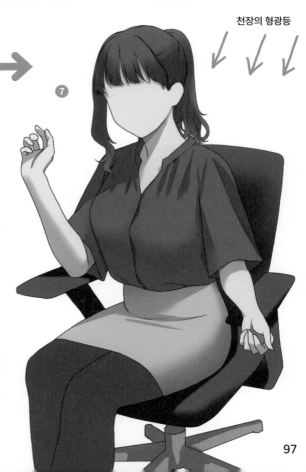

천장의 형광등

⑦

## ◉ 부분별로 바탕색 칠하기

각 부분의 선화를 폴더별로 정리해서 폴더를 곱하기로 설정합니다. 피부, 머리카락, 블라우스, 스커트, 타이츠, 의자, 의자 다리, 이렇게 7개의 부분마다 신규 표준 레이어를 생성하고 [채우기] 툴로 바탕색을 칠합니다 ⑥.
칠이 덜 된 부분이 있으면 Chapter 1(➡17쪽)에서 다룬 [덜 칠한 부분에 칠하기] 기능으로 채웁니다.

## ◉ 대략적인 음영 넣기

각 부분의 바탕색 레이어 위에 표준 레이어를 생성하고 클리핑합니다. 화면 오른쪽 상단의 광원을 인식하면서 [진한 수채]로 음영을 넣고 [채색&융합]으로 블렌딩합니다 ⑦. 옷의 음영은 앞으로 본격적으로 그려 넣을 주름의 가이드 정도로 생각하고 두 단계로 간단히 넣습니다.

 캐릭터 채색: 부분별 채색

## 01 블라우스

| | | |
|---|---|---|
| 100% 표준 블라우스_단추 | ④ | |
| 100% 표준 블라우스_하이라이트 | ⑤ | |
| 100% 표준 블라우스_봉제선 | ③ | |
| 100% 표준 블라우스 음영3 | ② | |
| 100% 표준 인물 결합_머리카락 수정 | ① | |
| 100% 표준 의자 결합 | | |

### ◉ 음영의 디테일 그려 넣기

지금까지 작업한 레이어를 '인물'과 '의자'로 나누고 각각 결합합니다. 인물 결합 레이어에 [진한 수채]로 머릿결을 리터치합니다 ❶. 이 단계에서 머리카락을 그려 넣는 것은 블라우스를 묘사하기 전에 완성될 그림을 어느 정도 예상하기 위함입니다.

인물 결합 레이어에 표준 레이어를 클리핑하고 블라우스의 주름을 그려 넣습니다 ❷. [진한 수채]로 음영을 그려 넣고, [채색&융합]으로 그러데이션을 줍니다. 특히 겨드랑이 부분과 블라우스의 여밈 부분에는 진하게 음영이 들어가므로 짙은 색깔로 확실하게 넣습니다.

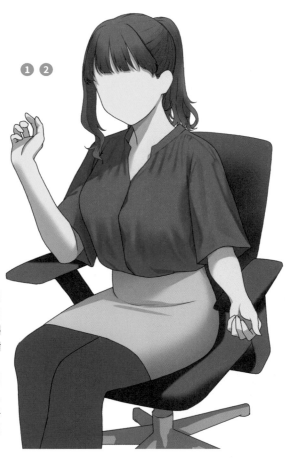

### *Point* 스키퍼 블라우스

일러스트의 여성이 입고 있는 것은 V넥이 특징인 '스키퍼 블라우스'입니다. 여유로운 실루엣과 목 둘레 부분이 크게 벌어지는 특징이 있어서 시원한 인상을 줍니다. 원단의 부드러움을 표현하기 위해서 주름과 음영의 경계선에 주로 [채색&융합]으로 그러데이션을 줍니다.

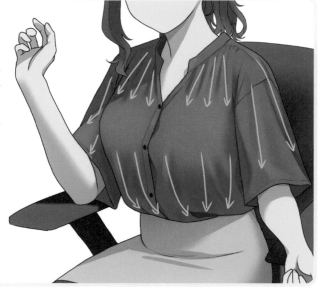

## ◉ 봉제선과 단추 그려 넣기

주름과 음영을 다 그렸으면 표준 레이어를 생성해서 [진한 수채2]로 봉제선을, [진한 수채]로 단추를 그립니다 ❸❹.

### Point  소매 봉제선

소매 봉제선은 어깨보다 팔 쪽으로 내려서 배치하면 오버 사이즈로 넉넉한 옷차림이 됩니다.

### Point  단추의 형태

블라우스 단추는 4개의 구멍이 있는 단추로 설정했습니다. 이 일러스트의 크기에서는 구체적으로 그려 넣지 않아도 되지만, 모양을 염두에 두면 좀 더 생생한 표현을 할 수 있습니다.

## ◉ 하이라이트 넣기

가슴의 윗부분과 어깨 등 빛이 닿는 곳에 [채색&융합]으로 조금 밝은 파란색을 넣어 입체감을 나타냈습니다 ❺.

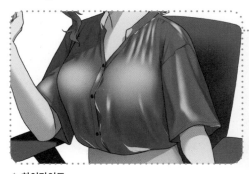

▲ 하이라이트

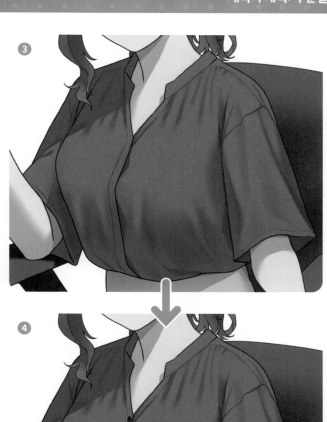

❸

❹

❺

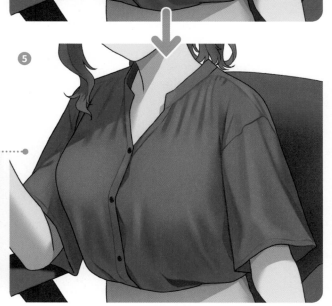

# 02 스커트

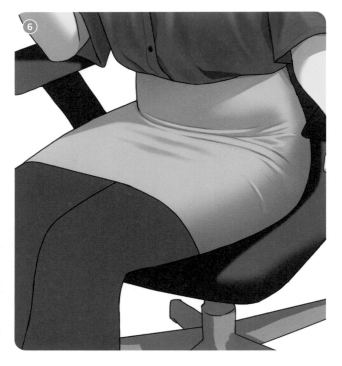

## ◉ 음영의 디테일 그려 넣기

다시 인물 레이어를 결합하고 스커트를 그려 나갑니다.

표준 레이어를 생성하고 인물 결합 레이어에 클리핑합니다 ❻.

먼저 [채색&융합]으로 복부에 그러데이션을 준 후 주름에 음영을 넣습니다.

---

### *Point*

### 정장 스커트의 주름

정장 스커트는 몸에 착 달라붙어서 천에 여유가 별로 없습니다. 그래서 캐릭터의 움직임을 따라서 생기는 주름을 최소한으로 그려 넣는 정도입니다. 이 일러스트는 앉은 자세라서 복부에 가로 방향의 주름이 생깁니다. 고관절 쪽의 주름은 깊고 큰 주름이므로 [진한 수채]로 확실히 그려 넣습니다. 양쪽 허벅지 사이에도 가로 방향으로 당겨져서 생긴 휘어진 모양의 주름이 있습니다. 이건 얕은 주름이라서 [채색&융합]으로 희미하게 표현합니다.

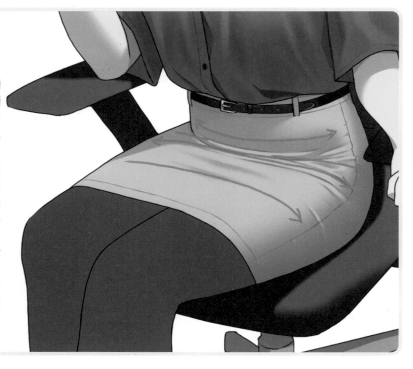

## ◉ 봉제선 그려 넣기

표준 레이어를 클리핑하고 [진한 수채]로 스커트의 측면과 옷단, 허리 주위에 봉제선을 추가합니다 ❼.

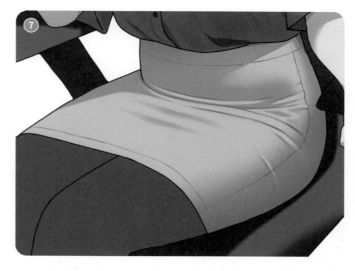

## ◉ 벨트 그려 넣기

표준 레이어를 생성하고 [진한 수채]로 벨트를 그립니다 ❽. 띠 부분뿐만 아니라 버클과 벨트 고리도 같은 레이어에 그려 넣습니다. 표준 레이어를 겹쳐 음영을 넣습니다 ❾. 표준 레이어를 1장 더 클리핑하고 [진한 수채2]로 하이라이트를 얹습니다 ❿.
벨트를 다 그렸으면 표준 레이어를 다시 겹쳐 벨트가 통과할 스커트의 고리를 [진한 수채]로 추가합니다 ⓫.

정장 스커트

벨트

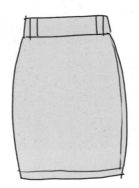

여성복은 벨트가 얇은 편이다.

 벨트
#4E352D

 버클
#BB9E7A

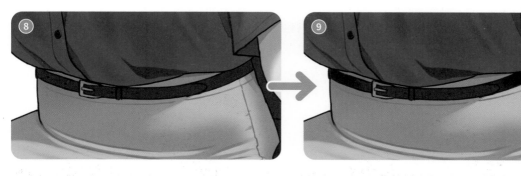

# 03 타이츠

## ◉ 다리 한 쪽씩 음영 넣기

다시 인물 레이어를 결합하고 타이츠를 그려 나갑니다. '타이츠(60데니어) 채색하기'(➡56쪽)와 순서가 거의 같습니다. 곱하기 레이어(불투명도 80%)를 2장 추가하고 인물 결합 레이어에 클리핑해서 다리 한 쪽씩 레이어 마스크를 생성합니다 ⑫⑬. [채색&융합]으로 양쪽 다리가 겹치는 경계 부분의 음영을 칠합니다.

| | | |
|---|---|---|
| 16 % 스크린 타이츠_하이라이트 | | ⑲ |
| 40 % 곱하기 타이츠_오른다리 섬유 | ✓ | ⑱ |
| 40 % 곱하기 타이츠_왼다리 섬유 | ✓ | ⑰ |
| 77 % 곱하기 타이츠_허벅지 음영 | | ⑯ |
| 47 % 표준 타이츠_무릎 비침 | | ⑮ |
| 31 % 스크린 타이츠_피부 비침 | | ⑭ |
| 80 % 곱하기 타이츠_오른다리 음영 | ✓ | ⑬ |
| 80 % 곱하기 타이츠_왼다리 음영 | ✓ | ⑫ |
| 100 % 표준 인물 결합 | | |
| 100 % 표준 의자 결합 | | |

## ◉ 피부가 비치는 느낌 표현하기

스크린 레이어(불투명도 31%)를 생성하고 클리핑합니다 ⑭. [채색&융합]으로 피부색을 얹어 타이츠에서 피부가 비치는 모습을 표현합니다. 앉아 있는 포즈는 타이츠의 무릎 부분이 더 많이 비치므로 표준 레이어(불투명도 47%)를 추가 생성하고 무릎의 피부색을 얹어 강한 투명감을 표현합니다 ⑮.

## ◉ 허벅지에 음영 넣기

곱하기 레이어(불투명도 77%)를 추가하고 정장 스커트와 허벅지 사이에 생기는 삼각형의 음영을 그립니다 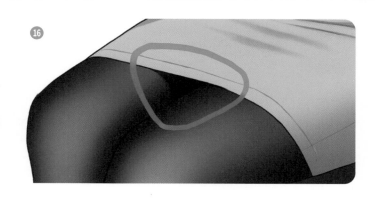. 먼저 [진한 수채]로 삼각형을 그리고 [채색&융합]으로 음영의 경계선을 흐리게 블렌딩합니다. 이 음영으로 허벅지의 둥근 모양을 묘사할 수 있습니다.

## ◉ 타이츠의 질감 나타내기

메뉴의 [필터]→[그리기]→[펄린 노이즈]로 생성한 노이즈를 복제해서 2장으로 만듭니다. 음영과 마찬가지로 다리 한 쪽씩 레이어 마스크를 생성합니다 ⑰⑱.
인물 결합 레이어로 클리핑하고 합성 모드를 곱하기로 설정합니다. 불투명도를 40%로 조정해 자연스러운 질감을 만듭니다.

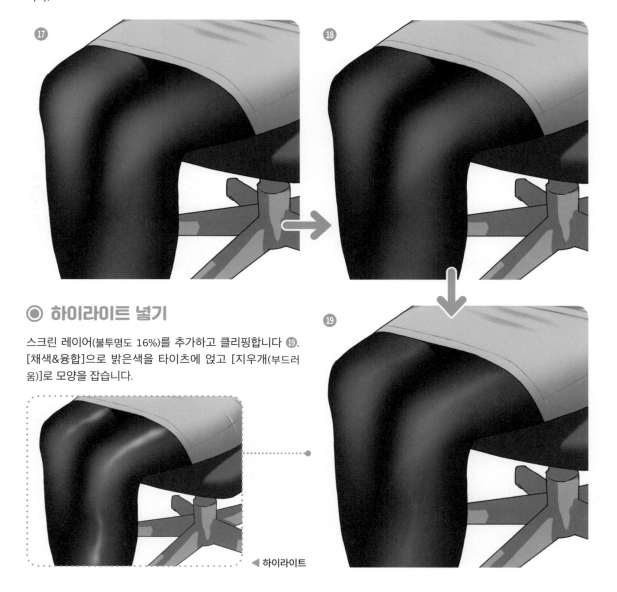

## ◉ 하이라이트 넣기

스크린 레이어(불투명도 16%)를 추가하고 클리핑합니다 ⑲.
[채색&융합]으로 밝은색을 타이츠에 얹고 [지우개(부드러움)]로 모양을 잡습니다.

◀ 하이라이트

# 피부

## ◉ 음영의 디테일 그려 넣기

다시 인물 레이어를 결합하고 '대략적인 음영 넣기'(➡97쪽)에서 넣은 음영이 잘 어우러지도록 모양을 잡습니다. 우선 표준 레이어를 클리핑하고 귀의 모양을 정돈합니다 ㉚. [진한 수채]를 사용해 귀 안쪽을 음영색으로 채우고 나서 피부 바탕색으로 하이라이트를 그려 넣습니다. 같은 레이어에 목과 쇄골의 음영도 추가합니다. [채색&융합]으로 음영을 넣고 특히 더 어두운 부분은 [진한 수채]로 음영을 넣습니다.

표준 레이어를 1장 더 클리핑해 팔과 손의 음영도 그려 넣습니다 ㉛. 손과 손가락의 주름은 [진한 수채2]로 선화 위를 덧칠하듯 음영을 넣습니다.

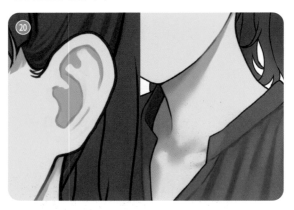

## ◉ 네일 칠하기

표준 레이어를 겹쳐 [진한 수채]로 손톱의 매니큐어를 칠합니다 ㉒. 사무 공간에서도 어색하지 않은 새먼핑크입니다.

손톱 레이어 위에 표준 레이어를 생성해 클리핑하고 [진한 수채]로 하이라이트를 넣습니다 ㉓.

◆ 손톱
#E28A6B

| | 100 % 표준 손톱_하이라이트 | ㉓ |
| | 100 % 표준 손톱 | ㉒ |
| | 100 % 표준 피부_팔 | ㉑ |
| | 100 % 표준 피부_귀 | ㉚ |
| | 100 % 표준 인물 결합 | |
| | 100 % 표준 의자 결합 | |

# 05 머리카락

## ◉ 머리카락 다듬기

다시 레이어를 결합합니다. 표준 레이어를 클리핑하고 잔머리와 머릿결을 따라 얇은 선으로 머리카락을 다듬습니다 24. [진한 수채]를 사용합니다.

▲ 머리카락이 흐르는 방향. 머리를 묶었을 때는 묶인 곳으로 머리가 당겨진다

## ◉ 머리카락 안쪽에 반사광 넣기

오버레이 레이어를 클리핑하고, 화면 왼쪽에 있는 머리카락 다발 안쪽에 레이어 마스크를 생성합니다. 마스크를 씌운 부분에 [채색&융합]으로 파란색 반사광을 은은하게 넣고 [지우개(부드러움)]로 지우며 모양을 조정합니다 25. 이로써 머리카락 다발 안쪽의 공간을 표현합니다. 바깥 머리카락과 안쪽 머리카락이 겹쳐 있는 차이를 표현하고 원근감을 나타내려는 의도도 있습니다.

오버레이 레이어(불투명도 59%)를 1장 더 추가하고 묶은 뒷머리에 레이어 마스크를 생성합니다. 뒷머리 안쪽에도 같은 방법으로 반사광을 넣습니다 26.

## ◉ 머릿결 추가 묘사하기

표준 레이어를 클리핑하고 방금 반사광을 넣은 부분에 [진한 수채]로 머릿결을 그려 넣습니다 27. 이 과정으로 머리카락의 정보량을 늘려 나갑니다. 옷을 확실하게 묘사해 놓고 머리카락의 디테일을 넣지 않으면 불균형한 느낌이 듭니다.

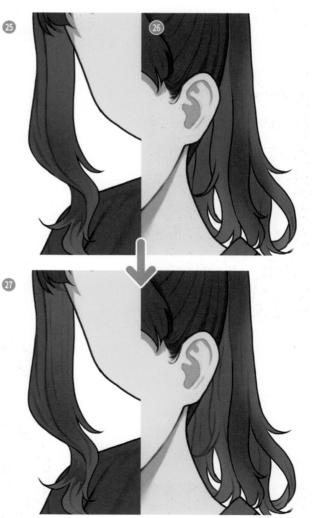

## ◉ 하이라이트를 넣고 세세한 모발을 추가로 그리기

표준 레이어(불투명도 75%)를 생성하고 클리핑한 후 [진한 수채]로 광원을 인식하며 머리카락보다 밝은색으로 하이라이트를 넣습니다 ❷❽. 거기에 표준 레이어를 추가하고 [진한 수채]로 흰색에 가까운 밝은색을 더 올립니다 ❷❾.
제일 위에 표준 레이어를 생성하고 [진한 수채]로 가는 모발 가닥들을 추가합니다 ❸⓪. 화면 속 정보량이 늘어 더욱 매력적인 일러스트가 되었습니다.

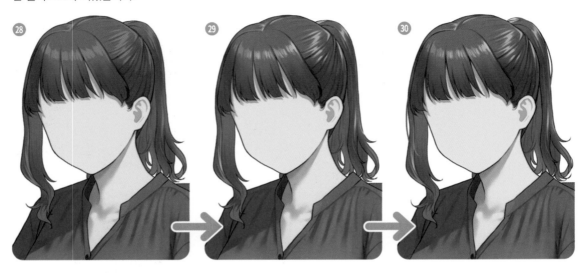

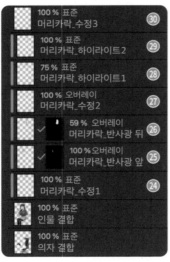

## ◉ 부자연스러운 부분 다듬기

다시 인물 레이어를 결합하고 **전체를 한번 살펴보며 어설픈 곳이 있는지 확인합니다.**
왼손이 약간 작은 듯해서 메뉴의 [편집]→[변형]→[메쉬 변형]으로 모양을 조정했습니다. 앞머리 모양도 조금 신경 쓰여서, 마찬가지로 [메쉬 변형]을 사용해 가다듬었습니다 ❸❶.

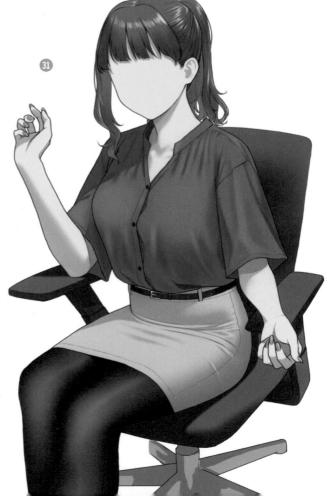

# 06 사무용 의자

## ◉ 음영을 넣어 입체감 드러내기

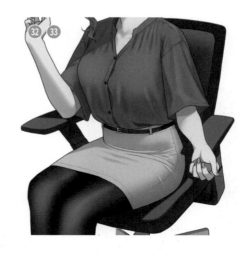

이번에는 의자 결합 레이어 위에 레이어를 겹치겠습니다.
표준 레이어를 추가하고 클리핑해서 [진한 수채]와 [채색&융합]으
로 등받이와 좌면 옆면에 음영을 넣어 입체감을 드러냅니다 ㉜.
[진한 수채]로 의자 결합 레이어에 직접 팔걸이와 높이 조정 부분의
디테일을 수정했습니다 ㉝.

## ◉ 다리 그려 넣기

카펫과 사무용 의자의 좌면, 바퀴 등 화면 하단에 어두운색이 집중됐습니다. 균형을 잡기 위해 의자 다리는 밝은 메탈 소재
로 설정합니다. 표준 레이어를 추가하고 의자 다리 상부에 좌면과 같은 어두운색을 얹었습니다 ㉞. 좌면 안쪽은 빛이 반사되
어 비치기 때문에 표준 레이어를 1장 더 추가하고 다리의 모서리에 밝은색을 얹어 금속 소재의 입체감을 표현합니다 ㉟.
마지막으로 의자 결합 레이어 밑에 표준 레이어를 생성하고 바퀴를 그려 넣습니다 ㊱. 이 작업에는 [진한 수채]를 사용했습
니다.

## ◉ 하이라이트 넣기

마지막으로 스크린 레이어를 의자 결합 레이어에 클리핑
하고 의자 전체에 하이라이트를 추가해서 쿠션 부분의 광
택을 표현합니다 ㊲. 인물과 같은 조명을 받은 것처럼 빛
의 방향(화면의 오른쪽 상단)에 유의합니다.

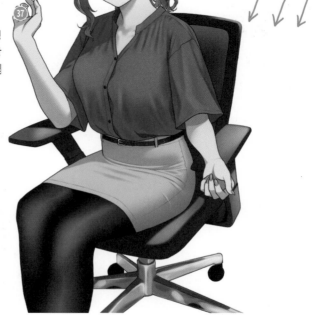

## 캐릭터 채색: 얼굴 그리기

# 01 선화, 바탕색, 그려 넣기

100 % 표준
눈
100 % 곱하기
눈_선화 ①
100 % 표준
눈동자_동공 ⑥
100 % 표준
눈동자_그러데이션 ⑤
100 % 표준
눈동자_바탕색 ②
100 % 표준
흰자위_음영 ④
100 % 표준
흰자위_바탕색 ③
100 % 표준
인물 결합

### ◉ 선화 그리기

옷과 머리카락의 채색이 얼추 끝나면 얼굴을 그리기를 시작합니다. 폴더 내에 곱하기 레이어를 생성하고 러프 스케치를 참고하며 눈의 선화를 [진한 수채]로 그립니다 ①. 눈의 위치와 크기가 자연스러워 보이도록 균형을 맞춰 가면서 선화를 다듬습니다.

### ◉ 바탕색 칠하기

선화가 완성되면 표준 레이어를 눈 선화 밑에 생성하고 [채우기] 툴로 눈동자를 채웁니다 ②. 그 밑에 다시 표준 레이어를 생성합니다. 흰자위는 [진한 수채]로 칠합니다 ③.

### ◉ 눈동자 그려 넣기

흰자위 바탕색 레이어 위에 표준 레이어를 클리핑하고 음영을 넣습니다 ④. 흰자위에도 음영을 넣으면 눈에 입체감이 살아납니다.
눈동자 바탕색 레이어에 표준 레이어를 클리핑하고 [채색&융합]을 사용해 위에서 아래 방향으로 그러데이션을 넣습니다 ⑤.

 눈동자
#4C4B47

 흰자위
#F7F3F1

## ◉ 눈의 위치와 모양 조정하기

표준 레이어를 한번 더 추가해 동공을 그립니다 . 동공의 위치는 인물의 시선과 관련이 있습니다. 전체 화면에서 시선이 어색하지 않은지 확인해 가며 눈의 위치를 조정합니다.
눈 폴더를 결합하고 [투명 픽셀 잠금]을 활성화해서 눈 앞머리와 눈꼬리에 붉은 기를 더합니다 ⑦. 이렇게 하면 눈매가 피부와 어우러집니다. 눈 모양을 좀 더 세밀하게 조정해 나갑니다.

# 02 눈썹, 변형

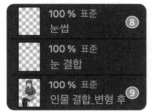

## ◉ 눈썹 그려 넣기 , 머리 부분 변형하기

눈을 결합한 레이어 위에 표준 레이어를 생성하고 눈썹을 그려 넣습니다 ⑧. 눈썹 모의 굵기와 모양도 캐릭터의 표정과 직결되므로 신경 씁니다. 좌우 반전도 해 보며 왜곡이나 어색함이 없는지 확인합니다.
인물 결합 레이어로 오른쪽 볼 윤곽을 조정하고, 메뉴의 [편집]→[변형]→[메쉬 변형]으로 오른쪽 머리 부분의 윤곽도 보기 좋게 변형합니다 ⑨.

# 03 하이라이트, 빛 반사, 색감 추가

## ◉ 눈동자에 빛과 색감 더하기

표준 레이어를 추가해서 눈 결합 레이어에 클리핑하고
광원을 인식하면서 [진한 수채]로 하이라이트를 추가합
니다 ⑩. 다시 표준 레이어(불투명도 10%) 생성 후 클리
핑하고, 빛 반사를 표현하기 위해 눈동자 상부에 [진한
수채]로 파란색을 넣습니다 ⑪.
마지막으로 오버레이 레이어(불투명도 73%)를 클리핑하
고 [에어브러시(부드러움)]로 눈동자에 붉은 색감을 추가
합니다 ⑫.

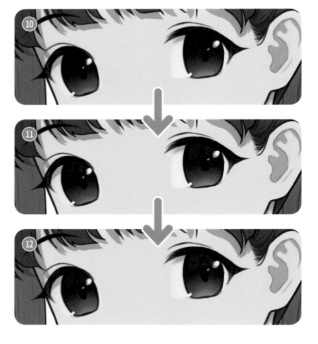

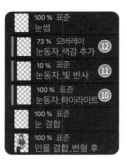

# 04 코, 입

## ◉ 코와 입 그려 넣기

눈썹을 그린 레이어 위에 표준 레이
어를 추가하고 코와 눈을 [진한 수채]
로 그립니다 ⑬.
그 위에 표준 레이어(불투명도 61%)
를 추가하고 코에 하이라이트를 넣어
입체감을 살립니다 ⑭.

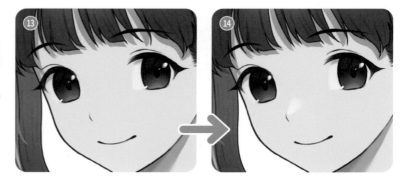

## ◉ 입술 그려 넣기

코와 입의 선화 레이어 밑에 표준 레이어
를 생성합니다. 입술의 윤곽을 일단 [진한
수채]로 그린 후 [채색&융합]으로 경계를
풀어 줍니다 ⑮.
그 위에 표준 레이어(불투명도 76%)를 추
가해서 [진한 수채]로 흰색 하이라이트를
넣어 입술의 촉촉함을 연출합니다 ⑯.

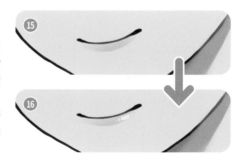

# 05 음영, 볼, 다듬기

## ◎ 음영 넣기

눈 결합 레이어 밑에 표준 레이어(불투명도 69%)를 생성해서 [채색&융합]으로 코와 눈꺼풀에 옅은 음영을 넣어 얼굴에 입체감을 더합니다 ⑰.
인물 결합 레이어에 표준 레이어를 클리핑합니다. 얼굴에 레이어 마스크를 생성하고 [에어브러시(부드러움)]로 아래쪽부터 음영을 넣습니다 ⑱.

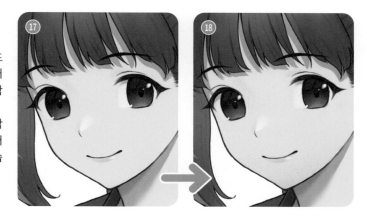

## ◎ 양볼에 붉은 기 넣기

곱하기 레이어(불투명도 80%)를 생성하고 인물 결합 레이어에 클리핑합니다. [에어브러시(부드러움)]로 양볼에 붉은 기를 넣습니다 ⑲. 너무 빨개지지 않도록 은은하게 넣는 것이 중요합니다. 다시 표준 레이어를 클리핑하고 [진한 수채]로 가는 선을 넣습니다 ⑳. 더욱 귀여워졌습니다.

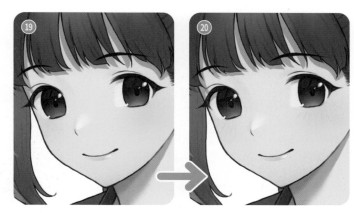

## ◎ 전체를 보며 다듬기

얼굴이 일단 완성되면 다시 전체를 보며 어색한 부분을 줄여 나갑니다. 눈썹 모에 앞머리가 걸려 있는 것을 표현하기 위해 제일 위에 표준 레이어를 추가해서 눈썹 위에 [진한 수채2]로 앞머리를 덧그립니다 ㉑. 또, 오른손이 조금 긴 느낌이 들어서 [편집]→[변형]→[메쉬 변형]으로 조정했습니다 ㉒.

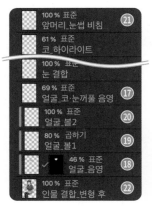

| | | |
|---|---|---|
| 100 % 표준 앞머리_눈썹 비침 | | ㉑ |
| 61 % 표준 코_하이라이트 | | |
| 100 % 표준 눈_결합 | | |
| 69 % 표준 얼굴_코·눈꺼풀 음영 | | ⑰ |
| 100 % 표준 얼굴_볼2 | | ⑳ |
| 80 % 곱하기 얼굴_볼1 | | ⑲ |
| 46 % 표준 얼굴_음영 | | ⑱ |
| 100 % 표준 인물 결합_변형 후 | | ㉒ |

㉑ ㉒

# 캐릭터 채색: 마무리

## 01 소품

소품은 옷에 비해 작은 부분이지만 인물 전체 이미지를 좌우하기도 하는 중요한 요소입니다. 각각 [진한 수채]로 모양을 잡고 나서 선화를 그립니다. 그 후 [진한 수채2]와 [채색&융합]으로 하이라이트와 음영, 디테일을 그려 넣습니다.

### ◉ 귀걸이 그리기

이 커리어우먼은 골드 계열의 액세서리를 좋아한다고 설정했습니다.
액세서리의 색상 계열을 정할 때는 캐릭터의 취미나 취향부터 고려하거나, 일러스트 전체를 보고 균형에 맞추거나 어울릴 것 같은 색상을 생각하기도 합니다. 상황에 따라 다릅니다.
금속 액세서리는 하이라이트와 음영을 넣을 때 대비를 강하게 줍니다.

### ◉ 손목시계 그리기

가죽 스트랩 손목시계를 채웠습니다. 버클은 메탈 소재이며 이번에는 귀걸이와 같은 골드 계열로 통일했습니다. 하지만 일부러 색을 바꿔서 '갖고 있는 액세사리를 손 닿는 대로 대충 착용해서 오늘은 통일감이 없다'는 생활 속에서 있을 법한 느낌을 연출할 수 있습니다.
거기까지 눈치챌 사람은 적겠지만 세밀한 묘사가 겹겹이 쌓이면 캐릭터의 실재감이 더해집니다.

### ◉ 볼펜 그리기

사무용품으로 흔한 디자인의 볼펜입니다. 사무실 분위기를 연출하는 소품으로 캐릭터가 회사원임을 강조합니다.
일러스트 기법서의 표지를 장식할 일러스트라는 점에서 태블릿 펜슬과 혼동하지 않도록 '전형적인 사무용 볼펜'의 느낌이 나게 그렸습니다.

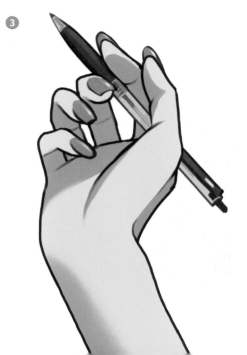

## *Point* 커리어우먼을 그릴 때 꼭 필요한 포인트

이렇게 캐릭터의 채색이 거의 완성되었습니다. 이번에는 커리어우먼을 그리면서 특별히 신경 쓰는 점을 설명하겠습니다.

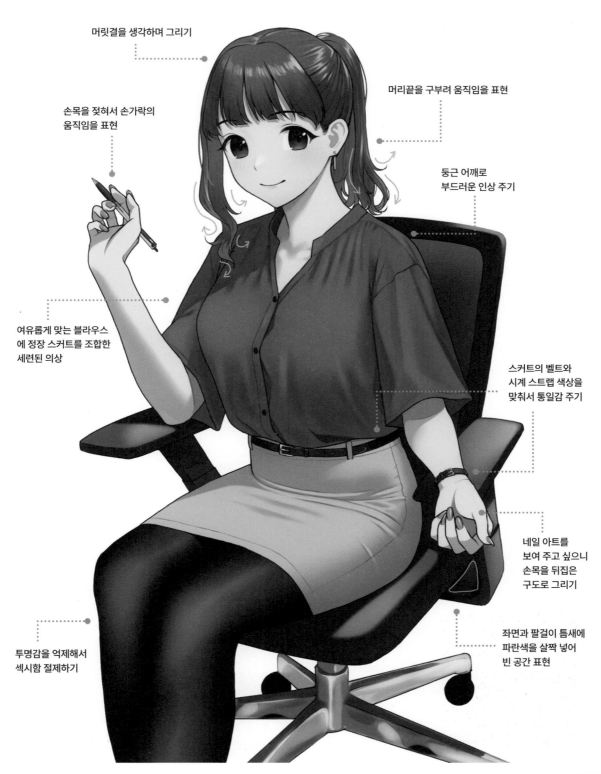

머릿결을 생각하며 그리기

머리끝을 구부려 움직임을 표현

손목을 젖혀서 손가락의 움직임을 표현

둥근 어깨로 부드러운 인상 주기

여유롭게 맞는 블라우스에 정장 스커트를 조합한 세련된 의상

스커트의 벨트와 시계 스트랩 색상을 맞춰서 통일감 주기

네일 아트를 보여 주고 싶으니 손목을 뒤집은 구도로 그리기

투명감을 억제해서 섹시함 절제하기

좌면과 팔걸이 틈새에 파란색을 살짝 넣어 빈 공간 표현

 **배경 채색**

일단 인물을 그려 넣은 레이어를 숨김 설정하고 배경을 그려 보겠습니다. 배경은 나중에 흐리게 처리할 예정이므로 그렇게 자세히 그리지는 않으려고 합니다.

## 01 책상

### ◉ 선화 그리기

화면 앞쪽에 있는 책상의 선화를 먼저 그리겠습니다. 곱하기 레이어를 생성하고 [진한 수채]로 선을 긋습니다 ❶.

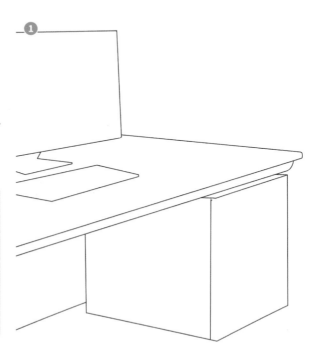

#### *Point* 직선 긋기

CLIP STUDIO PAINT에서는 [펜] 툴을 선택한 상태에서 직선의 시작점을 한번 클릭한 후, 'shift' 키를 누르면서 도착점을 클릭하면 직선을 그을 수 있습니다. 책상과 PC는 구조적으로 직선이 많으므로 'shift' 키를 사용해 깔끔하게 선화를 마무리하고 동시에 작업 시간도 단축합니다.

### ◉ 바탕색 칠하기

선화 아래에 표준 레이어를 생성하고 각 부분을 [채우기] 툴로 바탕색을 칠합니다 ❷.

| | |
|---|---|
| 100 % 곱하기 책상_선화 ❶ | ◆ 책상(상판) #D1BFA7 |
| 100 % 표준 책상_디테일 ❹ | ◆ 책상(서랍) #B7B4AF |
| 100 % 표준 책상_음영 ❸ | ◆ 책상(캐비닛) #9D9C98 |
| 100 % 표준 책상_바탕색 ❷ | ◇ PC #D4DFE1 |

## ◉ 음영 넣기

표준 레이어를 생성하고 바탕색 레이어에 클리핑합니다. [자동 선택] 툴로 면마다 범위를 지정하면서 [에어브러시(부드러움)]로 음영을 넣습니다 ❸.
그다음 PC 화면이 될 부분을 까맣게 채웁니다.

## ◉ 디테일 더하기

표준 레이어를 1장 더 생성하고 클리핑한 후 [진한 수채]로 캐비닛의 손잡이와 하이라이트를 그려 넣습니다 ❹. **모서리에 하이라이트를 넣으면 딱딱한 소재의 질감을 표현할 수 있습니다.**
어느 정도 그려 넣었으면 결합하고 신경 쓰이는 부분을 더 수정합니다. 삐져나온 선을 지우기도 하고, 캐비닛의 음영을 조금 추가하기도 했습니다. 그다음 선의 색상도 트레이스(선화의 색을 채색 후와 근접한 색으로 바꿔서 선과 채색을 어우러지게 하는 작업)했습니다.

# 02 PC 화면

## ◉ 데스크톱 화면 만들기

신규 캔버스(신규 레이어로도 가능)를 생성하고 데스크톱 화면을 그립니다 ⑤. 사무 공간은 보통 블랙, 화이트, 그레이 같은 차분한 색상이 많기 때문에 배경이 너무 심심해 보이지 않도록 화면을 조금 다채롭게 만들겠습니다.
표준 레이어를 추가하고 화면 오른쪽 상단에 [진한 수채]로 아이콘을 그립니다 ⑥.

## ◉ 작업 창 만들기

표준 레이어를 생성하고 작업 창의 밑바탕이 될 흰 사각형을 [도형] 툴의 [직사각형]으로 그립니다 ⑦. 바탕색 레이어 위에 표준 레이어를 생성하고 클리핑해서 창 속 정보를 대강 그려 넣습니다 ⑧. 바탕색 레이어 밑에 표준 레이어를 추가하고 창의 음영을 넣습니다 ⑨. 모두 [진한 수채]를 사용합니다.

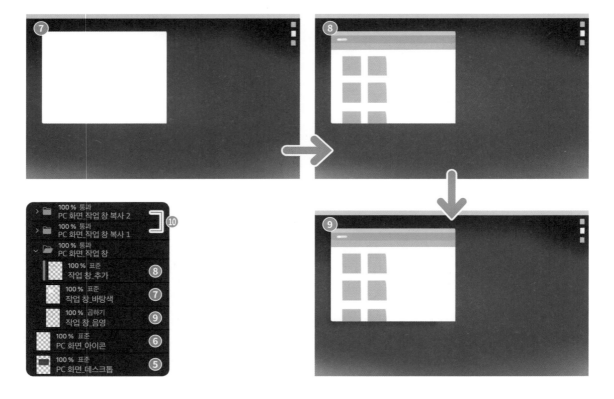

## ◎ 작업 창을 복제하고 배치하기

작업 창 레이어 3장(⑦⑧⑨)을 한 폴더에 모은 후 복제합니다 ⑩. 폴더마다 [레이어 이동] 툴로 움직여서
배치합니다.
작업 창이 똑같이 생기면 부자연스러워 보이므로 ⑩의 각 작업 창의 이미지를 다르게 그립니다.

## ◎ 완성한 화면을 PC에 집어넣기

데스크톱 화면이 완성되면 레이어를 결합하고 복사해서 표지 일러스트의 캔버스로
붙여넣기 합니다.
메뉴의 [편집]→[변형]→[자유 변형]으로 각도를 맞춰 가며 배치합니다 ⑪. 그다음
화면 밖으로 튀어나오지 않도록 책상 결합 레이어에 클리핑합니다.
다시 표준 레이어(불투명도 70%)를 클리핑하고 [에어브러시(부드러움)]로 화면 오른
쪽 상단부터 하이라이트를 넣습니다 ⑫. 이렇게 하면 PC 화면이 혼자 튀지 않고 주
변과 잘 어우러집니다.

# 03 벽, 바닥

## ◉ 벽과 창문 그리기

책상 레이어 밑에 표준 레이어를 생성하고 [진한 수채]로 원근을 인식하면서 벽을 그립니다 ⑬.
이번에도 직선을 사용하기 때문에 'shift' 키를 누르며 선을 긋습니다.
벽을 그린 레이어 위에 표준 레이어를 생성하고 클리핑한 후, 마찬가지로 [진한 수채]로 'shift' 키를 이용해서 창틀을 그립니다 ⑭.

벽
#ABB8B9

창틀
#575E61

## ◉ 카펫을 바닥에 배치하기

체커보드 패턴의 카펫을 만듭니다.
신규 캔버스(신규 레이어로도 가능)를 생성하고 짙은 회색과 옅은 회색의 정사각형을 체스판 모양으로 배치해서 결합합니다. 완성된 패턴은 복사해서 표지 일러스트의 캔버스에 붙여넣기 합니다. 배경 레이어의 맨 아래에 배치하고 메뉴의 [편집]→[변형]→[자유 변형]으로 원근에 맞게 배치합니다 ⑮.

사각형1
#8E9597

사각형2
#707476

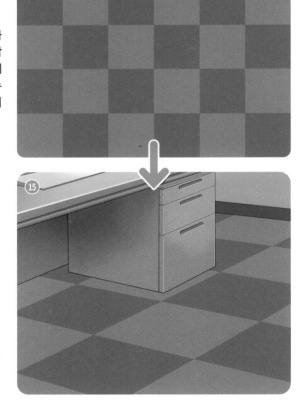

## ◉ 카펫의 질감 묘사하기

메뉴의 [필터]→[그리기]→[펄린 노이즈]로 노이즈를 생성하고 불투명도 28%로 설정합니다. 앞서 배치한 카펫 레이어에 클리핑해서 질감을 나타냅니다 ⑯. 거기에 색조 보정 레이어(톤 커브)를 생성하고 오른쪽 그림과 같이 조정한 후 클리핑해서 색을 밝게 합니다 ⑰.

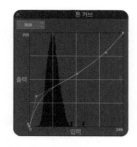

▶ 톤 커브 설정

## ◉ 바닥에 음영 넣기

이제 인물 레이어를 표시하고 음영을 넣겠습니다. 곱하기 레이어(불투명도 68%)를 생성하고 클리핑합니다. [채색&융합]으로 의자 밑, 책상 밑에 어두운 회색 음영을 그려 넣습니다 ⑱. 창문 아래의 벽과 바닥에 빛이 들지 않기 때문에 이곳에도 음영을 조금 넣습니다.

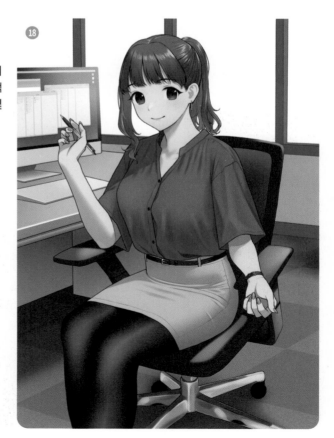

# 04 키보드, 빛

## ◉ 키보드 자판 그려 넣기

인물을 표시하고 음영을 넣으면서 키보드가 인물에 가려지지 않는다는 사실을 깨달았습니다.
키보드 자판을 그려서 디테일을 살려 보겠습니다.
표준 레이어를 생성하고 키보드 자판을 그립니다. 완성하고 나면 메뉴의 [편집]→[변형]→[자유 변형]으로 원근에 맞춰 자판을 배치합니다. 배치한 후 자판을 복제해서 살짝 밀어 올립니다. 아래쪽에 있는 레이어의 [투명 픽셀 잠금]을 활성화해서 진한 색을 채우면 손쉽게 자판 두께를 표현할 수 있습니다. 두께감이 더해지면 키보드 레이어 2장을 결합해서 책상 결합 레이어에 클리핑합니다 ⑲.

키보드
#F5F2EF

## ◉ 창문으로 들어오는 빛 넣기

창문 레이어 위에 표준 레이어(불투명도 70%)를 생성하고 클리핑합니다. 창문으로 들어오는 따사로운 햇살을 [에어브러시(부드러움)]로 넣습니다 ⑳. 배경 레이어와 인물 레이어 사이에 빛을 넣으면 후광 효과가 나서 캐릭터가 돋보입니다.

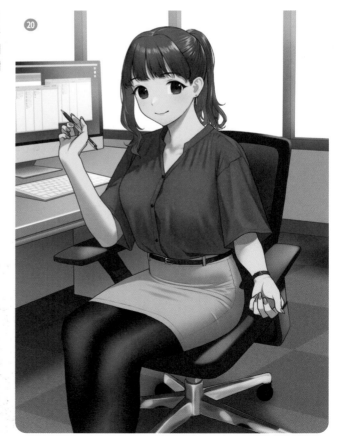

## ◉ 머리 부분에 빛을 넣어 밝게 만들기

인물 레이어 폴더 위에 오버레이 레이어(불투명도 44%)를 생성
해서 클리핑합니다. [에어브러시(부드러움)]로 머리의 가장 윗부
분에 붉은 기가 도는 빛을 넣었습니다 . 그 위에 표준 레이어
(불투명도 68%)를 클리핑하고 머리 뒷부분에서 비쳐오는 빛을
흰색으로 추가했습니다 .
이로써 천장의 형광등 불빛과 창문을 통해 비쳐 오는 햇살을 조
화롭게 했습니다.

▲ 빛을 넣은 부분

## ◉ 반사광 넣기

표준 레이어(불투명도 15%)를 1장 더 클리핑합니
다. 안쪽 다리와 소매 안쪽에 [에어브러시(부드러
움)]로 하늘색 반사광을 넣어 공간감을 표현합니다
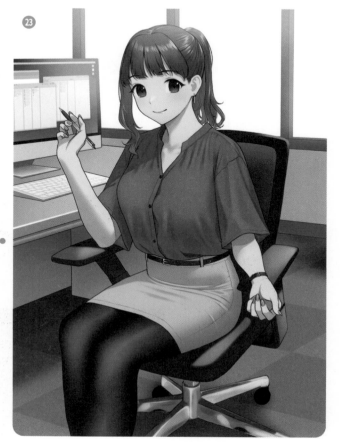.

반사광
#93E6F2

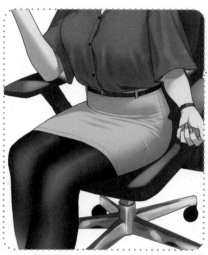

▲ 반사광

121

# 05 관엽 식물

## ◉ 화분 그리기

화면 오른쪽이 비어 있으므로 관엽 식물을 배치하겠습니다. 표준 레이어를 생성하고 [진한 수채]로 화분을 그립니다 ㉔. 그 위에 표준 레이어를 1장 더 추가하고 [진한 수채]로 멀칭 재료를 그려 넣습니다 ㉕.

## ◉ 줄기와 가지 그리기

표준 레이어를 생성하고 [진한 수채]로 줄기와 가지를 그립니다 ㉖. 줄기와 가지를 그린 레이어 위에 표준 레이어를 클리핑합니다. [진한 수채]로 나무껍질을 그려 넣습니다 ㉗.

◆ 화분
#2A2829

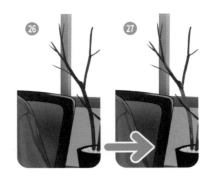

◆ 줄기·가지
#4F3A35

## ◉ 나뭇잎 그리기

표준 레이어를 생성하고 [진한 수채]로 나뭇잎을 그립니다. 색깔은 짙은 녹색으로 했습니다 ㉘. 나뭇잎을 그린 레이어 위에 표준 레이어를 생성하고 클리핑해서 나뭇잎의 색깔보다 밝은 녹색으로 하이라이트를 넣었습니다 ㉙. 표준 레이어를 클리핑하고 창문을 통해 비치는 빛을 흰색으로 더했습니다 ㉚. 관엽 식물을 화면 안쪽에 배치했는데, 나중에 화면 안쪽은 강하게 흐림 처리를 할 예정이라 섬세하게 그려 넣지는 않았습니다.

> **Point** 사무실 내의 관엽 식물
>
> 앞서 설명한 대로 사무실은 수수한 느낌이 나기 마련입니다. 관엽 식물로 화면에 녹색을 편리하게 더할 수 있습니다.

◆ 나뭇잎
#173928

◆ 하이라이트
#65B356

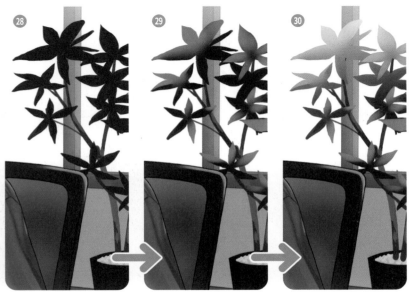

# 06 소품, 바닥 수정

### ◉ 책상 위에 소품을 배치하기

책상이 살짝 허전해 보여서 마우스, 머그잔, 서류를 추가했습니다 ③. 그 외에도 바인더와 파일 같은 사무실에 있을 법한 물건을 그려서 색감을 더해 화면 색조를 조정합니다. 모두 [진한 수채]를 사용합니다. 곱하기 레이어를 생성해서 책상 결합 레이어에 클리핑하고 [채색&융합]으로 책상 위 소품의 음영을 넣습니다 ③.

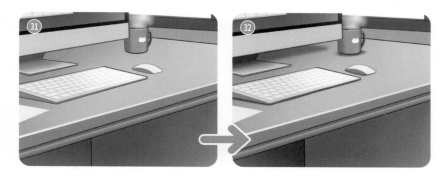

### ◉ 책상 위로 빛을 비추고 카펫 수정하기

표준 레이어(불투명도 67%)를 생성하고 책상 결합 레이어에 클리핑합니다. [에어브러시(부드러움)]를 사용해서 창문으로 들어오는 빛을 추가합니다 ③. 카펫과 책상의 원근이 어긋난 느낌이 들어서 ⑮에서 생성한 패턴을 다시 메뉴의 [편집]→[변형]→[자유 변형]으로 원근감을 강하게 줘서 수정합니다 ③. 바닥의 색이 너무 밝아 보여서 곱하기 레이어(불투명도 87%)를 클리핑하고 회색으로 채워 색조를 조정합니다 ③.

## 07 흐리기

### ◉ 가우시안 흐리기 필터 씌우기

창문 쪽의 벽, 관엽 식물, 책상 레이어를 각각 결합합니다. 메뉴의 [필터]→[흐리기]→[가우시안 흐리기]로 부분별로 배경을 흐리게 처리합니다. 가우시안 흐리기의 수치는 가장 뒤에 있는 창문 쪽의 벽을 '40', 관엽 식물을 '35', 앞쪽에 있는 책상을 '30'으로 설정합니다 36 37 38.

### ◉ 카펫을 흐리기

바닥의 카펫은 [가우시안 흐리기]를 쓰지 않고 [색 혼합] 툴의 [흐리기]로 뒤쪽은 강하게, 앞쪽은 약하게 흐립니다. 브러시를 가로 방향으로 움직여 카펫을 흐리게 합니다 39.

*Point*

**단계별로 흐리기**

초점 밖의 배경은 흐리기 처리를 고르게 하지 않습니다. 멀리 있을수록 강하게 흐립니다. 거리에 따라 흐린 정도의 차이를 주면 원근감을 연출할 수 있습니다.

| | | |
|---|---|---|
| 100 % 표준 관엽 식물_결합_흐리기 | | 37 |
| 27 % 오버레이 화면 전체의 공간감 | | 43 |
| 20 % 오버레이 인물 주변의 공간감 | | 42 |
| 100 % 표준 책상_결합_흐리기 | | 38 |
| 100 % 표준 벽_결합_흐리기 | | 36 |
| 40 % 오버레이 바닥_깊이감(앞) | | 41 |
| 50 % 오버레이 바닥_깊이감(뒤) | | 40 |
| 100 % 표준 바닥_결합_흐리기 | | 39 |

36 ~ 39

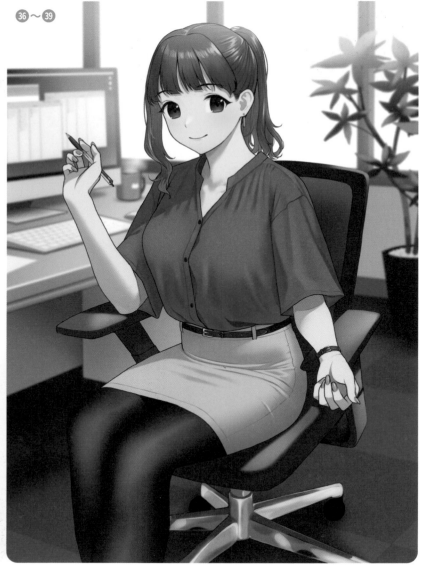

# 08 공간감

## 바닥에 공간감 더하기

바닥 레이어 위에 오버레이 레이어(불투명도 50%)를 생성하고 클리핑해서 바닥 뒤쪽을 조금 밝게 만듭니다 ④. 오버레이 레이어(불투명도 40%)를 1장 더 생성하고 앞쪽도 조금 밝게 합니다 ④. 이렇게 깊이감을 표현합니다. [에어브러시(부드러움)]를 사용합니다.

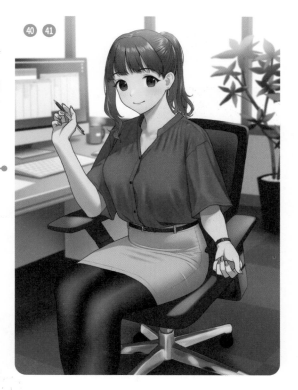

◀ 바닥 뒤쪽
깊이감(위),
바닥 앞쪽
깊이감(아래)

## 전체적으로 공간감 더하기

책상 레이어와 관엽 식물 레이어 사이에 오버레이 레이어(불투명도 20%)를 생성합니다. [에어브러시(부드러움)]로 인물 주변에 공간감을 나타내기 위해 색을 더합니다 ④. 주로 흰색을 쓰고, 발 주변은 주황색을 씁니다.
그 위에 오버레이 레이어(불투명도 27%)를 1장 더 생성하고 화면 전체에 [에어브러시(부드러움)]를 사용해 흰색으로 공간감을 더합니다 ④.

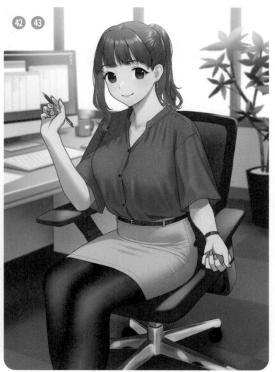

▲ 인물 주변의 공간감(왼쪽), 화면 전체의 공간감(오른쪽)

 전체 마무리

# 01 색조 보정

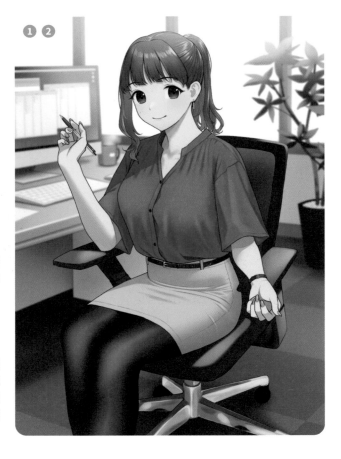

## ◎ 톤 커브 조정하기

배경의 색감이 옅은 느낌이 들어 색조 보정 레이어 (톤 커브)를 생성해서 조정하고 불투명도를 60%로 설정했습니다 ❶.

## ◎ 컬러 밸런스 조정하기

톤 커브를 조정한 레이어 밑에 색조 보정 레이어(컬러 밸런스)를 생성하고, 이것도 불투명도를 60%로 설정합니다. 컬러 밸런스를 '-9', '0', '+14'로 설정했습니다 ❷. 인물과 배경이 통일감이 느껴지도록 색감을 조정합니다.

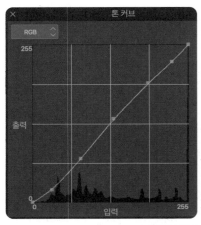

▲ 톤 커브 설정

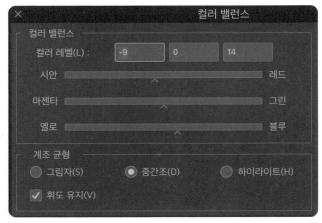

▲ 컬러 밸런스 설정

## 02 사원증

### ◉ 사원증 스트랩 그리기

인물 폴더의 제일 위에 사원증 폴더를 만들고 그 안에 표준
레이어를 생성합니다. [진한 수채]로 스트랩 부분을 그립니
다 ③. 스트랩도 캐릭터에 색감을 더할 수 있는 아이템이라
유용합니다. 스트랩을 그린 레이어에 표준 레이어를 클리핑
하고 음영을 넣습니다 ④.

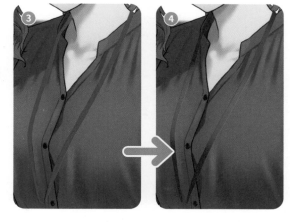

◆ 스트랩
#A33C44

### ◉ 사원증 케이스 그리기

표준 레이어를 추가하고 'shift' 키를 누르면서 [진한 수채]로
사원증 케이스를 그립니다 ⑤. 이때, 화면 왼쪽에 원근감을
준 상태라는 것을 인식해야 합니다. 같은 레이어에서 스트랩
과의 연결 부분도 그립니다.

다음으로, 케이스의 레이어를 표준 레이어로 클리핑하고 케
이스 안의 사원증을 [진한 수채]로 그립니다 ⑥. 곱하기 레
이어(불투명도 80%)를 겹쳐서 케이스에 음영을 ⑦, 오버레이
레이어(불투명도 77%)를 겹쳐서 하이라이트를 넣습니다 ⑧.
투명한 질감과 카드의 두께를 [에어브러시(부드러움)]로 표
현합니다.

제일 위에 표준 레이어를 생성하고 [진한 수채]로 강한 하이
라이트를 넣습니다 ⑨.

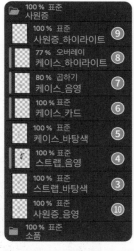

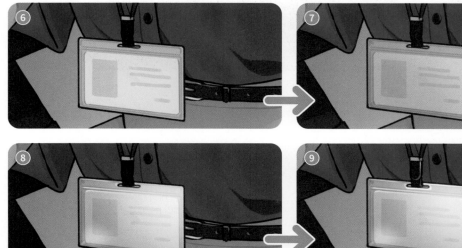

## ◉ 인물에 사원증의 음영 넣기

마지막으로 사원증 폴더 아래에 표준 레이어를 생성하고 사원증을 걸어서 생기는 음영을 인물 위에 그립니다 ⑩. [진한 수채]로 먼저 음영의 형태를 잡고, 경계선을 [채색&융합]으로 흐리면서 블렌딩합니다.

이제 거의 다 완성했습니다. 여기서 한번 전체를 표시하고 살펴보며 어색한 곳이 있는지 확인합니다.

⑩

▼ 사원증의 음영

*Point* **어색한 곳을 발견하는 팁**

커피 한 잔의 휴식, 쪽잠, 산책 이후 혹은 다음날 시간을 두고 보거나 다른 기기로 전송해서 일러스트를 다시 보면 어색한 점을 발견하기 쉬워집니다.

저는 보통 다음날 작업을 쉬는 동안(그림을 그릴 수 없는 상황, 오롯이 보는 것에 집중하는 상태)에 다시 살펴보며 부자연스러운 곳을 찾아내고 있습니다.

# 03 수정 - 확대 전

전체를 확인해 가며 부자연스러운 곳이 없어질 때까지, 스스로 만족할 때까지 쭉 수정합니다.

## ◉ 인물을 수정 , 변형하기

결합한 인물 레이어에 신경 쓰이는 부분을 직접 수정해 나갑니다 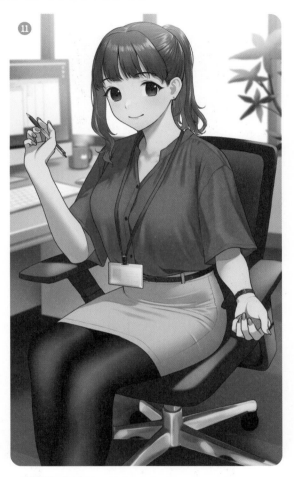. 아래는 수정한 부분의 설명입니다.

• 소매의 봉제선 중에 겨드랑이에 닿는 부분의 형태를 [진한 수채]로 수정
• 블라우스 부분의 정보량을 늘리기 위해 [채색&융합]으로 주름의 음영을 덧그림
• 캐릭터의 머리 부분과 좌반신(왼어깨, 왼손, 왼다리)의 모습을 [메쉬 변형]으로 미세 조정
• 오른팔 음영의 형태를 [메쉬 변형]으로 미세 조정

## ◉ 타이츠의 색감 조정하기

양쪽 다리를 선택해서 레이어 마스크를 만들고 색조 보정 레이어(색조/채도/명도)를 생성합니다 . 색조를 '-1', 채도를 '+5', 명도를 '-1'로 설정하고 채도를 높입니다. 타이츠를 채색하다 보면 채도가 높아지기 쉬워서 조정해야 하는 경우가 많습니다. 이번에는 채도가 높아지지 않게 작업하려고 애쓰다 보니 반대로 채도가 너무 낮아져서 위와 같이 조정했습니다.

## ◉ 반사광 넣기

오버레이 레이어(불투명도 73%)를 생성하고 인물 결합 레이어에 클리핑합니다. 엉덩이처럼 면적이 넓은 부분은 [에어브러시(부드러움)]로, 오른어깨와 가슴 밑처럼 면적이 좁은 부분은 [채색&융합]으로 반사광을 넣습니다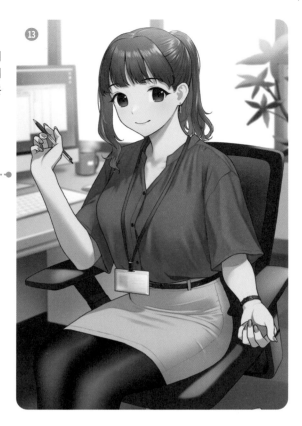

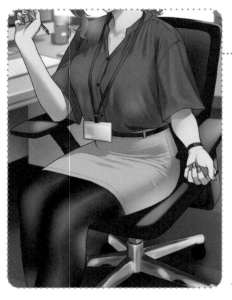

◀ 반사광

## ◉ 의자를 덧그리고 공간감 더하기

의자 결합 레이어에 [진한 수채]로 직접 윤곽선을 그려 넣습니다 ⑭. 캐릭터의 다리 모양을 수정하면서 벌어진 틈도 이때 메웁니다. 의자 결합 레이어 위에 오버레이 레이어(불투명도 50%)를 생성하고 클리핑합니다. [에어브러시(강함)]로 의자 등받이와 인물 사이에 밝은색을 덧칠해서 공간감을 더합니다 ⑮. 오버레이 레이어(불투명도 80%)를 결합하고 클리핑해서 인체와 닿는 부분을 [에어브러시(부드러움)]로 더욱 밝게 합니다 ⑯.

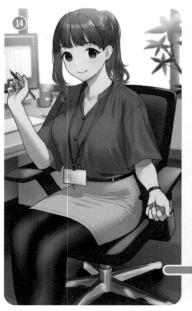 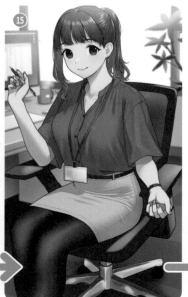 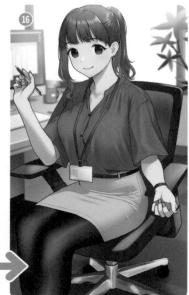

## ◉ 사원증의 원근감 조정하기

사원증 폴더를 결합합니다. 메뉴의 [편집]→[변형]→[자유 변형]으로 사원증 케이스의 원근을 강하게 조정했습니다 ⑰.

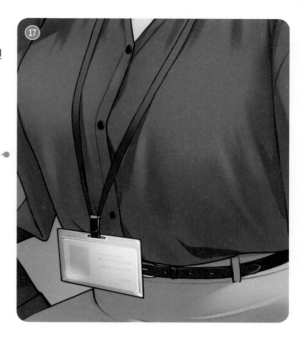

▲ 변형 전(녹색으로 표시한 부분)을
변형 후에 겹친 그림

## Column

# 사원증 표현

커리어우먼의 캐주얼한 오피스룩은 정장 스타일보다 패션의 폭이 넓어 세련됨과 귀여움을 한번에 표현할 수 있습니다. 하지만 자칫하면 회사원이라는 점이 전달되지 않고 그저 사복 차림의 여성으로 보일 수 있습니다. 그럴 때 제가 요긴하게 쓰는 것이 '사원증'입니다. 캐릭터가 회사원임을 암시할 뿐만 아니라, 폭넓은 표현에 유용한 아이템입니다.

다만, 이 책의 표지 일러스트 구도의 경우 사원증을 걸면 허리선이 가려집니다. 허리가 많이 가려지면 몸통이 굵어 보일 수 있으므로 과하게 가리지 않는 것을 추천합니다.

▲ 가슴을 타고 스트랩이 중앙으로 모여 가슴선을 강조한 모습. 스트랩과 케이스도 디자인이 다양해 찾아 보면 흥미로울 것이다

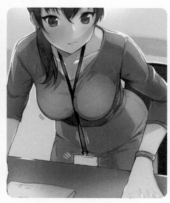

▲ 스트랩이 책상 서랍에 끼여서 당겨진 모습. 사원증만 있어도 여러 상황을 연출할 수 있다

▲ 사원증 뒷면의 일부가 가려진 모습. 앞가슴에서 수직으로 매달려 있는 모양을 자연스럽게 표현하기 위해서 너무 왼쪽으로 치우치지 않게 했다

# 04 수정 – 확대 후

## ◉ 폴더별로 확대해서 조정하기

캐릭터가 크게 보이도록 메뉴의 [편집]→[변형]→[자유 변형]으로 배경 폴더, 인물 폴더를 각각 확대합니다 ⑱⑲. 블라우스에 주름을 덧그리고 ⑳, [편집]→[변형]→[자유 변형]으로 의자의 각도를 조정합니다 ㉑.

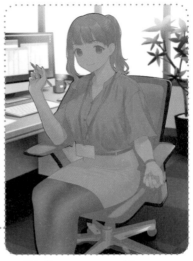

▲ 변형 전(녹색으로 표시한 부분)을 변형 후에 겹친 그림

⑱ ~ ㉑

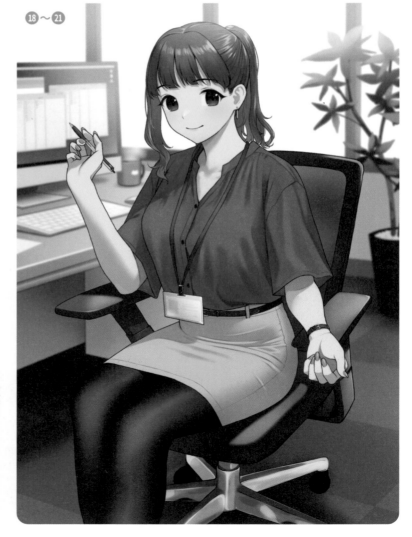

## ◎ 인물에 역광과 음영 넣기

인물 결합 레이어 위에 스크린 레이어(불투명도 83%)를 생성하고 클리핑합니다. 창문에서 들어오는 빛을 생각해서 어깨에 역광을 추가합니다 ㉒. 이 역광은 먼저 [진한 수채]로 그린 후 [채색&융합]으로 문지르듯이 형태를 정돈합니다. 그다음 곱하기 레이어(불투명도 80%)를 생성하고 클리핑합니다. [에어브러시(강함)]로 앞가슴에 음영을 추가합니다 ㉓.

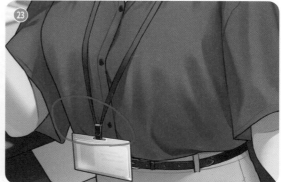

## ◎ 의자 다리 수정하기

의자의 다리 부분이 너무 밝은 느낌이 들어서 의자 결합 레이어 위에 곱하기 레이어(불투명도 40%)를 생성하고 클리핑합니다. 위에서 떨어지는 음영을 추가하고 어색하지 않게 조정합니다 ㉔. 이 음영은 [선택 범위] 툴의 [올가미 선택]으로 음영의 범위를 선택해서 [채우기] 툴로 회색을 채우고, [지우개(부드러움)]로 주위를 지워서 형태를 조정하며 수정합니다.

## ◎ 색감 조정하기

배경 폴더의 맨 위에 색조 보정 레이어(톤 커브)를 생성합니다. 왼쪽 하단 캡처와 같이 설정하고 불투명도를 80%로 낮춥니다 ㉕. 그다음 색조 보정 레이어(컬러 밸런스)를 생성합니다. 컬러 레벨을 '-8', '-1', '+9'로 설정하고 불투명도를 70%로 낮춥니다 ㉖.

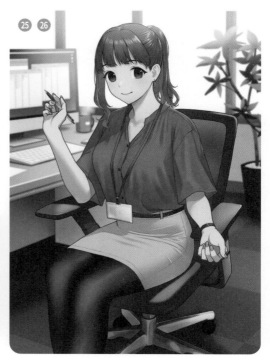

▲ 톤 커브 설정

▲ 컬러 밸런스 설정

# 05 전체 효과

## ◉ 전체에 빛 추가하기

오버레이 레이어(불투명도 60%)를 생성하고 창문 부분은 [에어브러시(부드러움)]로, 캐릭터와 의자 부근은 [채색&융합]으로 흰빛을 전체적으로 더합니다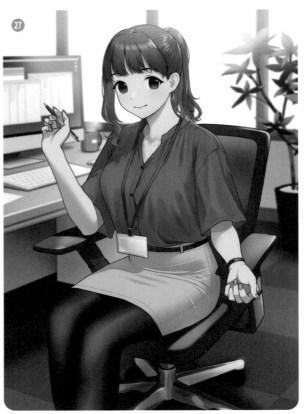

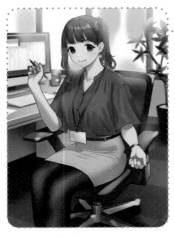

◀ 빛을 추가한 부분

## ◉ 난색으로 효과 주기

오버레이 레이어(불투명도 40%)를 1장 더 생성합니다. [에어브러시(부드러움)]로 전체에 붉은 계열의 색을 얹습니다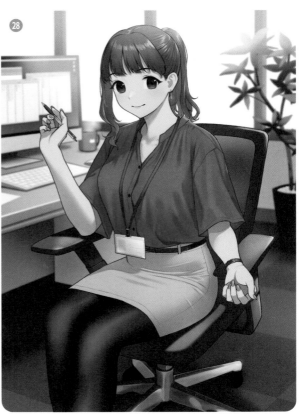

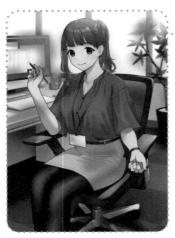

◀ 효과를 준 부분

## ◉ 점 그려 넣기

인물 폴더 안에 표준 레이어(불투명도 70%)를 생성하고 목 부분에 [진한 수채]로 점을 덧그리면 완성입니다 ㉙.

이 책의 특전으로 표지 일러스트의 제작 과정 영상(빨리 감기 요약본)을 준비했습니다. 영상은 QR코드를 스캔하거나 URL로 접속하면 보실 수 있습니다.

동영상
https://movie.
sbcr.jp/3p6l/

## — Column —

# 점 표현

점은 작은 요소이지만 눈길을 끄는 효과를 줍니다. 매력을 표현하고 싶은 부분에 넣으면 그 부분을 강조할 수 있습니다. 하지만 호불호가 있는 묘사이므로 상황에 맞게 표현하는 것이 중요합니다. 나중에 추가하기에도 간편해서 저는 앞선 제작 과정처럼 일단 완성한 후에 마지막에 점을 추가하는 경우가 많습니다.

▲ 입가의 점은 캐릭터의 성숙함을 더해 주고 섹시한 이미지를 강화한다

▲ 팔뚝 안쪽의 점은 평소에 숨어 있다가 우연한 순간에 보이는 상황의 섹시함을 연출한다

▲ 실제 사람의 몸에는 점이 여러 개 존재한다. 일부러 점을 많이 배치해서 캐릭터의 실재감을 연출했다

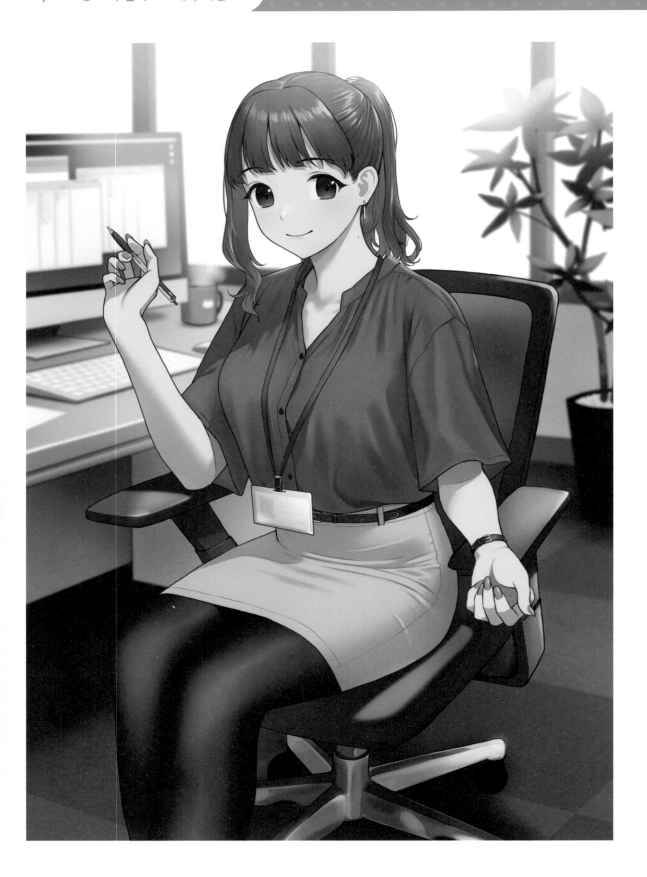

# Column

## 매력적인 정장 스커트의 예시

다음 페이지(➡138쪽)에서 나올 인터뷰에서도 언급했지만, 제가 커리어우먼을 그리기 시작한 중요한 이유 중 하나는 '정장 스커트를 그리고 싶어서' 입니다. 하늘하늘한 플리츠 스커트에 비해 몸에 딱 붙어서 움직임을 표현하기 힘든 부분도 있지만, 특유의 가로 주름과 탄력감으로 여성의 매력적인 하반신을 표현할 수 있는 강점이 있습니다. 지금껏 제가 그린 정장 스커트의 다양한 예시를 소개하고 이 장을 마치겠습니다. (참고로, 저는 일러스트가 돋보이는 걸 우선시해서 몸에 꼭 끼게 그리는 편입니다. 실제 정장 스커트는 조금 더 여유가 있습니다.)

▲ 천의 질감보다도 붓 터치와 분위기에 중점을 두고 그린 정장 스커트. 어두운 색상의 스커트 위에 밝은색의 팔을 둬서 명암을 강조하고 허벅지의 굴곡을 신경 써서 표현했다

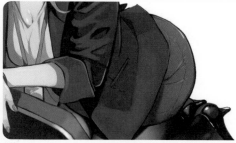

▲ 엉덩이를 뒤로 뺀 포즈의 경우, 스커트 뒤쪽이 당겨진다. 그래서 옆에서 보면 스커트의 옷단이 허벅지보다 기울어져 보인다

▲ 왼쪽 허벅지를 앞으로 내민 포즈. 정장 스커트가 당겨지면서 오른쪽 허벅지부터 엉덩이까지의 보디 라인이 선명하게 강조된다

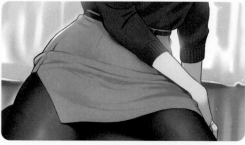

▲ 옆트임이 있는 정장 스커트. 트임이 있어서 천이 팽팽해지는 윗부분과 그렇지 않은 아랫부분으로 나뉜다. 주름 모양을 달리해서 완급을 조절할 수 있다

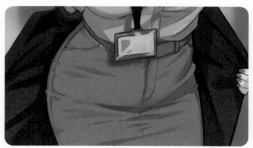

▲ 면바지 등에 쓰이는 치노 원단의 정장 스커트. 뻣뻣한 주름을 그려서 탄탄하고 약간의 두께가 있는 천의 질감을 표현했다

▲ 쪼그리고 앉아서 엉덩이 부분이 팽팽해진 정장 스커트. 허리에서 엉덩이 방향으로 스커트에 주름이 잡혔다

# 도우시마
# ×
# 가카게
# ×
# sola

패기 넘치는 일러스트레이터이자 이 책의 저자 도우시마 씨와 관계가 깊은 가카게 씨, sola 씨를 초대해서 일러스트에서의 옷 표현법과 도우시마 씨의 일러스트가 가진 매력을 이야기 해 보았습니다.

## 세 명의 일러스트레이터가 생각하는 매력적인 옷 표현

**── 여러분이 어떤 관계인지 여쭤봐도 될까요?**

**도우시마** 가카게 씨와 sola 씨는 SNS를 통해 알게 됐습니다. 두 분 모두 일러스트레이터로서 활약하고 계시고 기술적으로 배울 점도 많아서 이 인터뷰의 패널로 모셨습니다.

**가카게** 도우시마 씨와는 mixi 시절부터 오랜 인연을 맺어 왔습니다. sola 씨와는…

**sola** Twitter로 만났죠.

**가카게** 그랬죠. 그러고 나서 처음으로 동인지를 낼 때 아

**GA 노벨**
『「공략본」을 구사하는 최강의 마법사 3 ~<명령>을 따르지 않는 나만의 마왕 토벌 최선 루트~』
저자: 후쿠야마 마츠에
발매: SB크리에이티브

## 가카게

Twitter ➡ @kakage0904
pixiv ID ➡ 206310

일러스트레이터. 소셜 게임 일러스트와 라이트 노벨의 삽화, 버추얼 유튜버 디자인 등, 여러 방면에서 활약하고 있다. 일러스트 담당 작품으로 스마트폰 게임 『파이어 엠블렘 히어로즈(파이어엠블렘 히어로즈)』와 후쿠야마 마츠에의 라이트 노벨 『「공략본」을 구사하는 최강의 마법사(「攻略本」を駆使する最強の魔法使い)』 시리즈 등이 있다.

무래도 혼자서는 두려워서(웃음), 그래서 도우시마 씨와 sola 씨에게 제가 말을 걸었던 것 같아요.

**── 여러분은 일러스트에서 캐릭터의 의상을 그릴 때 어떤 점을 특별히 신경 쓰시나요?**

**도우시마** 저는 주로 커리어우먼── '전문직에 종사하는 여성'을 그리고 있어서 의상의 현실성에 특히 신경 쓰고 있습니다. 일러스트를 보는 사람이 실재감을 느끼고, '이런 분을 직장에서 만나고 싶다'라고 생각했으면 해서, 현실에 있어도 위화감이 없는 디자인의 옷을 그리고 질감 표현에 신경을 많이 씁니다.

**가카게** 저는 소셜 게임 일러스트를 중심으로 활동하고 있어서 도우시마 씨와는 반대로 현실에는 존재하지 않는 판타지 의상을 그릴 기회가 많아요. 그래도 되도록 현실적이게, 실제로 만들어서 입을 수도 있는 기능적인 디자인을 지향하고 있습니다. 그런 부분을 고집하지 않으면 일러스트에 설득력이 생기지 않거든요.

**sola** 사실 이 중에서 제가 제일 옷을 안 그릴지도 몰라요…(웃음) 저는 캐릭터의 실루엣을 표현하는 걸 좋아해서 옷을 그리지 않거나 적시는 상황을 주로 그리고 있어요. 그래도 옷감 속 신체의 입체감을 느낄 수 있게 천의 팽팽한 질감과 주름이 늘어지는 상태를 표현하는 데 노력을 더하고 있어요.

**── 그리기 좋아하는 부분이나 옷이 있나요?**

**도우시마** 저는 정장 스커트의 주름을 그리는 걸 좋아해

요. 항상 허벅지와 배의 굴곡으로 팽팽해진 천의 느낌을 잘 표현하고 싶다는 생각으로 그리고 있어요. 처음에 커리어우먼을 그리기 시작했던 것도 사실 정장 스커트를 그리고 싶었던 게 커서(웃음). 그리고 펌프스를 그릴 때도 재미를 느껴요. 그 유선형 모양이 아름답거든요.

**가카게** 좋아하는 부분이라… 한 번도 생각해 본 적이 없네요(웃음). 근데 곰곰이 생각해 보면 흰 천 그리기를 좋아하는 것 같아요. 흰 천은 주위의 빛을 흡수하기 때문에 음영이나 하이라이트에 아주 살짝 색감을 더해서 칠하는데, 이 복잡한 색감 표현이 즐거워요.

**sola** 옷 주름은 몸의 형태나 움직임에 따라서 생기잖아요. 그러니까 옷 위로도 형태가 느껴지도록 주름 모양과 질감을 표현하는 걸 좋아해요. 옷 디자인도 주름 표현을 방해하지 않는, 무늬가 없는 심플한 게 좋아요.

### 옷 채색법을 말하다
### 지향하는 표현과 그 학습법

—— 옷 표현에서 '이 사람 진짜 잘한다!', '이 사람이 하는 표현을 나도 하고 싶다' 하는 일러스트레이터나 크리에이터가 있나요?

**도우시마** 저는 아무래도 **요무**[1] 작가님께 영향을 많이 받습니다. 옷 표현을 포함해서 일러스트 전체적으로 표현 방식이 뛰어나세요. 옷 채색은 **소우지 호우구**[2] 작가님의 일러스트를 보고 나서 사고방식이 크게 변했어요. 저는 원래 애니메이션 채색이 주특기였고, 두껍게 칠하기에는 소질이 없다는 생각이 있었거든요. 근데 소우지 호우구 작가님의 일러스트를 보고 이런 채색법도 있다는 걸 깨달았죠. 제 방식에 두껍게 칠하기 기법을 적용해 봤는데, 결과적으로 저에게 아주 잘 맞는다는 걸 알게 됐어요.

**가카게** 소셜 게임 일러스트 작업을 하고 있으면 늘 그 시기의 트렌드를 알아야 해요. 그래서 일상적으로 최신 콘텐츠를 찾아보고 받아들이려고 하고 있습니다. 근데 굳이 얘기하자면… 콘텐츠이지만, **『그랑블루 판타지』**[3]의 영향이 큰 것 같아요. 지금의 판타지계 일러스트 스타일을 창조해낸 진짜 신기원이죠. 크리에이터는 **Ryota-H**[4] 작가님이 애니메이션의 심플한 맛과 두터운 질감 표현의 균형감이 정말 대단하다고 생각해요. 게다가 최근에는 한국과 중국에도 잘하는 일러스트레이터 분들이 많아요. **모군**[5] 작가님을 시작으로 모두 얕볼 수 없는 존재입니다.

**sola**
Twitter ➡ @sola_syu
pixiv ID ➡ 8764301

일러스트레이터. 일러스트 담당 작품으로 음악 원작 캐릭터 프로젝트 『전음부(電音部)』 악곡 『Toarutowa (feat. TAKU INOUE)』의 재킷과 사쓰키 도이치의 라이트 노벨 『코스프레 의붓 여동생과 옷 입은 수수한 소녀(コスプレ義妹と着せかえ地味子)』 등이 있다.

©BANDAI NAMCO Entertainment Inc.

Toarutowa (feat. TAKU INOUE)
Artist: Kazune Shinonome(CV: Miho Amane) 각 음원 사이트에서 공개 중

**sola** 저도 『그랑블루 판타지』가 지금 제 화풍의 시작점 중 하나예요. 최근에는 **『벽람항로』**[6]도 옷의 질감 묘사가 훌륭하다고 생각해요. 크리에이터는 **구로보시 코하쿠**[7] 작가님의 옷 주름 표현이 일품인 것 같아요. 절묘한 농담과 매트한 질감, 음영을 흐리게 한 부분도 있으면서 선명하게 넣을 곳은 넣는… 그 채색법이 너무나 탁월합니다. 가카게 씨가 언급한 모군 작가님도 존경하는 일러스트레이터 중 한 분이에요. 빛 표현과 공간감을 주는 방식 등에 영향을 많이 받았습니다.

**도우시마** 모군 작가님 정말 잘하시죠. 일본과는 조금 다른 스타일이에요. 그런 질감 표현은 저도 받아들이고 싶은데, 이게 참 어려워서….

**가카게** 한국과 중국, 대만의 일러스트레이터 분들은 주로 선으로 모양을 잡지 않는 것 같아요. 일본은 아무래도 선으로 잡는 경향이 있죠.

—— 주름 모양 같은 부분은 일러스트 초심자가 많이들 어려워하는 부분인 것 같은데 여러분은 옷 채색 실력을 향상하기 위해서 어떤 연습을 하고 계세요?

**가카게** 옷 주름에 한정해서 연습한 적은 없어요. 저는 업무 현장에서 직접 배운 적이 많았어요(웃음). 완성한 일러스트에 이상한 곳이 있으면 다른 스태프들이 빨간 줄을 마구 그어요. '여기에 이런 주름은 안 생겨' 하고 말이죠.

**sola** 저는 일러스트를 모사하며 많이 배웠어요. 개인적으로는 애니메이터의 일러스트에서 배울 게 많은 것 같아요. 아무래도 그분들은 '움직임'을 염두에 두니 천이 어디

---

## 주석

**1 요무**
일러스트레이터. 타이츠 페티시즘 묘사에 정평이 나 있으며, 동인지 『요무 타이츠(よむタイツ)』 시리즈는 나중에 『미루 타이츠/보는 타이츠(みるタイツ)』로 웹 애니메이션화 되었다. 감수를 맡은 일러스트 집 『검정 타이츠(くろタイツ) DEEP』(GOT)에는 도우시마 씨도 참여했다.

**2 소우지 호우구**
일러스트레이터이자 만화가. 성인 장르를 중심으로 일러스트와 만화를 발표했다. 현재는 일반 장르에서도 활약하고 있다. 대표작으로 동명의 라이트 노벨을 원작으로

한 만화 『달과 라이카와 흡혈 공주(月とライカと吸血鬼)』 등이 있다.

**3 그랑블루 판타지**
Cygames가 개발하고 Mobage가 제공하는 모바일 소셜 게임. 공식 약칭은 '그랑블루'이다.

**4 Ryota-H**
일러스트레이터이자 만화가. 일러스트 참여 작품으로는 『Fate/Grand Order』와 『Revolvers 8』 등이 있다.

**5 모군**
일러스트레이터. 한국을 중심으로 일본과 중국에서도 활약하고 있다. 일러스트 참여 작품으로는 후술할 게임 『벽람항로(アズールレーン)』와 게임 『퍼니싱 : 그레이 레이븐(パニシング:グレイレイヴン)』 등이 있다.

**6 벽람항로**
만쥬(Manjuu Co. ltd)와 용시(Yongshi Co. ltd)가 공동 개발한 모바일 소셜 게임이다.

가 당겨지는지, 어디에 뭉치는지 표현이 이론적이죠. **요네야마 마이**[8] 작가님 같이 일러스트레이터로도 활약하시는 애니메이터가 최근에 늘어났는데, 그런 분들의 작품에서 한 수 배워요.

**도우시마** 저는 옷 주름 표현은 사진을 보면서 밀리펜으로 주야장천 크로키북에 베껴 그리며 터득했어요. 전부터 서툴다고 생각했던 채색은 같은 그림 한 장을 계속 반복해서 완성하며 극복했어요… 사실 아직 다 극복한 것 같진 같아요(웃음).

▼ **도우시마 씨의 크로키북**

—— 옷을 그릴 때 당연히 자료도 활용하실 것 같은데요, 그런 자료는 어떻게 모으세요?

**도우시마** 자료는 인터넷으로 찾을 때가 많아요. 커리어우먼을 주로 그리고 있어서 의류 쇼핑 사이트의 착용 사진을 자주 참고해요. 패션 트렌드도 같이 확인할 수 있어서 아주 유용합니다.

**가카게** 판타지계 의상을 그릴 때는 의외로 **파리 컬렉션**[9] 같은 패션쇼가 도움이 돼요. 특이하고 기발한 작품이 자주 발표되는데요, 아무리 기발해도 실제로 입을 수 있는 옷이거든요. 그래서 제가 지향하는 '정말 입을 수 있는 상상 속의 옷'을 디자인하는 데 많은 영감을 얻습니다.

**sola** 저도 인터넷을 자주 활용해요. 저는 청소년 캐릭터를 그릴 때가 많은데 같은 나이대 모델분의 SNS를 참고하고 있어요. 그리고 Pinterest[10]도 태그를 붙여서 다양한 사진을 검색할 수 있어서 편리해요.

—— 요즘은 일러스트의 캐릭터가 입고 있는 옷의 현실성과 퀄리티에 기대치가 굉장히 높아진 것 같아요. 그런 분위기를 어떻게 생각하세요?

**도우시마** 커리어우먼의 경우에는 여성 정장이 정석이지만, 그것만 그리면 아무래도 캐릭터 표현의 폭이 좁아지겠죠. 다양한 모습을 그리고 싶었기 때문에 캐주얼한 오피스룩을 입은 캐릭터를 그리기 시작했어요. 하지만 캐주얼한 스타일은 그리는 사람의 센스가 평가되기 때문에 두려워요. 일러스트를 보는 사람의 높은 기대치에 계속 맞추기 위해서라도, 앞으로도 트렌드를 쫓고 감성을 업데이트해야겠다고 생각합니다.

**가카게** 게임 유저들이 요구하는 기준도 정말 많이 높아졌어요. 예전 같았으면 그냥 지나쳤을 질감과 디테일의 사소한 어색함도 제대로 코멘트가 날아와요. 더 까다로운 건, 일본과 해외에서 요구하는 현실성이 차이가 있다는 점이에요. 일본에서는 몸 실루엣을 강조하는 딱 붙는 의상의 주름과 질감을 자주 그리는데요, 해외 사람들 눈에는 그게 부자연스러워 보이는 거죠. 요즘은 전 세계 공개를 전제로 하는 콘텐츠가 많아서 그 균형을 잡기 위해 고심합니다.

**sola** 지금 일러스트계 콘텐츠 중에서 소셜 게임 일러스트의 퀄리티가 제일 높은 것 같아요. 회사 제작이다 보니 여러 전문 인력이 한 장의 일러스트에 관여하고 있기 때문이죠. 의상도 그렇고, 설정이나 감수를 담당하는 전문 관리직이 생겨나기 시작했어요. 그 퀄리티에 유저도 익숙해진 거예요. 프리랜서 일러스트레이터는 개인으로 맞서야 하니까 힘들죠. 물론 시간만 들이면 따라잡을 수도 있지만, 일러스트 한 장에 들일 수 있는 시간에는 당연히 한계가 있으니까요.

## 도우시마 씨가 그린 '커리어우먼'의 매력

—— 이 책의 표지 일러스트에 대한 감상을 듣고 싶어요.

**가카게** 도우시마 씨의 채색법은 애니메이션 채색과 두껍게 칠하기의 중간이죠. 손이 많이 가는 작업이 아닌데도 실재감이 넘쳐요. 애니메이션 채색과 두껍게 칠하기의 장점을 잘 흡수한 멋진 채색이라고 생각해요.

**sola** 현실감 있는 상황 설정, 그걸 전달하는 구도력이 도우시마 씨의 일러스트가 지닌 매력이에요. 이 일러스트는 올려 묶은 머리와 시계, 액세서리 등으로 회사에 근무 중이라는 게 드러나고, 누군가 말을 걸어서 이쪽으로 몸을 돌렸다는 것도 바로 전달돼요.

**도우시마** 고맙습니다. 기쁘네요(웃음).

---

# 주석

**7 구로보시 코하쿠**
일러스트레이터. 시구사와 케이이치의 인기 라이트 노벨 『키노의 여행(キノの旅)』 시리즈의 삽화로 이름을 알렸다.

**8 요네야마 마이**
애니메이터이자 일러스트레이터. 애니메이터로서는 애니메이션 『킬라킬(キルラキル)』의 작화 감독과, 『키즈나이버(キズナイーバー)』의 캐릭터 디자인으로 이름을 알렸다. 일러스트레이터로도 왕성하게 활동하고 있으며, 주요 참여 작품으로는 『파이어 엠블렘 히어로즈』와 『Fate/Grand Order』 등이 있다.

**9 파리 컬렉션**
파리 컬렉션은 프랑스 파리에서 연 2회 개최되며, 패션 브랜드의 신작 발표와 수주회를 같이 진행하는 세계 최대 패션 축제이다. 정식 명칭은 프랑스어로 'Semaine de la mode à Paris', 영어로는 'Paris Fashion Week'이다.

**10 Pinterest**
Pinterest, Inc.가 운영하고 관리하는 웹 서비스이다. 유저는 핀 보드라고 불리는 컬렉션을 통해 웹상의 이미지와 비디오를 저장하거나 관리할 수 있다.

**가카게** 이 사원증이 좋아요. 정장 셔츠는 아무래도 색이 단순해지기 쉬운데, 이 사원증 스트랩 덕분에 색감을 늘릴 수 있거든요. 게다가 스트랩이 가슴 라인을 강조하면서 여성 신체의 부드러운 곡선도 표현했죠. 요즘 커리어우먼을 그린 일러스트에는 전부 사원증이 그려져 있는데 이걸 처음 시작한 사람은… 저는 사실 도우시마 씨라고 생각해요 (웃음). 현실성을 말하자면, 스트랩이 옷깃 안에 들어가 있는 디테일이 엄청나요. 일반적인 작가는 미처 인식하지 못하고 옷깃 밖에다 스트랩을 그릴 수 있을 텐데 말이죠.

▼ 가카게 씨가 극찬한 사원증 스트랩 거는 방식

**sola** 이렇듯 관찰력이 뒷받침된 세밀한 묘사가 도우시마 씨의 강점이에요. 더군다나 상황 연출의 아이디어가 샘솟는 것도 놀라워요. 이 부분은 하고 싶다고 모두가 할 수 있는 건 아니잖아요. 게다가 '커리어우먼'이라는 한정된 테마 속에서 이렇게까지 아이디어를 낼 수 있는 건… 저는 진짜 안 돼요.

**도우시마** 너무 칭찬만 들어서 부끄러우니까 저도 칭찬 좀 하게 해주세요 (웃음). 먼저 가카게 씨는 채색을 정말 잘하세요. 레이어 효과도 아주 탁월하게 쓰셔서 이런저런 기법을 많이 배웠어요. 가카게 씨 덕분에 채색 표현의 폭이 넓어졌고, 이 책에서 설명해 드린 기법 중에 가카게 씨가 먼저 하신 것도 적지 않아요. sola 씨는 묘사하는 여성 캐릭터가 정말 '아름답다'는 게 대단해요. '예쁨'만이 아니라 '아름다움'이 포인트고, 배경과 빛 표현, 독특한 공간감 등에서 종합적으로 캐릭터의 매력이 표현돼요. 여성을 아름답게 그린다는 건 제가 개인적으로 마음에 품고 있는 부분인데, sola 씨는 그걸 아무렇지 않게 실현하고 있어요. 가카게 씨와 sola 씨, 두 분과의 인연이 제게 커다란 터닝포인트였다고 생각해요.

## SNS 활용 방법, 그리고 매력적인 옷을 그리려면

—— 이제는 일러스트레이터 활동에 SNS의 존재를 빼놓을 수 없어요. 그중에서도 Twitter는 특히 인기 있는 매체예요. 여러분은 Twitter를 어떻게 활용하고 계시나요?

**도우시마** 일러스트 업로드 빈도를 일정하게 지키는 것이 중요하다고 생각해요. '부업인데도 정기적으로 일러스트를 업로드하는 비결은?' 같은 질문을 자주 받는데, 부업도 본업도 조건은 다르지 않은 것 같아요. 일러스트레이터가 본업인 분도 업무용 일러스트는 그려야 하죠. 그러니 스케줄을 정해서, 비록 짧은 시간일지라도 일러스트를 그리는 시간을 반드시 확보한다… 그게 전부라고 생각합니다.

**가카게** 개인적으로 '○○한 사람'이라고 기억되는 게 제일 중요하다고 생각해요. 예를 들면, 도우시마 씨는 '커리어우먼 그리는 사람'이라고 인식됐죠. 그렇게 한 가지 특화된 부분을 보고 모인 팔로워는 찐팬이에요. 작가가 보낸 메시지를 제대로 받은 찐팬이 있다면 일러스트레이터로 활동하는 데 틀림없이 강점이 될 거예요.

**sola** 저는 팔로워 수보다는 업로드한 게시물에 붙는 RT와 '마음에 들어요' 수를 중시해요. 그래서 업로드하는 일러스트의 수 자체는 적지만, 하나하나의 퀄리티를 확실히 높이겠다고 마음먹고 있어요. 사실은 그냥 원래 그림 한 장에 시간을 많이 들이는 타입이에요. 노린 건 아니지만요 (웃음). 결과적으로 많은 사람이 팔로우해 주시니 '퀄리티 높은 그림'을 그리는 것이 중요하다고 생각해요. 물론 SNS에서 잘 먹히는 구도와 섬네일 같은 기술도 있겠지만… 그건 영업 비밀인 걸로 (웃음).

—— 마지막으로 옷 표현을 공부하는 이 책의 독자 여러분께 한말씀 부탁드려요.

**도우시마** 기본적인 얘기지만, 사진 자료와 실물을 제대로 관찰하는 것이 중요하다고 생각해요. 특히 옷은 우리와 늘 가까이 있기 때문에 관찰하기도 쉽잖아요. 아무래도 자신의 상상만으로 그치면 좀처럼 실력이 늘기 힘들 거예요.

**가카게** 어떤 옷을 그릴 때는 먼저 그 옷의 명칭과 구조, 용도, 나아가 그 옷의 기원까지도 조사하시면 좋습니다. 그릴 옷을 깊이 이해하면 적절한 상황을 설정할 수 있고, 놓치기 쉬운 디테일을 제대로 그려 넣는다면 설득력이 생길 겁니다.

**sola** 옷을 그릴 때 무엇을 그리고 싶고 보여 주고 싶은지를 처음부터 명확히 하는 것이 중요해요. 그리고 싶은 포인트에 따라서 구도가 자연스럽게 정해지기 때문이죠. 예를 들어 가슴 아래에 생기는 주름을 보여 주고 싶다면 로앵글이 좋겠다는 식으로요. 그리고 싶은 포인트를 파악한다면 결과적으로 매력적인 옷 표현을 하실 수 있게 될 겁니다.

—— 감사합니다!

# 동영상 특전

Chapter 1, Chapter 2의 각 예시 그림 제작 과정은 동영상으로 보실 수 있습니다. 열람하기 전에 반드시 아래의 사항들을 참고해 주세요. 동영상의 URL과 QR 코드는 각각 14쪽, 27쪽에 게재했습니다.

Chapter 4에서는 표지 일러스트 제작 과정의 배속 요약본 영상을 제공합니다. 동영상의 URL과 QR 코드는 135쪽에 게재했습니다.

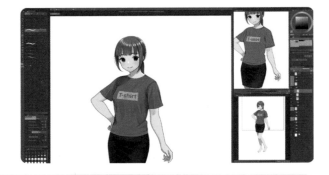

## Chapter 1, Chapter 2 동영상 열람 전 참고 사항

이 책의 지면에서는 이해를 돕는 것을 우선으로 제작 순서를 정리했지만, 실제 일러스트 제작은 시행착오의 연속입니다. 이러한 이유로 영상 속 과정은 책의 순서와 다르게 진행되는 부분이 있습니다.
동영상에서는 '세세한 붓 터치', '효과를 넣은 범위', '시행착오 과정'을 그저 참고로만 봐주시기를 바랍니다.
그 외에 동영상을 시청하실 때에는 아래의 사항에 유의하세요.

· 동영상은 일본 저작사에서 제공한 페이지에서 보실 수 있습니다. 해당 영상은 일본어 자막으로 작업 중인 레이어가 표시되어 있습니다. 큰 흐름과 그림 번호는 이 책과 동일하니 그림 번호를 대조하며 활용해 보세요.
· 레이어 구성은 지면과 영상이 다를 수 있습니다. 책에는 이해하기 쉽게 정리했습니다.
· 레이어의 불투명도를 어느 정도 조정하는지도 표시했습니다. 책에는 최종값을 게재했습니다.
· 작업 중에 레이어의 복제, 결합, 삭제를 실행했습니다. 책에는 정리해서 게재했습니다.
· 중요도가 낮은 묘사와 자잘한 작업은 책에서 생략했습니다.
· 책에서는 작업의 순서를 단순화하고자 영상과 순서를 다르게 한 경우도 있습니다.
· 영상에서는 시행착오 때문에 여러 작업이 섞이는 경우도 있습니다.
· 지면의 캡처와 영상 속 일러스트의 상태가 다른 경우도 있습니다.

# 레이어 명 한글화 CLIP 파일 특전

Chapter 1, Chapter 2의 예시 일러스트와 Chapter 4의 표지 일러스트의 레이어가 포함된 CLIP 파일을 독자 여러분께 제공해 드립니다. 이 책을 참고하며 따라하기 용이하도록 레이어 명을 한글화 했습니다.
특전 CLIP 파일은 아래 URL 혹은 QR코드를 통해 다운로드 하실 수 있습니다. 다운로드 후 압축을 풀어서 사용해 주세요.
데이터를 사용하기 전 '먼저 읽어 주세요.txt' 파일을 가장 먼저 확인해 주세요.

데이터 다운로드
https://ejong.co.kr/
download_clothes.html

# 마치며

마지막까지 읽어주셔서 감사합니다.
여러분께 조금이나마 도움이 되었기를 바랍니다.

갑작스럽지만 여러분은 캐릭터를 어디부터 그리기 시작하시나요?
이건 제가 몸을 먼저 그리고, 얼굴을 나중에 그리는 방법이 독특하다는 의견을 많이 들어서 드린 질문입니다. 사실 저도 처음 그림을 시작했을 때는 얼굴의 윤곽부터 그리고서 눈, 머리카락 그다음 몸의 순서로 그렸습니다. 얼굴을 그리는 작업이 재미있었지만, 어느 순간 문득 얼굴을 그리는 즐거움에 정신이 팔려서 몸을 제대로 그리지 않았다는 사실을 깨달았죠.
이후부터는 캐릭터를 그릴 때 몸을 먼저 그리고 얼굴을 마지막에 그리는 스타일로 바꿨습니다. 제게 부족한 부분은 신체 묘사였고, 이를 해결하기 위해서 먼저 매력적인 보디 라인을 그릴 수 있도록 노력하자고 마음먹었습니다.

그때부터 시간을 내서 인물 크로키를 하거나 그림 한 장을 끝까지 제대로 완성하기도 하면서 지금까지 해보지 않았던 연습을 했습니다. 그 결과, 그림으로 표현할 수 있는 폭이 넓어진 것을 실감했던 기억이 있습니다. '들어가며'에서 언급했던 애니메이션 채색 기법을 습득하게 된 에피소드도 그렇지만, 그림의 묘사법과 순서를 바꾸면서 자신의 부족한 점을 깨닫게 되는 경우가 많습니다.

동시에, 자신이 좋아하는 것에 눈을 뜨는 것도 중요하다고 생각합니다.
저는 의상 속에 숨겨져 보이지 않더라도 그곳에 분명하게 가슴이 있고 엉덩이가 있고 허벅지가 있다는 상상을 불러일으키는 표현을 좋아합니다.

어떻게 하면 보는 이의 상상을 자극할 수 있을까? 그걸 매력적으로 그릴 수 있을까? 거기에 실재감을 불어 넣을 수 있을까? 제가 그리고 싶은 것을 표현하기 위해 사진을 찾아도 보고, 참고용으로 옷을 사서 스스로 포즈를 잡으며 옷 주름을 확인하기도 했습니다. 그렇게 연구를 거듭하는 사이에 제 안에서 신체 묘사뿐만 아니라 옷 채색에 관한 철학도 생겨났습니다.

좋아하는 것을 위해서라면 얼마든지 힘낼 수 있을 거라고 생각합니다. 독자 여러분도 한 가지 좋아하는 것이나 나만의 철학을 찾아서 일러스트로 그려 보세요. 그리고 SNS에 업로드해 보세요. 사람들의 반응에서 분명 자신이 몰랐던 사실을 발견하고 일러스트를 그리는 일이 더욱 즐거워질 거예요. 저도 앞으로 계속 여러 가지를 도전하며 매력적인 일러스트를 그리고 싶다는 생각을 한답니다.

마지막으로 인사 말씀드리겠습니다. 이 책의 완성에 힘써 주신 주식회사 제넷의 사카시타 씨와 SB크리에이티브 주식회사의 스기야마 씨, 그리고 본문 디자인 및 표지 디자인, 특전 동영상 제작에 도움을 주신 스태프 여러분, 인터뷰에 흔쾌히 응해 주신 가카게 씨와 sola 씨, 이 책의 띠지에 코멘트를 넣어 주신 요무 씨… 그리고 이 책을 읽어 주신 독자 여러분, 진심으로 감사드립니다.

도우시마

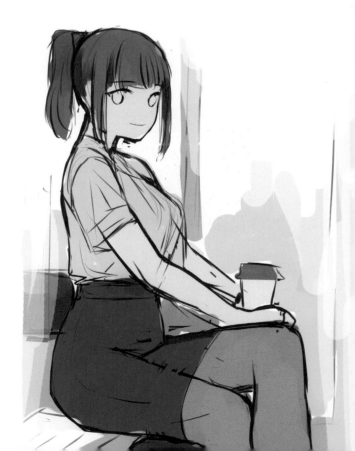

# 잉크잼 만화 작법서 시리즈

초보자는
연습하지 마라?

**잘 그리기 금지**

사이토 나오키
148×210mm │ 224쪽

**구독자 수 130만! 인기 일러스트 유튜버
사이토 나오키가 알려 주는**

창작자라면 누구나 가질 만한 고민에 대한
**시원한 해결책**

**즐겁게** 그림을 그리고
그림 실력을 **빠르게 높이는** 최고의 방법!

따뜻하고 세세한 피드백을
통해 표현력을 높인다!

**사이토 나오키의
일러스트 첨삭 레슨
before&after**

사이토 나오키
182×257mm │ 144쪽

**내 그림이 뭔가 아쉬워 보인다면?
일러스트가 훨씬 좋아지는 한 끗 포인트!**

잘한 부분은 칭찬하고,
어색한 부분은 **명확하게** 짚어 주는

사이토 나오키만의 **현실적이고 다정한 조언!**

읽지 않고, 그저 보는 것
만으로도 많은 도움이 된다!

**비전:
「빛」, 「색」, 「구성」으로
스토리를 전한다!**

한스 P. 바커, 사나탄 수리아반쉬
280×215mm │ 240쪽

아이디어를 시각적으로
구현하는 데 어려움을 겪는
모든 창작자를 위한 필독서

영화, 애니메이션, 일러스트레이션, 스토리보드
**시선을 사로잡는 '비전'을 원한다면 이 책에 주목하라!**
애니메이션 영화 디자인계의 **거장**이 전하는

매력적인 **비주얼 스토리텔링**을 위한 특별한 **노하우!**